文
景

——————

Horizon

许钦松 编著

# 中国山水画对谈录

上海人民出版社

# 目　录

# 对谈嘉宾介绍

（按照文章顺序排列）

**余 辉**

故宫博物院研究馆员，国家文物鉴定委员会委员。著名书画鉴赏家。

**朱良志**

北京大学美学与美育研究中心主任、博士生导师，曾任美国纽约大都会艺术博物馆高级研究员。

**薛永年**

曾任中央美术学院人文学院教授，现任中国美术家协会美术理论委员会名誉主任，国家文物鉴定委员会委员。著名美术史学家、美术评论家。

**尹吉男**

中央美术学院人文学院教授，中央美术学院美术学研究所美术知识学研究中心主任，中国社会科学院研究生院考古学系特聘教授，故宫博物院古书画研究中心特聘研究员。

# 序

  我是一位痴迷于山水画创作、画了大半辈子山水画的"老资格"山水画家，颇得山水之三昧。在经过一次次的尝试与突破，走过一个个高峰后，我希望能回到原点，暂时平复创作的激情，从理论的高度冷静、客观地来重新认识中国山水画，反思我的山水画精神。但我知道，要客观、准确、全面地认识自己的山水画艺术属性和追求的目标，还得向专门的艺术理论家们讨教，正所谓"善写者不鉴"，不惟书者，画者亦然。于是便有了这本《中国山水画对谈录》的初步构想，希望能以与当代重要艺术理论家对谈的方式来呈现我山水画创作的思想，并对我自己的山水画创作生涯作阶段性的回顾与总结。

  在 2014 年我便托好友帮我物色人选，来自中国美术学院的赵超博士进入视野。赵超博士精通艺术，自小习画，中国美术学院版画系的本科、硕士；硕士一年级北欧游学期间立志研究清楚中国艺术根本精神，二年级开始跟随金观涛先生研习哲学，博士毕业时跟从金先生游学五年矣，已完成中国山水画起源最重要的部分山水画论研究，可谓学有小成。既通哲学、又懂艺术，那么由他来主导研究，再合适不过。于是我给予了他充分信任，他接受了这个挑战。

  在经过多轮沟通后，赵超博士给出了对谈的九个主题："道统""修身""性情""笔墨""术能""教学""传统""体外""革新"，并拟出了每个主题大致

的对谈纲要。这九个议题每三个一组，前面偏内学，后面偏外学，都很重要。在选定主题后，我们便开始思考对谈的人选。我由于职务上的原因，和许多理论家都有工作上的来往，最后因缘际会，确定了各位对谈的理论大家，其中"道统"议题和中国古代书画鉴定专家余辉先生对谈；"修身"议题和中国美学史家朱良志先生对谈；"性情"议题和艺术理论家邵大箴先生对谈；"笔墨"议题和现代中国艺术史家郎绍君先生对谈；"术能"议题和重高技术传统的雕塑领域大家吴为山先生对谈；"教学"议题和教育家潘公凯先生对谈，因为潘天寿先生建立了国画现代教学体系，为潘公凯先生熟知；"传统"议题和中国古代美术史家薛永年先生对谈；"体外"议题和西方艺术史家易英先生对谈；"革新"则是和艺术理论家、艺术批评家尹吉男先生对谈。

诸位学者不仅学识广博、具有通盘的专业知识，更在自身的领域里有极具深度的理解认知和极高的建树。九个对谈共进行了三年之久，这三年的对谈不仅使我更清晰地了解自己的艺术精神，也在对古代山水画和现代山水画的深入广泛的讨论中获得了新知，我所获良多。而这些对谈内容之丰富、思想之有趣、规格之高是这么多年来所罕见的，我相信这些有价值的谈话也一定会对山水画爱好者们产生积极的影响。因此，我们也将这九个对谈按照易于读者理解的方式进行编排出版，以飨读者。

最后，再次向与我对谈的九位先生：余辉先生、朱良志先生、薛永年先生、尹吉男先生、易英先生、邵大箴先生、郎绍君先生、吴为山先生、潘公凯先生表达诚挚的感谢！

许钦松

2023 年 8 月

第一讲

# 为什么中国人钟爱画山水

对谈嘉宾：余　辉、许钦松
主　持　人：赵　超

赵　超　两位先生好，今天我们在中国传统文化的聚焦地故宫，谈一谈中国文
　　　　化的重要问题——为什么中国人钟爱画山水，也就是山水画的意义问
　　　　题。两位先生一位是山水画家，一位是中国古代书画鉴定家、艺术史
　　　　家、考古学家，都对这个大问题有所体悟与研究，希望两位先生能给
　　　　我们带来精彩的对谈。

余　辉　我们东方称作山水画，西方称作风景画，它们的名称就不一样。比如
　　　　现在美术学院里面的绘画教学，在油画系的教学中，出去写生叫画
　　　　"风景"，而不是说去画油画山水，这就体现了两个画种的根本不同。
　　　　画山水可以发挥主动的摄取物象的能力，有主观能动性，可以画一个
　　　　并非实地的仙境，画一个想象中的理想世界；但是风景画就面临着一
　　　　些问题：哪里的风景？什么地方？怎么去？它是一个写实的画种。西
　　　　方绘画讲究写实，而中国绘画更讲究理念。

许钦松　风景画是在文艺复兴时期才作为一个概念被提出来的。古罗马庞贝城
　　　　出土的壁画［图 1.1］，确实可以证实风景画出现得更早一点，但是作
　　　　为有明确理论论证的独立画种，真正意义上的风景画的发源时间比我
　　　　们的山水画要滞后一千年左右。从庞贝这个被维苏威火山爆发掩埋的

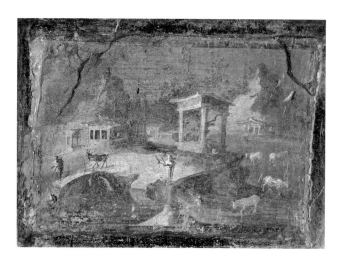

图 1.1 《风景与牧畜》。壁画。公元前 1 世纪—公元 79 年。那不勒斯
国家考古博物馆藏

古城出土的考古文献中，我们可以看到一些早期的西方风景画作品。
这个时候的风景画还不能说是成熟的作品，只能说是一个雏形，与后
来西方真正意义上的风景画还有很大的不同：其中的风景只是作为人
物的背景出现，为人物形象和故事提供背后的场景，形态不够细致，
结构模糊，意义也不清晰。但是，场面的分布也好，空间关系也好，
这些壁画中已经有了一些初步形成的西方风景画特有的基本"感觉"。
而我们中国的山水画，是在隋唐时期取得独立地位的。在此之前，南
北朝时期的宗炳写了《画山水序》。这篇山水画论完成了中国山水画独
立的理论构建，标志着山水画的起源。中国山水画先有理论，然后才
有实践。

**余 辉** 南朝刘宋时期，宗炳有《画山水序》，王微有《叙画》。我们的山水画
的起源和西方很不一样，但经历了相似的发展阶段：山水和风景先作
为人物画的辅助背景，然后才走向独立。西方风景作为辅助背景的时

候主要是为宗教服务；中国由山水作为辅助背景的题材就比较开阔了，神话传说、历史故事、诗文作品等，比如顾恺之的《洛神赋图》[图1.2]。刘宋时期，应该已经产生了独立的山水画。再早之前其实也有，比如顾恺之有一篇画论，叫《画云台山记》，里面描述的就是一幅独立的山水画。而西方要到16、17世纪才出现独立的风景画。那时荷兰的风景画家比较多，比如霍贝玛（Meindert Hobbema）[图1.3]。那时候西方画家发现，在自然中存在有独立的审美价值的东西。而这种观念，我们差不多在5世纪就形成了，这跟咱们中国的哲学有关。中国哲学很多都是从自然中生发出来的，老子、庄子、孔子这些哲学家都有在山里隐居生活的经验，借助山水来阐发他们的哲学思想。那么画家在画这些东西的同时也就接受了这些价值观念。

**许钦松** 思想萌发在山水之间。在当时，玄学也好，佛学也好，都萌发在山水空间中，文人在山水中产生哲学思考。南北朝时期山水画理论提出之后，文人的实践一直在继续。西方的风景画，比如刚才提到的荷兰的风景画家，他们创作的视角，原本是从室内往室外看，早期风景画的画面中就出现了一些室内的场景[图1.4]。画家以这种方式来表达自然，进而逐步把室内的景观拿掉，就剩下窗框，最后成为我们现在看到的描绘窗户之外的风景画。西方风景画的起源大致如此，是在文艺复兴时期，和庞贝城出土的壁画比起来，就比较晚了。再看中国的情况，《画山水序》这篇文章对后来的山水画实践产生了很大的影响。它提出了两个核心问题：一个是"为什么要画山水画"，这是根本性的价值问题，也就是我们常说的哲学问题；另一个是"如何画山水画"，这属于实践问题。先从哲学层面提出思想，紧接着再实践。先产生艺术思想，然后再有逐步完备的艺术实践。中国山水画的理论设计先于绘画实践，这个特点十分突出，在世界艺术史上也是非常特殊的。

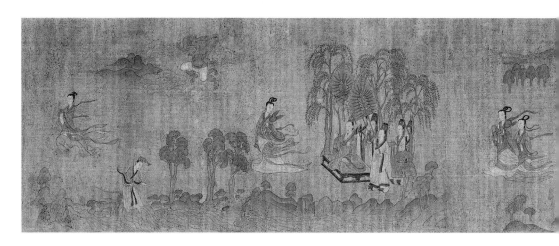

图 1.2 （传）顾恺之，《洛神赋图》（局部）。宋摹本，绢本设色。东晋。北京故宫博物院藏

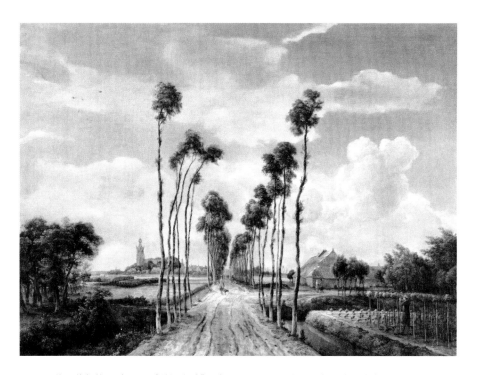

图 1.3 梅因德尔特·霍贝玛，《林间小道》。布面油画。1689 年。伦敦国家画廊藏

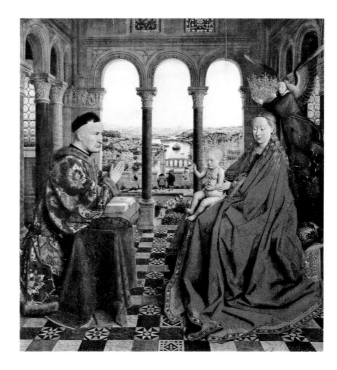

图 1.4 扬·凡·艾克,《罗林大臣的圣母》。布面油画。1431—1435年。巴黎卢浮宫藏

余 辉 中国的画家对山水画有一个基础性的定位。比如宗炳《画山水序》说山水画具备洗涤心灵、表现自然的功能。他不是说画山要如何像山，画河要怎样像河，那都是再现技法的问题。中国的山水画从一开始就跟人文修养紧密地联系在一起。咱们中国人画山水画，你可以从笔墨里面看出来作者是什么样的人，有没有修养，书读得怎么样。然而从西方的风景画里，你不太能判断作者书读得多不多，只能看到这个人的技法怎么样，好还是不好。比如说你很喜欢一幅西方的油画，这幅画的作者可能就是一个很普通的职业画家，你对他没有深刻的印象，他也没有深厚的文化背景，但他的作品仍然拥有很强的艺术感染力。所以西方绘画的艺术感染力在于它本身，而中国画靠的是画外的修养、功力、见识、观念等，那是一种修为的总和，最后体现为画家的线条和用笔。

还有一点很有意思，中西的文化心理不同。我们的文人情绪不好了，或者失意了，就要到山里去隐居。而西方人情绪不好或者失意的时候，是到海边去，要看大海。所以西方的风景画尽管诞生得比较晚，但是海画得很好。西方风景画跟海有密切的关系［图 1.5］。在我们的古代山水画里面，很难看到海，人物都在山里面。传统中国画除非特殊的题材，一般都不涉及海。对海的表现，都由你们岭南画派完成了。

许钦松 西方人在 17 世纪之前对山是很不信任的，有一种恐惧的心态。17 世纪之后才开始有"登山"这一说，登山要靠很多专业的工具进行，就是人类挑战极限，或者说是探险。我们古人的游山水当然也有冒险的意味，要去比较险恶的地方，但更重要的是在山林中，把自己的知识跟自然的气息连接在一块，启发思考，在游走的过程中寄托某种情感，这与西方的登山探险是非常不同的。这是中国魏晋时期士阶层特有的

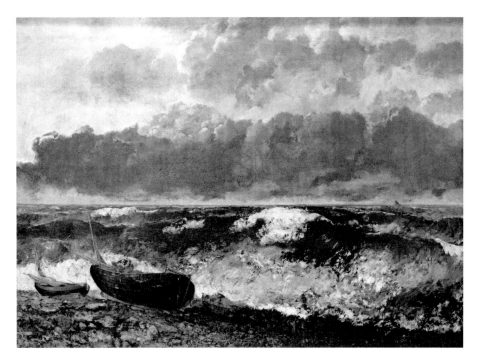

图 1.5　居斯塔夫·库尔贝，《翻腾的大海》。布面油画。1869 年。巴黎奥赛博物馆藏

　　　　文化关怀。中国的书法名作《兰亭序》[图 1.6]就是在这样一个亲近
　　　　自然的环境中创作出来的。王羲之、孙绰等一流的名士，还有他们的
　　　　族人，都在会稽的山中集会。在山水之间玄谈，在茂林修竹之间赋诗，
　　　　这在中国人，哪怕是现代中国人眼中，都是一件很有意义、很风雅的
　　　　事情。但是，这种事情在西方人眼中估计就很奇怪了，文化的差异就
　　　　体现在这里。

**余　辉**　说起古代的登山，南宋时期的文人就已经把黄山征服了，把路都探好
　　　　了。黄山的"光明顶"等处都很难爬。阶梯是到明代才有的，不过探
　　　　好路了，就至少知道从哪里上去。后人就根据他们的足迹，建成了石
　　　　阶。到了明末，山水画出现了"黄山派"[图 1.7]。如果没有南宋时期
　　　　那些探险家、登山家，黄山派的出现恐怕会更晚，他们需要有路啊。

**许钦松**　故宫举办的"四僧书画展"，出现了好多黄山题材的作品[图 1.8]。当

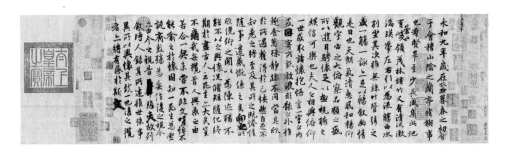

图 1.6 （传）冯承素，摹王羲之《兰亭集序》。纸本行书。唐代。北京故宫博物院藏

时应该还不是那种冒险性的登山，还是"游"的状态。

赵　超　谈到游山水，这个行为在西方人看起来其实蛮古怪的，但中国人在魏晋时期就开始了，特别是文人阶层的活动开始融入山水。最早的是"金谷宴集"，巨富石崇在洛阳的郊外建了人造花园。东晋初王羲之、孙绰等在兰亭集会，这个时候文人才真正开始游山玩水。和山水画一起诞生的，还有"山水诗"，可不可以谈一谈那个时候山水诗的情况？

许钦松　谢灵运的山水诗，在文学上开启了一个新天地。在他的努力下，山水

图 1.7　梅清，《黄山十九景》
（之一）。纸本设色。清代。
上海博物馆藏

图 1.8　弘仁,《黄山图》(之一)。纸本水墨设色。清代。北京故宫博物院藏

诗慢慢地成为一个独立的诗歌类型。这是中国画后来非常强调诗、书、画、印合一的原因之一。谢灵运的山水诗在当时是很出名的。他自己因为名士的身份和文学修养而很有社会名望。大家都知道他是诗歌天才,尤其是他写的山水诗,在那时是一个新鲜事物。往往是他去游山水,大家都在等他带新作品回来。唐代的大诗人李白就十分仰慕他,亲自穿上"谢公屐"去游山水。李白所说的登山工具"谢公屐"[图 1.9]就是谢灵运发明的登山专业器具。那个鞋子上山的时候去前齿,下山的时候去后齿,能保障名士徒步游山水的安全。谢灵运的山水诗自然是对玄学精神的歌颂,对自然山川的赞美和感悟。从那个时候开始,山水作为重要的对象进入到文人的意义追求中去了。

余　辉　在中古时期,文学对艺术的影响很大。先是文学上发生一个变化,然后对画坛的影响也随之出现。那个时候从事文学的人,同时也是画家。比如顾恺之,其实他也是文学家,文学上发生的这些变化,自然而然地影响了绘画的创作。那时文学作品中已经出现了深度表现人物内心

晋京樂公謝靈運

客兒家世風流起東垂

高瓢聲何心襟洪遠

社千思誰詳元歌鑑臨

凝春風雲竟書謹達荒少

樹多于古令人仰高致長

聲乞与痈雏摩

洪武十七季歲在甲子秋

九月三會稽釋

敬賀

图 1.9　释文定，《谢灵运
像》。纸本设色。明代。
私人藏。画中谢灵运穿谢
公屐

活动的一些诗词。这就使得绘画也要深入地发掘人物的内心世界。人物画的手段是画眼睛，山水画则是重视表现山水里面的空灵感、灵动感，而不太去描写山河之壮美，不注重外形、外貌，更多是描写人跟自然的一种和谐的关系。泉水是朋友，树是邻居，山是靠山，就是这样的关系。所以文人很自然地借助山水画表达情感，自由地抒发，而且不是具体地表现哪一座山、哪一块石头。山水画从一开始就具备了绘画创作的主观能动性，汇集了很多主观的东西。这在中国美术史上是一以贯之的。

**许钦松** 这跟玄学有很大的关系。特别是"太虚"[1]的思想，它是哲学上的思考，而不为物本身，山水画更重要的是意象、意境这一方面。玄学的这种精神呢，应该与老子和庄子的哲学有很大的关系。老子常常说"道"的玄妙，"道"的本质和状态。庄子的哲学大部分在谈人精神的"逍遥"，主体的自由。我们对老子最深的印象就是他对宇宙的认识，对"道"的运行状态的描述。这些都很玄妙，但也能看出老子学说的中心在对"道"的体悟上，在这个基础之上谈人的主体。他的价值观有一个先后的顺序。玄学说的"太虚"，特别是何晏与王弼的玄谈，多是从这个角度来体现的。庄子更看重个体的"逍遥"和自由。我们都知道，《庄子》的第一篇就是《逍遥游》，以一个寓言故事来阐释他的核心思想。这个核心的思想就是围绕精神自由而展开的，这个是庄子与老子学说不一样的地方。玄学家如阮籍和嵇康这些名士比较重视庄子。所以山水画、山水诗正是围绕这些价值而展开的，歌颂、描述、赞美、表达这些价值和精神。

---

[1] "太虚"一词首出《庄子》，为先秦道家观念，用来表达道之形上实体之象。如《庄子·知北游》："以无内待问穷，若是者，外不观乎宇宙，内不知乎大初。是以不过乎昆仑，不游乎太虚。"

**余　辉**　山水给人的精神感受，到宋代发生了很大的变化，跟宋代儒家"格物致知"的精神有很大的关系。加上皇家比如宋徽宗推崇写实的风格，所以宋代的山水画就多样化一些了。比如宋徽宗讲究"丰亨豫大"的审美理念，要画得大、画得多、画得丰满。北方的山水画，画大山大水，一直到北宋中期。山水画的构图是竖的，画一座山，从山脚画到山顶。但这种竖构图的大画，可能是用来装饰屏风的。后来觉得这样还不够，可能是单体的山看得不过瘾，又有了手卷的形式，左右排开，绵延不断。当然，手卷魏晋时期就有了，但到了宋代才发扬光大。王希孟的《千里江山图》[图 1.10]就是由宋徽宗指导的一个具体的实践，这是一件有审美范本性的作品。

**赵　超**　两位先生谈得很好。在谈山水画崛起的宋代之前，我们是否能够对早期山水画的真迹问题展开讨论，比如传为真迹的《游春图》？

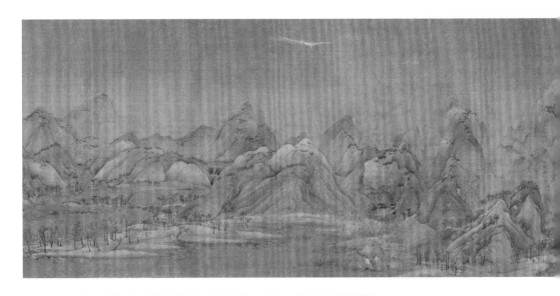

图 1.10　王希孟，《千里江山图》（局部）。绢本设色。北宋。北京故宫博物院藏

**余 辉** 教科书上说《游春图》[图 1.11a] 是隋代展子虔的真迹，理由是它和绘画史上记载的展子虔画山水的风格有"咫尺千里之趣"的特点相一致。那幅画也确实有"咫尺千里之趣"。确实不是很大，有一种纵深感。但是中国工程院院士、建筑史专家傅熹年研究了这幅画中的建筑 [图 1.11b]，发现这个建筑是宋代的。隋代的人不可能画出宋代的建筑，宋代的人倒可能画出隋代的建筑。那么这幅画的时代问题就存疑了。"咫尺而有千里之趣"呢，我们只能在文字中读到，只能想象这种特点，不能以此判定展子虔作品的真伪。所谓的《游春图》，只能说是宋代的作品。所以古代山水画的鉴定、研究、学习，首先面临着判别作品的时代的问题。

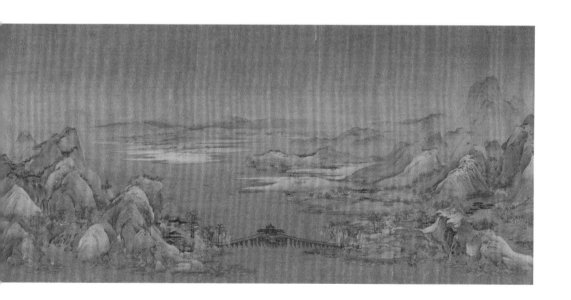

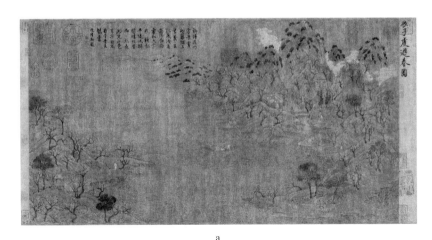

a

b

图 1.11

a. 展子虔，《游春图》。绢本设色。宋摹本。北京故宫博物院藏

b.《游春图》局部

**许钦松**　《游春图》确实是一个很有意思的早期山水画议题。从画家的角度来说，这幅画写实的地方可能还蛮多。当然从鉴定学的角度它是存疑的。我们能够从《游春图》中得到很多关于早期山水画的信息。比如《游春图》中对树的描绘。我们现在画山水画当然不可能这样画树，但是在魏晋时期，我们可见的出土文物中，树木的画法其实有很多种。《游春图》中树的画法有些单调，当然也有可能是展子虔不善于画树。《游春图》中的构图，也就是你说的"咫尺千里"的视觉感，这是十分重要的。现在几乎所有山水画家，当然也包括我在内，还在用这种构图画山水，这是中国山水画形成的一个重要的标志。据我所知，魏晋时期的墓室壁画中的山水画，大多数都不是"咫尺千里"这种构图，而倾向于描绘近景。比如南京的《竹林七贤与荣启期》画像砖［图 1.12］，那是描绘魏晋名士在树下的图像；还有北魏孝子棺画像［图 1.13］，虽然描

图 1.12 《竹林七贤与荣启期》。画
像砖拓片。南朝。南京博物院藏

图 1.13　孝子棺画像。石刻。北魏。堪萨斯纳尔逊 - 阿特金斯美术馆藏

绘的不是名士，是孝子故事，但同样是在空间中建构出人在树林中的
图景。所以说"咫尺千里"可能是山水画史上一个重要的节点。从《游
春图》的绘画语言中，我们也可以看出，其实它是比较早期的画山水
法。后来唐代的青绿山水［图 1.14］，用的已经是比较精致的勾线填
色的表现手法了。但在《游春图》中，这种绘画语言还显得比较粗糙
和生硬，表达得不太自然。这种技术上的拙态，应该不是凭空产生的，
临摹也理应是有所根据的。所以摹本也好，真迹也好，都有一定程度
的信息包含在其中。

余　辉　这就引出了一个新的问题：中国的艺术史教科书在书画鉴定工作全面
　　　　开展之前就已经编写出来了。中国那些老书画鉴定专家还没有开始批

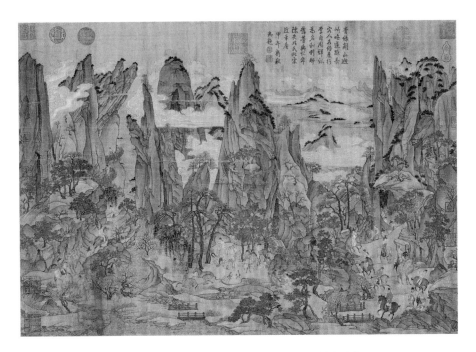

图 1.14　（传）李昭道，《明皇幸蜀图》。绢本设色。唐代。台北故宫博物院藏

量对绘画进行鉴定的时候，许多画作的真伪、时代、作者还没有完全确定的时候，这些教科书就编写出来了，就先入为主了。全面的书画鉴定工作是什么时候开始的呢？其实20世纪五六十年代只完成了一部分，大部分鉴定工作的完成是在80年代。此前教科书已经出现了很多版本，光国内的就有七八种，日本的更多。日本人写中国古代绘画史的时候，连清宫旧藏的东西都没有看到。因为那个时候，故宫博物院还没有建立，大规模的清宫旧藏展览还没有举办，也没有出版。他们仅仅接触到了收藏在日本的一些东西，那是不完整的。现在鉴定界出了一些新的成果，这就对教育部门和艺术史教学人员提出了新的要求：如果接受鉴定的结果，就要修改之前的教材。有一些编者愿意跟博物馆的鉴定家多交流、多接触，也愿意不断地修正，及时汲取鉴定家对早期山水画的鉴定成果，把它吸纳进教材里。固执己见的人就充耳不闻了，可能坚持认为展子虔的《游春图》就是隋代的。所以，从高校

毕业出来的研究者，到博物馆工作以后，又要重新洗一下脑筋了。很多固有的知识是不对的。比如顾恺之的《洛神赋图》，它是北宋的摹本，不是真迹。很多教科书都没有清楚地注明。很多早期的绘画，比如荆浩的《匡庐图》[图 1.15]，上面没有早期的收藏印，因此是不是荆浩的真迹，是有待考证的。所以在中国学习和研究山水画会碰到一个西方人学习西方风景画不太会遇见的困难：你所欣赏、崇拜的一幅

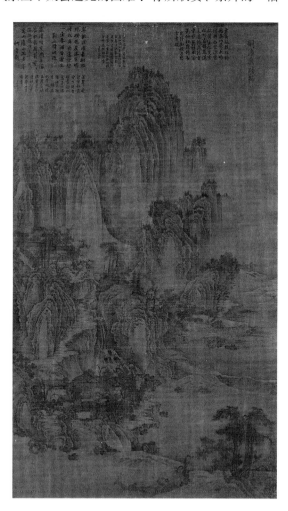

图 1.15 （传）荆浩，《匡庐图》。绢本水墨。宋摹本。台北故宫博物院藏

画，可能是一幅赝品。西方就很少出现这种情况，因为他们的艺术史是在鉴定问题基本解决之后展开的，温克尔曼（Johann Winckelmann）那个时候就解决了。一般来说没有太大的不确定性，只有个别的误差，小问题。而中国的书画鉴定正好相反，说得不恰当点，就像一盘很好的菜，没有清洗就下锅炒，然后端了出来。鉴定家说，这个有泥沙，这个不能吃，那个地方有烂树叶，那里还不熟……那么厨师就不高兴了。

**许钦松** 所以中国的文物鉴定工作应该更加深入、广泛地开展。想要考察中国早期山水画的状况，只能通过出土的墓室壁画。但是，出土的墓室壁画又不能完整地呈现当时一流的山水画名作的面貌，毕竟不是正规媒介的艺术作品，这又得回到当时的画论和画史中去理解。结合这两种材料，才能推测山水画的面貌。山水画的面貌根本上说还是受到理论的影响和指引的。《画山水序》这样的文章写出来以后，画家发展出各种形态的山水画。宗炳从理论上解决了"为什么要画山水画"这个问题，后人又通过实践来进行山水画研究与创作，一代代地传递。理论和实践相互影响，不断地推动山水画的发展。宗炳的理论实际上指引了中国山水画的产生与发展，做了基础性的铺垫。刚才余先生说得很好，中国山水画的起源，代表了一种思想的开端：它不以直接表达山水为目的，而更偏重于人文的、情感的意味。说到山水画理论的提出，就不得不讲到"竹林七贤"。中国人游山水，其实最早是由他们开启的。尤其是嵇康和阮籍。他们要追求庄子"逍遥游"的价值，就直接模仿庄子"任逍遥"的生活态度，这是一种哲学的态度。在社会与天地之间展示出一种充分的自由。这种行为打破了汉代儒生的生存状态，在儒家的行为规范领域产生了一种突破性的生命意义。这对后世的士阶层影响很大：放浪形骸，游山水，成了一种风度。从行为方式上说，

这七个人不只是固定在竹林里进行集会、论辩，而是在不断地游走，与天地往来，是非常放松的状态。以这样的方式，在自然的空间中思考，产生了"游山水"的基础。后人称之为"竹林七贤"，其实他们是"游山水"的早期形式。然后随着哲学的发展，才逐渐有了"画山水"。

**余 辉** 宗炳《画山水序》的核心，就是提出了画山水画的目的。包括欣赏山水画的目的，它们是一致的，就是"澄怀观道"。"澄怀"就是洗涤心灵，把污垢都洗去，这样人的精神就会很爽朗，达到"畅神"；"观道"就是感悟自然之道。自然之道就像水一样，所有的江河湖海，都是顺势而成的。即使是人工挖运河的工程，也要顺着这个"势"。老子说"不争""处下""顺其自然"。水的这种特性正符合隐居者的心态。所以画山水也好，欣赏山水也好，不仅仅是去观察或者表现具体物象，更多的是领悟其中之"道"。山水画从诞生那天开始，就对作画和欣赏的人提出了很高深的哲学命题：人怎么生活？人应该为了什么生活？

**许钦松** 所以从这一点来讲，我们中国山水画最终的目的是回到心灵状态，使自己的修为、修身达到一个境界。要从这一点来思考山水画的创作和欣赏，而不是机械地跟随物质性的指向，这一点是中国山水画与西方风景画的根本区别。我们现在尤其需要深入地思考这两者的不同和意义，才能对当代和未来的山水画创作提出有意义的见解。正像我以前说的，当代画山水画的画家应该有一个底线：画山水画，而不是风景画。这是一个边界的问题，探讨这个问题对山水画家是很有启示意义的。

**余 辉** 西方直到近代，绘画才体现出哲学精神，与近代哲学思想有了一些关联，在这之前基本上是对物象的一种再现。19 世纪的卢梭（Théodore Rousseau），在巴比松（Barbizon）这个地方画橡树［图 1.16］。每天

都要在固定的时间画，阳光照射的角度才相同。每天这个时候都有一个荷锄的农民经过，等卢梭画完，他差不多又要返回路过一次。农民观察了他很多天，说了一句非常有哲理的话，可以说启迪了西方绘画。他说：你天天在这里画这棵橡树，你再怎么画，能有那棵树像橡树吗？再怎么画，你也像不过它啊！意思就是说，绘画不应当一味再现，而应该有表现的形式，表现心中的那棵橡树应该是什么样子的。所以后来的印象派、点彩派、后印象派等画派都表现主观的东西。一个富有实践经验的老农点破了玄机，可以说是一则趣谈。中国画就不用人

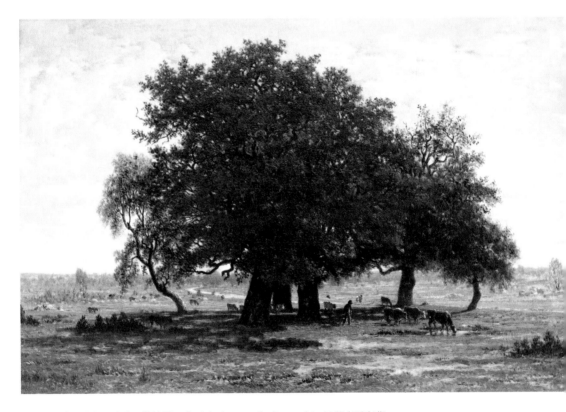

图 1.16　泰奥多尔·卢梭，《橡树》。布面油画。1850 年或 1875 年。巴黎卢浮宫藏

来点破这个东西，也没有人说中国画画得不像。

**许钦松** 中国"画山水"的命题原本也是知识分子提出的，起点就很高，所以说中国的山水画定位很高，指向性很明确。

**赵　超** 宗炳在《画山水序》中说"山水以形媚道"，山水与"道"的关系在山水画史的意义层面上是一个很重要的问题，也是历来山水画家必谈的一种关系。两位先生是否可以谈谈你们的理解？

**许钦松** 山水画最高的境界是"道"的境界。它的最终归宿是"道"，精神最后进入了"道"的境界，超越了技法本身。山水画家让自己的哲思、精神等无所不在地畅游于宇宙、山水之间，寄托了自己最内在的一种情感。而且这里还有一个很重要的特点——山水画有一个核心的文学属性，那就是诗性。山水画家本身就像诗人一样，被某种诗性启发，然后通过艺术想象力，达到了"道"的境界。画山水要有一个非常自由的状态，首先必须使自己的精神变得旷达，不断地积累修为，不断地超越自我，不断地使自己的精神趋向"道"的高度。

**余　辉** "道"，就是自然法则。山水画中的山水，它的"道"是什么？首先必须是自然法则的体现。前面也说过了，自然，就是作画的人没有任何的功利心，画画时不考虑"这幅画应该卖一个什么样的价"之类功利的问题。在山水画诞生之初，宗炳也没有探讨过这个问题。那个时候是最纯粹的，山水画本身的价值是洗涤人的心灵，所以能不能卖钱是另外一回事，是别人考虑的。山水画是纯粹的、纯净的，是属于自然的。画家的思想、创作状态也应该是自然的，能自由地抒发对所要表现的自然山川的精神感受。这种感受可能是多年积累下来的，绘画是一刹那的灵感爆发，这也是自然的。创作的全过程都要处在一个自然的状态当中。当然这也是符合艺术规律的，艺术规律其实也是自然法则中的一种。山水画的"道"，其一指的是"画道"，其二指的是自然之道，

而"画道"和自然之道之间，还有一个"人道"，也就是画家之道。

许钦松　实际上"道"境界的形成也是一个自然的过程。必须靠自我的修为、修养、修身，然后与自然产生思想上的贯通，慢慢地积累，最后自然形成，才能达到"道"的境界。"道"不是故弄玄虚，不是一种造作的行为和态度。真正的"道"的境界是自我的完善，自我的提升。遵循这种大的自然的法则，才能达到"道"的境界。

余　辉　就像酿酒一样，酒曲是多少，水是多少，米是多少，这些配方都是自然法则。必须符合化学公式和发酵的时间规律，遵循自然法则才能酿出好酒，创作也是。

许钦松　所以境界的自然形成是一个漫长的过程，一个自我完善的过程。

赵　超　不管是从思想上，还是从绘画的文献上来说，魏晋隋唐的山水画与两宋特别是北宋的有很大差距，这其中是不是也有一个漫长而自然的完善过程？这两个时代可能是中国山水画很重要的结构转折点，我们能不能谈谈宋代山水画的意义？关于北宋的山水画起源，当代有一个公案，就是高居翰（James Cahill）先生对《溪岸图》[图1.17]的评价。许先生在广东画院的画室里面正好挂了一幅《溪岸图》，我很有兴趣，想请两位先生谈一谈。

余　辉　十五年前，围绕《溪岸图》到底是张大千的伪作还是董源的真迹，开展了一场声势浩大的论战。后来方闻先生说，论战的结果说明中国画还应该由中国人来谈。当然，中国人也包括像方先生这样的海外华裔人士。西方人很难体会中国绘画那种细微的感受，因为中国古代绘画不管是技术还是其他层面，都是靠心灵、靠感情来沟通的，而不是完全靠语言。艺术是"心有灵犀一点通"的东西，只要"点"就行了，不用多说。西方人可能不太容易感悟到这一点，就像我们欣赏西方艺术作品的时候也有一些难处。

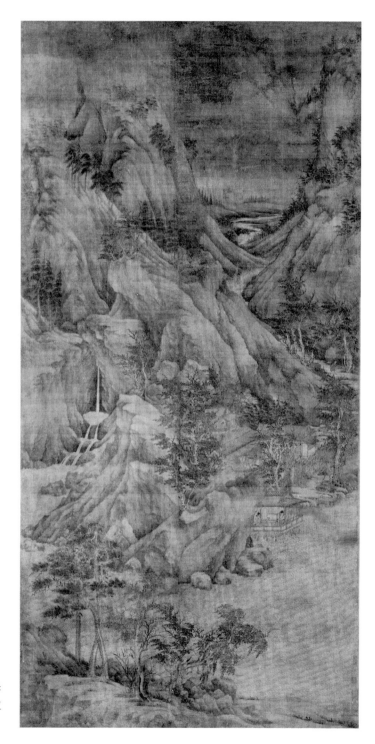

图 1.17 （传）董源，《溪岸图》。绢本设色。五代。纽约大都会艺术博物馆藏

这张画的收藏者，最早是王季迁，最后收藏在美国的大都会艺术博物馆。高居翰先生认为这张画是张大千的伪作，有一部分人同意高居翰先生的观点。中国的研究者和美国的华裔专家，基本上都认为不是张大千的伪作。其实判断的方法再简单不过：张大千为了仿制画作，自己刻了很多伪印，现在全部收藏在美国的弗利尔美术馆，有几百方呢，把它们拿出来和画作上的印章做个比较就行了，一对就对出来张大千与这幅画到底有没有关系，这是很容易的。我看了画上的印章，不是张大千能够刻出来的。民国时期刻伪印是很辛苦的，只能一刀一凿地仿制，不像现在，有激光、电脑技术，可以做出一模一样的。

那么，这张画到底是什么时期的呢？当时启功先生代表中国学者在会上作了发言，认为这张画应该是北宋的，没有五代那么早，不是董源的真迹，但也绝对不是张大千的伪作。这个问题，也让西方研究中国古代山水画的年轻学者望而却步。因为鉴定古画要"心有灵犀"，没有文化积淀，这个"灵犀"上哪儿去找？很困难。相比较之下，鉴定人物画比山水画容易一点。因为人物的衣冠服饰有时代的特点，一个时代有一个时代的风格，而山水就是"玄之又玄"了。

**许钦松** 刚才余先生从鉴定的角度谈了对《溪岸图》的一些认识，那么我从一个山水画家的角度来谈谈。《溪岸图》的技术水平是非常之高的，这个高不仅体现在画家的境界和艺术技法上，还可以从这幅画的用心程度看出来，也就是他创作这幅山水画作品花的心思、时间和精力。这幅画各方面俱佳，不是平庸之辈可以画出来的，原本也不像早期唐代山水画使用勾线设色的方法，可以准确地临摹。所以这幅画的创新性和原作属性很强，哪怕在中国古代绘画史上，这幅画也可以算是杰作。张大千的临摹水平也很难达到这样的高度。仔细地观摩这幅画，会发现它的细节处理得相当有水平。用我们现在美术的专业术语来说，这幅

画一定是一种"长期作业"。这种功夫在张大千的时代不大会有，所以外国专家说它是 20 世纪的伪作，这绝不可能，况且这与张大千本人的气性和创作、做事的态度也不相符，他不会花时间去做这样一幅有水平的伪作。所以，《溪岸图》是一幅古代杰作，不管创作时间是五代还是北宋。

**余 辉** 其实五代是宋代繁荣的铺垫，没有五代就没有宋代，研究艺术史必须要走过这一段，不可能超越。欣赏山水画的人，有不同的阶层。文人、官宦、宫廷对山水画的欣赏和一般市民百姓的趣味都是不同的，已经形成了不同的欣赏人群。至于谁先谁后，哪个阶层先出现，不太好说，应该是互为表里的。宋代表现文人情境的山水画家，像米芾、米友仁，都是文人喜欢的；再早一点的，梁师闵、王诜，也都是文人的偏爱，文人追求有雅致韵味的作品。[图 1.18]社会普通下层百姓喜欢的山水，形态也很丰富，如壁画之类。至于宫廷的审美，宋徽宗的观念是要表现大，他喜欢高旷、色泽浮艳、大幅的、超长的画卷。不同身份地位的人，都可以欣赏山水画，都有各自喜欢的作品。但也有雅俗共赏的，比如范宽的山水［图 1.19］。那个时候宫廷和肆所只有一墙之隔。宋太祖在宫里欣赏山水画，有宫廷气息的那种雅致的画，说，这张画我看挂在东华门外的茶馆里比较好。东京城也有东华门，马上就有人把这张画送到东华门外的茶馆，茶馆老板一看是皇家的画，很喜欢，就挂起来。在宋代的山水画中，文人山水、宫廷山水、世俗的山水，可以说交相辉映。它们有一个共同的特点，就是宋代"二程"倡导的宋明理学所要求的"格物致知"的思想。这极大地推进了宋代山水画的写实趋向。到了北宋中期，写实还不够，还得描绘气候的变化，体现气候的微妙差别。早春和初春是什么样子？乍暖还寒又是什么样子？而且对人还要有感染力，山水画表现这种乍暖还寒的景致，感染力就要

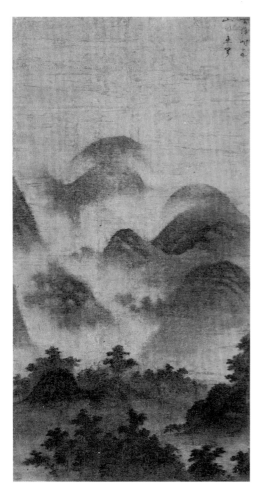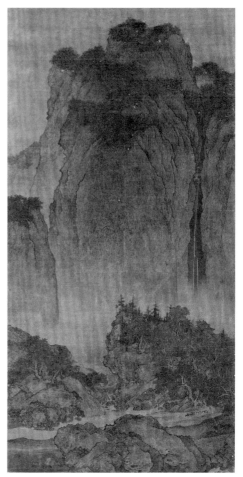

图 1.18　米芾，《云起楼图》。绢本水墨。北宋。华盛顿弗利尔美术馆藏

图 1.19　范宽，《溪山行旅图》。绢本水墨。北宋。台北故宫博物院藏

　　　　　强，要让观者产生身临其境的感觉［图 1.20］。一旦身临其境，就要
　　　　　"可游、可居"。对画的欣赏的要求也提高了，不是简单地看山是山，
　　　　　看水是水，还要更多地欣赏细节。这是北宋时期山水画的概况。

**许钦松**　北宋是比较强盛繁荣的一个历史时期。后来受到外族入侵，山水画的
　　　　　"江山"的概念就逐步形成了。那时的山水画已不是原本的山水画，而
　　　　　是被赋予了"江山"的内涵，有了"家国情怀"。山水画原初的形态是

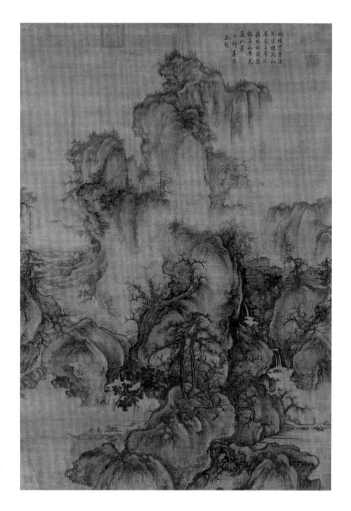

图1.20　郭熙,《早春图》。
绢本设色。北宋。台北故
宫博物院藏

自然之下的山水景观，文人游走在山水之中，宇宙之中，修养自身的
精神，追寻"道"的境界。长时间的稳定之后，这样的基础被外族入
侵打破了，疆域被占领，景物被战火破坏，知识分子有了"家国"的
意识，把自然与社会政治紧密地关联在一起，"江山"的概念就出现了。
所以在北宋时期，画家描绘的山都非常伟岸，非常崇高典雅，有一种
"浩然之气"。这种气质在北宋的山水画中得到了相当程度的表达。我
想，这是因为国力和文化在当时达到了某个历史节点，自然形成了一
种风貌，是一种大转变。到了南宋，政治上出现了"宋室南迁"，呈

现山河破碎的状态。那时的人们要守住江南这一带，希望有一天能北上收复失地，于是山水画在南宋也开始改变了，不同于北宋山水画的完整恢宏，开始出现新的形式：描绘山水的边角、斜角［图1.21、图1.22］。我不知道这种变化是不是山水画家内心深处的家国情怀的潜意识表达。

**余　辉**　你说的"家国情怀"在宋代确实比任何一个朝代都显著。南宋山水画的构图的确与北宋不一样。北宋是全景式大山大水，要画山就画完整的山，左右排开；南宋就是一角半边式的。关于这种构图的成因，有两种说法：明朝人就认为这是画残山剩水，抒发忧患意识和对失去的故国山河的怀念，比较悲伤；还有一种观点指出，这是艺术发展本身的规律，全景式的大山大水发展到极致，到了南宋，就有人开始变革了，画山的一个角，画一个特写。审美观念发生改变，山水画就出现了构图的变化。山水画形成了它自己独特的寄情方式，可能有这两种

图1.21　马远，《梅石溪凫图》。绢本设色。南宋。北京故宫博物院藏

图1.22　夏圭，《雪堂客话图》。绢本设色。南宋。北京故宫博物院藏

影响因素。

**赵　超**　熟悉中国艺术史的人都知道，元代是中国山水画的第二高峰。它最大的特点是文人画、文人山水画的崛起。两位先生能否谈谈元代山水画的文人气息？

**余　辉**　元代宫廷的山水画比较衰弱，没有什么太突出的名作，根本无法和宋代相比。这个时候元代在野的文人就异军突起了，隐居的或半隐居的，像赵孟頫就是半隐居的，在他们当中形成了一种新的审美观念。北宋文人的山水画有很多没有展开的潜能，由元代画家完成了。

北宋的文人画，我们有《枯木怪石图》［图 1.23］，有李公麟的马

图 1.23　苏轼，《枯木怪石图》。纸本水墨。北宋。私人藏

［图 1.24］，山水也就是一些"米点"[1]山水［图 1.25］。当然"米点"不能代表全部的文人山水，但是这些画树石的笔墨在南宋没有得到进一步发展。南宋山水画主要受宫廷绘画风格的影响，宫廷画师当时不太能领会这一类文人写意山水的精神；再有一个原因就是北宋"格物致知"的思想，在南宋愈演愈烈，这与文人画的观念是背道而驰的。苏轼说"论画以形似，见与儿童邻"，意思是画画不要比画得像不像，用像不像来评判艺术，与小孩的见识是一样的。在这种思想的影响下，南宋的文人写意画，特别是文人写意山水，没有得到充分展开，只有个别的发展。而元朝有"元四家"，再早一点有钱选和赵孟頫，他们都用不同的方式发展了文人山水画。比如钱选用青绿来表现文人画的意趣［图 1.26］，为什么认为青绿跟文人画没有关系呢？其实青绿山水也可以是文人画的语言。钱选用宫廷的手法画了一些非常典雅的山水，这也是在南宋没有得到发展的。此外更多的是枯笔淡墨，强调画家主观意识的价值，像黄公望《富春山居图》［图 1.27］。黄公望和王蒙、倪瓒、吴镇，四个人，四个面貌，四种不同的笔墨，表达他们各自的心境，并称为"元四家"。他们拒绝与政府合作，完全以自我的、旷达的生活方式了此一生，这是对六朝精神的一种呼应。这个时候他们创作的作品是没有什么欲求的，像黄公望，画一张画，换两瓶酒，喝完了就睡去了，醒了还有精神，再画两幅，晚上的酒又来了。就这样日复一日，年复一年，完全是自我精神的释放。倪瓒又是另外一种状态，他不与人交往，画的山水画都是没有人物的，那种很淡、很冷峻的山水，表现他内心的孤独［图 1.28］。他的孤独是因为极端的自我肯定，极端的高傲。没有人能跟他交流。

---

[1] 北宋后期大书法家、文人画家米芾开创的画山水的一种个人手法，主要以简单的点法来表达山水氤氲的气息。其子米友仁继承了这种画法。

许钦松 我觉得自元代起，绘画的用笔开始潇洒起来。它不像北宋那么严谨，三天画一块石头，五天画一棵树，这个笔墨因素的呈现与当时的书法有一定关系。原来画画是"描"的状态，到元代开始改变，画家的手提起来了。你看黄公望《富春山居图》那个线条［图1.29］，有些长线拖得很长，淡淡的痕迹，有了一种文人气息。文人画在宋代的宫廷没有得到很好的发展，但是走出宫廷以后呈现了各自的面貌，取得了很大的成就。整个元代绘画的面貌与宋代那种典雅、庄重、细微的气质有很大的差异，这是一个很大的改变。

余　辉 这是元代山水画很大的成就。艺术史总是并称"宋元"，因为它们是一个整体。宋代有很多没有完成的艺术方向，元代把它们实现了。所以高居翰先生说，中国古代绘画自元以后就无画可看了，到此为止，不是没有道理的。[1] 后来出现的画家，都从元代作品获取养分，只不过风格变得更加强烈一点。

赵　超 那么明清的山水画有没有这样的趋势？"四僧""四王"[2] 以后，山水画似乎处于一个衰弱的状态。

许钦松 元代山水画应该是对宋代的回应与延续，所以"宋元"是一个整体。直到明初，这样的趋势依然存在。但是"四王"的艺术，由于朝廷的推崇，成了一种大家都效仿的艺术标准。"四王"的风格变成了一种僵化的宫廷艺术样板，那么这个时候绘画就开始出现问题，绘画史也出现了一个转折。山水画开始图式化、程式化、概念化，出现了陈陈相因的问题，仿佛是一个怪圈。当然当时也有一些大家是与众不同的，比

---

[1] 参见高居翰，《关于中国画历史与后历史的一些思考》，收录于《风格与观念：高居翰中国绘画史文集》，范景中、高昕丹译，杭州：中国美术学院出版社，2011年。
[2] 明清之际最重要的山水画大家，清代山水画的高峰。"四僧"：八大山人、石涛、弘仁、髡残，"四王"：王时敏、王鉴、王原祁、王翚。

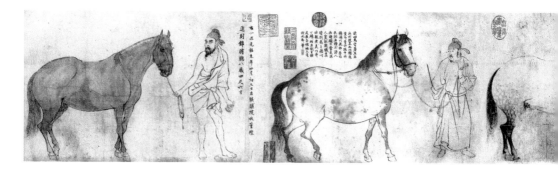

图 1.24　李公麟，《五马图》。纸本水墨。北宋。东京国立博物馆藏

图 1.25　（传）米友仁，《云山墨戏图》。纸本水墨。南宋。北京故宫博物院藏

图 1.26　钱选，《山居图》（局部）。纸本设色。元代。北京故宫博物院藏

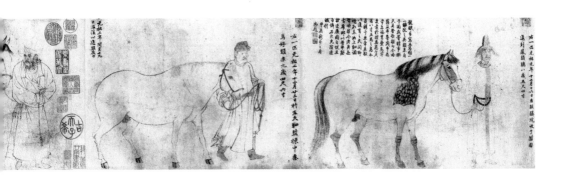

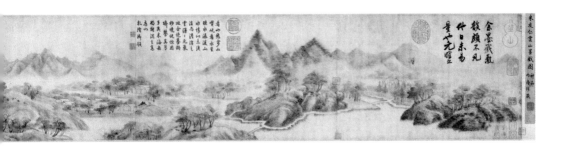

图 1.27　黄公望,《富春山居图》前半卷《剩山图》。纸本水墨。元代。浙江省博物馆藏

图 1.28　倪瓒,《秋林野兴图》。纸本水墨。元代。纽约大都会艺术博物馆藏

图 1.29　黄公望，《富春山居图》后半卷《无用师》（局部）。纸本水墨。元代。台北故宫博物院藏

如故宫曾经展出的"四僧"。他们都是有非常独特的艺术表达方式的大家，每个人的风格样貌都很特别，在不同方面有很鲜明的特点。从另外一个层面来说，山水画在这个时候达到了另外一个高峰。像石涛［图 1.30］和八大山人［图 1.31］都是后人十分推崇的。明末清初的绘画勃兴，有很多错综复杂的原因，在绘画史中呈现出面貌多样的状态。但是从那时起，特别是"四王""四僧"之后，我认为整个山水画的格局确实就开始走下坡路了。陈独秀先生提出"革中国画的命"这样的口号，[1] 也跟新文化运动的兴起有很大的关系。

赵　超　余辉先生与许钦松先生对古代山水画各个历史时段的意义和变化都做了很好的阐释与讨论。由此我们知道了山水画之所由。古代中国的山水画辉煌是完善而令人印象深刻的，但是现代中国的山水画却依然意

---

[1]　陈独秀（1879—1942）提出要改革中国画，革"王画"的命。"若想把中国画改良，首先要革王画的命。因为要改良中国画，断不能不采用洋画的写实精神。"陈独秀，《美术革命》，收录于郎绍君、水中天编，《二十世纪中国美术文选》，上海：上海书画出版社，1999 年，上卷，第 29 页。

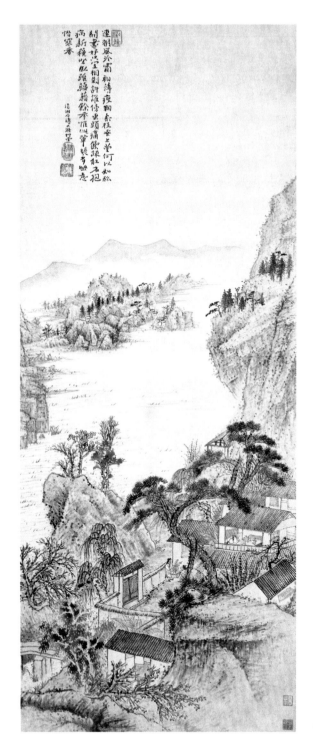

图1.30 石涛,《对菊图》。纸本设色。清代。北京故宫博物院藏

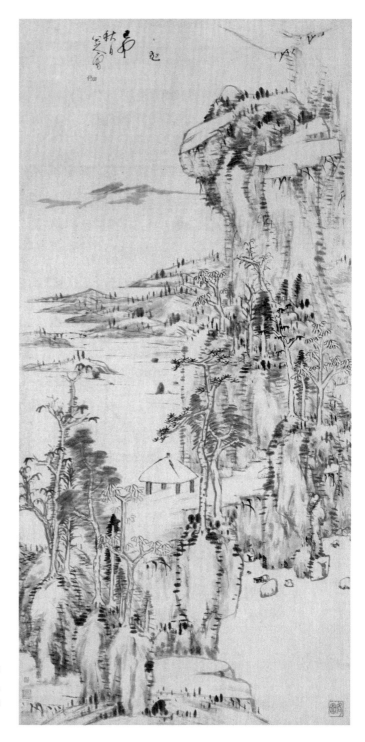

图 1.31　朱耷（八大山人），《秋林亭子图》。纸本水墨。清代。上海博物馆藏

义不明。我们是否能够探讨一下现代中国人为什么要画山水？毕竟现代中国山水画的建构只是刚刚开始。所以这次我们想谈的最后一个问题正是现代山水的意义，这也是许先生一直在寻找的东西。

余　辉　现代山水，还是要回到"澄怀观道"，回到山水画最初的理论构建上。画家要不断地丰富自己，不要重复自己。更重要的是，功夫在画外，因为世界变得越来越开阔了，文学艺术的内容范围越来越广。既然画中国画，画山水画，就要通晓咱们传统的历史文化典籍，还要在此基础上进一步了解外国文化和其他文化艺术形态。画一辈子画，就要读一辈子书，古代都是这样的。现在很多画家不读书，连报纸都不看。

许钦松　实际上，中国的山水画在理论建立之初就解答了我们绘画的根本问题："画山水"是为了什么？画画是为了什么？在纷繁复杂的现代中国，人们开始背离了传统山水画的初心，也违背了自己的本心，陷入一个要立竿见影地去创作牟利的趋势中。画山水成为功利驱使下的任务，慢慢地违背了山水画原本的追求，"澄怀观道"也好，"畅神"也好，追求"道"的境界也好，都慢慢地远离了。这就为我们现在山水画的发展提出了一个新的问题。我想，今天我们就是让大家真切地回望一下，从历史的角度来追寻我们的初衷。中国山水画最纯粹的出发点在哪里？以此来作为我们的参照，思考当下山水画艺术的整体格局。应该如何去改变现在的怪圈？当然每个人都有自己的观点和行动方式。我们在这里，只是做一个理论性的宏观回顾，明确当下艺术创作的位置与走向，我想这就是我们讨论的意义吧。

宇宙的形成、时间的流动、世界万物的生发都是运动的。世间万物因变动而永恒。

自然精神不会随时间的流逝而改变，它是独立的，是人类社会中最形而上的。

我很想回归到一种自然的原状态，混沌初开，有一种苍茫的、远古的东西，这才是自然最本质的一种精神力量——隐藏在山水画当中的一股很强的精神力量。这种力量显然已经与我们渐行渐远了，但我有信心找回这种力量。

——许钦松

.

第二讲

# 好的画家先修身，再作画

对谈嘉宾：朱良志、许钦松
主 持 人：赵　超

赵　超　很高兴来到北京大学美学与美育研究中心，听朱良志先生与许钦松先
　　　　生的艺术谈话。我们今天谈中国画的修身问题。中国哲学，特别是在
　　　　传统社会占正统位置的儒家哲学，是道德哲学。在西方哲学中属伦理
　　　　学范畴。儒家哲学从"仁者爱人""己所不欲，勿施于人"这些道德黄
　　　　金律开始，在长期的发展中推导出了从心性到个人、从个人到家庭、
　　　　从家庭到国家的稳定的哲学形态。修身就是这个哲学形态中极重要的
　　　　一环，它一直伴随着儒家哲学的产生与发展。魏晋时期士阶层受到新
　　　　哲学玄学的影响，名士的修身"变异"，成为中国艺术的后设层面。两
　　　　位先生可以从不同的角度谈一谈古人，特别是山水画家的修身精神。

许钦松　总体来讲，中国山水画家的道德观是贯穿在整个中国审美系统里的。
　　　　"人品"与"画品"之间的关系，道德与艺术的关系，一直是非常紧密
　　　　的。在艺术精神还没有兴起的汉代，艺术就是"成教化，助人伦"的
　　　　道德劝诫的重要工具。魏晋时期，中国艺术精神发源，后来山水画发
　　　　展起来，成为中国士阶层"修身"的一种重要手段和方式。画山水画、
　　　　写书法、作诗文，这些文艺创作都成了士大夫"修身"的法门。从那
　　　　个时候起，中国艺术的士大夫传统就形成了。山水画在诞生之初就是

士大夫"修身"的重要形式：士阶层把游山水看成是体会玄学精神和"道"之神妙的行为方式；画山水画是展示个人才性的风雅行为；观山水画也是体会玄学精神的重要方式。

**朱良志** 中国哲学跟西方哲学有比较大的区别。曾经有人概括，西方哲学的核心就是"认识你自己"，侧重于知识方面的探讨；而中国的哲学核心在于"提升你自己"，强调人的精神境界的提升。艺术的发展，实际上是在这个大框架中形成的，其中中国画是特别突出的一种形式。从汉代开始，很多绘画作品的主题和人的心灵境界、内在修养、人对世界的看法等都有密切的联系，所以中国的绘画在一定程度上是一种修养身心、陶铸性灵的手段。古人云"嘘风漱雪，陶铸性灵"，人能够在绘画中受到一种精神教育；此外还得到愉悦，人和世界相连接的一种愉悦；再有就是亲近自己的灵魂，亲近自己的精神，感受到存在于这个世界的"因缘"。

我觉得中国绘画在一定的程度上是一种重"品"的绘画，没有这个特点，中国绘画不可能发展至此。我曾经跟东京大学的一位教授谈论中国绘画，他觉得很奇怪：那么多的梅、兰、竹、菊，那么多的"岁寒三友"［图 2.1］，为什么无数人画这些东西？为什么不显得重复？这些主题好像有所限定，但实际上是没有局限的，是画家选择的结果。中国哲学是一种重"品"的哲学，中国绘画是一种重"品"的绘画，在一定程度上是一种"比德"[1]的绘画。

**许钦松** 朱良志先生说得很对，中国山水画更多地关注人的精神境界。作为一种儒学修身的方式，它展示了儒学修身的基本特性。比如说，山水画家若想达到很高的艺术水平，就要有很高的眼界，要知道如何才能从

---

[1] "比德"概念出自西汉初儒家文献《礼记》："夫昔者君子比德于玉焉，温润而泽。""比德"说是当代中国美学重要术语之一，用来阐释古代儒家美学。

图 2.1　赵孟坚，《岁寒三友图》。纸本水墨。宋代。台北故宫博物院

众多高手之中脱颖而出。首先，对绘画、对山水画要有本质的认识，对玄学精神的总价值"道"要体认得很深；其次，对山水要热爱，对自然要保持赤子之心，要游山水，深入了解山水的形质；在画山水时，还要琢磨如何让作品更接近"道"的本质，不断地深入体认、研究山水画，通过自我修养，给予山水画作品高的格调，在哲学与审美之间找到一种平衡，最后才能成为优秀的山水画家。

**朱良志**　优秀的山水画作品有一种特殊的风味，看了以后心很静，心很宽。欣赏山水画，不仅是一种外在、意象的审美陶冶，同时也是愉悦精神的过程。我总感觉中国绘画中的"比德"，不简单是一般概念上的标榜品格，比如推崇"仁义"的"仁"，然后就去宣教。以梅、兰、竹、菊这组意象为例，虽然很多人画，但是每个人画的都不同，面貌也不一样。比如说画竹，郑板桥画的竹子［图 2.2］和石涛画的竹子［图 2.3］就截然不同，和画家的气象、气质密切相关。我非常喜欢明代的李日华，他画竹子，其中一幅的题跋写道："其外刚，其中空，可以立，可以风，

图2.2 （左图）郑板桥，《墨笔竹石》。纸本水墨。清代。北京故宫博物院藏

图2.3 （右图）石涛、王原祁，《兰竹》。纸本水墨。清代。台北故宫博物院藏

吾与尔从容。"[1]我觉得这种境界真好。他实际上是把竹子当作了一种写照自我、提升境界的媒介。

---

[1] 李日华，"题兰竹册"，《竹嬾画媵》，收录于卢辅圣主编，《中国书画全书》，上海：上海书画出版社，1992年，第三册，第1084页。

**许钦松** 我觉得中国绘画的"比德"是社会赋予士大夫阶层的一种使命，一大批文人进入艺术创作领域，他们是社会的精英，在道德引导方面，在社会影响的层面上，都有一种表率的作用。但是，中国绘画很重视的问题是：人为什么要画画？画画是为了什么？这个问题很关键。画画不是一种功利的需要。人用绘画来自我完备、自我塑造，抒发自己的情感，并且把自己对事物的了解通过绘画表达出来。这不单单是感情上的表达，还有思想的表达、哲学的表达。这就赋予了中国画深厚的文化内涵，和西方绘画有很大的不同。西方绘画更多是理性的，或者可以说更主要的是科学的、技术的成分，讲究法度，讲究物理，从几何学、力学、光学、色彩学等知识层面进入或者表达。西方绘画是一种理性精神的依托，这与中国山水画从道德的角度切入绘画，有本质上的不同。

**朱良志** 许钦松先生刚才讲的对我特别有启发。是的，中国绘画不是给某种政治、道德条款来做宣教的东西。它深入人的内心，一方面是个人情感的表达，另一方面是思想的表达。就个人情感来讲，元代的画家王冕是一个典型的例子，他画墨梅［图 2.4］，题诗"但留清气在人间"。那个时候是一个混乱的时代，南方文人地位那么低，而且社会处于极端压抑的状态中，他通过绘画寄托自己的清净精神，平衡恶劣的外部环境。这实际上是元代画家普遍的状态，包括郑思肖、赵孟坚等人，都秉持这种绘画理念。我在研究中也关注了明末清初的遗民画家，他们的执着可能不仅仅在于恢复皇明的正统统治，而是在那样一个转变的时代中，人的内在信仰受到压抑，人的价值处于比较混乱的状态中，绘画在这里恰恰表达了一种精神的独立自足。我觉得这是一种特有的自我实现途径，查士标、龚贤、石涛、八大山人，都是这样。精神方面，他们可能受到了《楚辞》［图 2.5］的影响。《楚辞》和《诗经》是

图 2.4　王冕,《墨梅图》。纸本水墨。元代。北京故宫博物院藏

图 2.5　《钦定补绘萧云从离骚全图》,引自《楚辞全图句注》(合肥：安徽人民出版社,2013 年)

中国文化的两个源头，《楚辞》讲究用"香草美人"来象征自己内在的节操，"朝饮木兰之坠露兮，夕餐秋菊之落英"。护持人的内在清净比什么都重要，外在的风云变幻、尘俗的干扰，都不能动摇人的内在清净。而绘画在其中恰恰是一种坚守姿态，是一种语言，在乱世中吐露着他们的精神寄托。有人说绘画是一种游戏，我觉得不只是一种游戏，可能比游戏更重要，因为它能给人带来心灵的平衡。

**许钦松** 朱先生提到的元代非常特别。当时外族入侵，很多文人逃入山林，成为隐逸之士。这个时期也出现了很多僧人画家。这些隐逸之士为了保持高尚的气节，不仕二朝，藐视文化上的野蛮政权，要寻找心灵的一方净土，就只有通过绘画来表达自己的道德修养，在山林里、寺庙里，寻找精神上、艺术上的另外一个世界。他们在绘画的过程中抒发自己心中的苦闷之气、忧愤之气。成为隐逸之士的这些文人，通过绘画这种修身的形式来强化自己的道德勇气，提高了自己的道德修行水平。他们的作品承载了更多的文化精神，也最终提升了元代绘画或者说中国艺术的整体水平。

**朱良志** 是的。我觉得这样就达到了一种内在的平衡，而且给别人带来力量。比如说清初《桃花扇》的作者孔尚任，他在家里挂了一幅陈洪绶的《饮酒读书图》[图2.6]，在画上写了三个题跋。他虽然身任清代的重要官员，但是内心有自己的想法。这三个不同时间的题跋，就反映了他在乱世中的精神追求。刚才许钦松先生说中国绘画是一种特殊的语言，它不仅表达画家的感情，同时也表达画家的思想。徐渭、金农等很多画家都认为自己的绘画有一种先觉意识，就是"觉人所未觉者"。画家把绘画当作一种特殊的语言，来表现自己的思考，这种思考不是一种逻辑的推演，而是一种智慧的、直面人生的感悟。

很多画给我的印象很深，比如说藏于台北故宫博物院的倪瓒《容

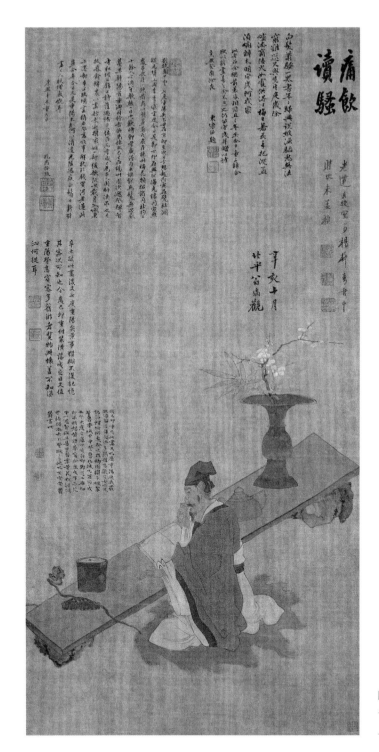

图 2.6　陈洪绶，《饮酒读
书图》。绢本设色。明代。
上海博物馆藏

膝斋图》[图 2.7]。画面的主体是一片萧瑟寒林下面的一个小草亭，草亭空空如也，背后是一湾瘦水和一痕远山。它实际上表现的是人的一种局促的处境，因为在绵长的历史中，旷朗的世界中，人所占有的时空是那么有限。但是，如果加入世界秩序中去，加入大化的流动中去，

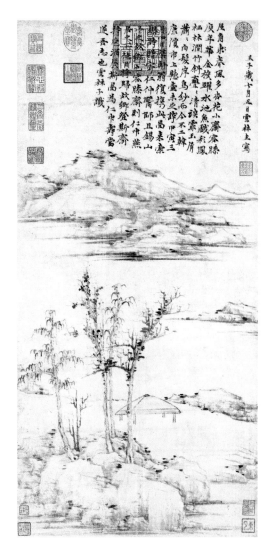

图 2.7 倪瓒，《容膝斋图》。纸本水墨。元代。台北故宫博物院藏

人又无所而不在，就如孟子讲的"万物皆备于我"。画面一方面表现的是有限性，另一方面又从有限性中间超越出来。人在有限的世界中思考，体现了中国哲学浑然与天地同体的精神，对我启发很大。

　　另外还有金农的一幅画，是一幅荷花图［图2.8］，实际上画的是一个水榭，水中央有一座草亭，有一个人睡在草亭中的榻上，周围荷花盛开，香气四溢。他在一片香氛中间睡觉。画上题诗："风来四面卧当中。"我觉得这种作品给人的启发太大了。它的意境和只能博得外在瞩目的绚烂的东西是完全不同的，能深深地打动人的心灵。

　　徐渭画葡萄［图2.9］，在画上题诗："半生落魄已成翁，独立书斋啸晚风。笔底明珠无处卖，闲抛闲掷野藤中。"他用"明珠"来比喻葡

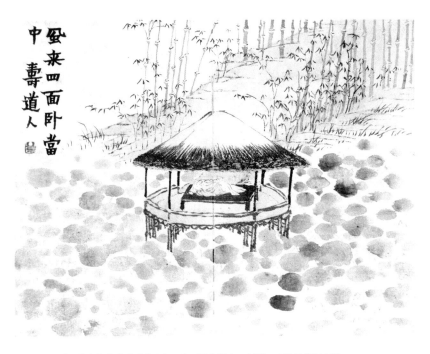

图2.8　金农，《山水人物花卉》（之一）。纸本设色。清代。天津博物馆藏

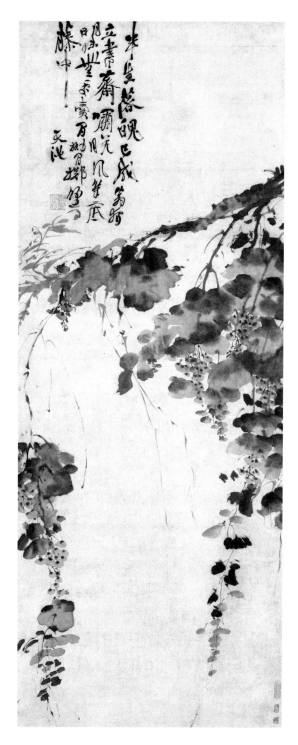

图 2.9　徐渭，《水墨葡萄图》。纸本水
墨。明代。北京故宫博物院藏

萄，不仅是讲他自己怀才不遇，更是比喻一种清透明净的状态。他表面狂狷，内心仍然向往人间清净单纯的东西。在生活的磨难中，他仍然没有忘记自己作为一个文人、一个知识分子特有的坚持。我有时从文人画中能读出老子、庄子的感觉，是很有启发性的。

许钦松　除此之外，中国古代画家也爱好诗歌和音乐，琴、棋、书、画，都是一体的。这体现的是士阶层修身方式的多样化。古代的绘画作品中有很多常见的文人形象，比如卧在石头上面听着清泉流水的声音，或者在松下抚琴，还伴有书童。在那种坦荡而自如的环境中修身养性，在大自然中提升个人境界，这就是"澄怀"。另外还有"悟道"，在自然山川当中，追求圣洁的灵魂，或者超越自我生命的、与宇宙相融合的境界。这就是古人排斥世间的俗事干扰，进入到"无我"境界的内在的修身需求。

朱良志　我觉得许先生说得很好。我不是一个画家，但作为一个研究者，也感觉确实如此。中国的传统绘画不仅表现了画家自我情绪、情感上的变化，还展现了文人的智慧、知识，乃至对世界本身和人生价值的看法。刚才许先生指出了中国绘画最重要的一点，就是境界的呈现。这个境界的呈现可能也是中国艺术传统的核心，跟西方不同的。

　　举例来说，王维的《鹿柴》："空山不见人，但闻人语响。返景入深林，复照青苔上。"从写景的方面来说，乏善可陈，单调无比，但它不是写景诗，描写的是一种宁静的心境。自北宋以来，中国山水画的性质越来越向"非山水"发展：一片山水是一片心灵的境界，重点不在于表现外在的状态，而是要展现自己心中的独特境界。我特别喜欢沈周的"松风涧瀑天然调，抱得琴来不用弹"。北京故宫博物院藏有他的《卧游图册》[图2.10]，画的就是这种意境，人物坐在山中间，旁边流水淙淙。

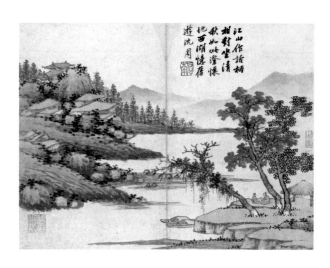

图 2.10　沈周,《卧游图册》(之一)。纸本水墨淡设色。明代。北京故宫博物院藏

作为一个研究美学的人,我觉得中国绘画的一个重要特点就是再现态度,看世界的态度,生命的感觉,我在这个世界上活得怎么样,这种感觉特别动人。比如沈周的《落花图》长卷[图 2.11],现藏于台北故宫博物院,画得真好。暮春季节,观赏者几乎能感觉到画中的花扑簌扑簌地掉下来。画中人物坐在水边,一个童子正从远处送琴过来,他完全没有注意,就看着远方的落花,水在流,花在落。这个世界是令人沉醉的,但又是短暂的,很有启发性,也很美。

所以中国的绘画就像老子所讲的,"为腹不为目"。现在西方艺术史对我们影响很大,西方人就特别注意"目",眼睛,就是视觉性、图像性,但实际上中国的绘画传统对视觉性、图像性是有一定反思的。"眼耳鼻舌身意",就是我们自己用感觉所接触的外在世界的知识性,有时候是不足的;关键是"腹",也就是内在,人的整体生命和这个世界交融。我原先是研究中国艺术观念的,后来也触及了一些艺术门类。我特别喜欢绘画,绘画为人提供了一个完整的世界:从空间、图像进入,描绘一个世界存在的样态,从这个样态中又抽绎出非常多的线索,让人走进去,有了无限想象的空间,达到了一种很深幽的境界。

图 2.11　沈周，《落花图》。绢本设色。明代。台北故宫博物院藏

它不给出结论，只呈现一种面貌，显现一种态度，这种态度足以感动人。和建筑、园林、书法、篆刻等其他很多艺术形式比起来，绘画有悠长的特点，甚至比诗歌更加悠长。所以在中国，绘画永远占有极高的位置。

我在研究园林的时候就发现，西方设计园林的主要是建筑师，而中国设计园林的主要是画家。因为画家能够把握中国传统的文化艺术的本原性，就是一种基本的、原质的感觉。

**许钦松**　我觉得朱先生说得很好。我们中国的绘画，很多时候都讲究"空"，"空灵"的"空"。它在画面上描绘的是我们可视的样态，但更多的时候是放归想象，让这种"空"呈现出来，引人进入诗意的境界。面对这样一种绘画样态，"空"又能激发人对事物的思考和某种念想。观赏者自我生命的体验也好，观察自然的体验也好，都可以补充进画面里。所以境界的呈现，经常会出现一种"空"。该"空"的地方很"空灵"，每个人在审美的过程中，都或多或少把自己的体验补充进去，使得这个画面意境非常悠长，非常有味道，这就是我们中国画的魅力所在。

　　另外从修身来讲，我觉得传统的山水画家把修身作为人生整个过程的必修功课，不是为了某种功利的目的。这跟我们现代画家的功利思想完全不同。他们是在完成一种生命的过程，把自己的思想感情，对文化的理解，和我们刚才所讲的呈现出来的"空"的东西结合在一起，就是这个修身的过程，自我完善的过程。

朱良志　我虽然不是画家，但是听到很多画家，包括很多现代画家谈自己创作的体会，以及看到他们画中所呈现的样态，也能感觉到创作一幅好画、做一个好的画家有多难。正是这种重"品"的绘画传统，决定了中国绘画是世界上非常难的一个艺术门类，要想达到一个高的境界是非常困难的。它不仅要求笔墨技巧，要求呈现空间的特定方式，还要求画家"读万卷书、行万里路"，更要求画家对生命的感觉、领悟、思考。在这种思考中间，想得有多深，画就有多深，它和画家的人生是联系在一起的。

许钦松　我觉得中国艺术有两个很重要的概念，一个是"技"，另一个就是"道"。两者之间的关系是：心中所追寻、追求的是"大道"的境界；

但是"技"具体讲求的东西是技法、笔墨。那么"由道而技""由技而道",两者实际上不断地相互转化,是一个不断提升的过程。画家要讲究笔墨技巧,更要追求思想境界。思想的高度,就是心中所追求的目标。所以说"修身"在中国画当中非常重要。只是从新文化运动和五四运动以来,战乱和社会变动导致了人们对传统文化的怀疑和颠覆,中国的艺术家逐渐远离了"修身"。

朱良志　虽然五四至今传统思想可以说是"气如游丝",但是在这片土地上,在汉语的氛围中间,艺术要完全游离于文化传统之外是不可能的。断是没有断,只是我们看到它越来越向"浅化"的方向发展。原因一方面是西方文明的影响,虽然很多是正面的影响,但中国绘画传统中的许多东西确实越来越陌生了,"技"的分量越来越重,画家被社会所认可的欲望越来越强。另一方面是外在世界发展得很快,喧哗躁动,"春江水暖鸭先知",好多艺术家就率先躁动起来了。我想,艺术本来是带给人们沉思和宁静的,画家有一个喧嚣的心灵,怎么可能呈现出艺术呢?

　　我觉得中国有很多当代画家画得非常好,用功很深;我也同意芝加哥艺术博物馆亚洲部主任汪涛所说的,现在中国当代艺术在中国艺术历史上有极高的位置,而且是一个艺术极端繁盛的时期。我不否认这个说法,但是量的扩大和艺术市场的繁荣,不代表真正产生了艺术价值,留下了能够深启后人的东西。这个时代有多少画家能有倪瓒、董其昌、八大山人和石涛那样的精神境界?不追求成名成家,而是要做一种精粹的艺术,追求比较高的艺术造诣。我们讲修身,首先强调个人修养。"修养"包括行为方式,包括和社会世俗的渐离,还有知识的提升,是多方面的。我觉得当代的中国画家,在这个方面还有拓展的空间。读过多少书,临过多少画,这些当然很重要,但更加关键的问题是,现代人

在这种嘈杂的外在空间中，如何保持敏锐的感觉？现在晚上听不到很微妙的声音了，比如虫子叫，对不对？我们现在的感觉都有点迟钝。

我读沈周的《夜坐图》[图2.12]，就感觉人的心灵要宁静，就能清楚地谛听这个世界的很多东西。这种宁静当然要排除外在干扰，要有专一的精神，而且要有精纯理性的能力。我感觉现在还是需要提升这种修养。民国时期的画家重视学养，比如徐悲鸿、黄宾虹、潘天寿，这些画家都有很高的修养，但是就整体来讲，我觉得他们不能跟康熙之前的相比，不能跟元代、南宋、北宋的那种感觉相比。我觉得也是整体大环境的问题，整体的文化环境变动了，科学的语言占据了主导地位，而人文方面处于极端萎缩的状态。当下绘画的样态，是繁荣的，但不是理想的。如果想要提升，画家还是要在修养方面下功夫。

**赵　超**　两位先生刚才讲了中国绘画艺术精神，修身和中国古代艺术的关系，也提及了中国进入现代后，人文在

图2.12　沈周，《夜坐图》。纸本水墨。明代。台北故宫博物院藏

科学凸显的环境下失去它应有的地位。那么，我们现在谈谈新文化运动。我们近现代的艺术家当中有偏古典的，像朱良志先生说的黄宾虹、潘天寿，这些重要的传统派国画家坚守中国传统艺术精神；还有主张"折衷中西"、中西合璧的艺术家，比如岭南画派、徐悲鸿等；以及西化的，比如林风眠。因为我们所谈的"修身"也经历了一个变化的过程，传统的一派应该依然延续了"修身"。但总的来说，近现代的艺术家有不同的路径，这些路径大致是怎样的？许钦松先生作为岭南画派的后学，对此应该有很深的体会，能否介绍一下？

许钦松　刚才我们谈到新文化运动、五四运动，这些20世纪初的文化运动让我们的文化心灵产生了很大的改变。我们不再对古代的文化传统保持尊重和敬畏了，相反地，采取了一种决裂的态度。政治上、军事上的失败，导致文化自信的丧失。过去那么多年了，现在应该要重新进行思考。我觉得社会进步了，科技不断地改变整个世界，也让我们的文化出现了另外一番景象。中国画最原本的"修身"精神，到现在已经越来越淡，人们几乎淡忘了它。画家常常处在一个非常功利的状态中。我觉得作为一个艺术家，对文化必须有一种责任感。社会的世俗化和喧嚣自古而然，但是艺术家得与世俗社会保持一种距离。这种距离能够让艺术家保持文化的清醒，或者自我的一种判断。只有形成对文化的判断，对中国画的发展保持清醒，才符合我们中国这个特殊的文明体的艺术传统，保持我们优秀而独特的文明艺术的发展方向。正如刚才谈到的"技"和"道"的问题，我们现在过于讲究绘画的"技"，对"道"的体悟很少，对更高层面的哲学精神没有思考。就像朱良志先生所说，现在的人没有时间来欣赏月光、虫鸣或者流水的声音，已经找不到诗意了。中秋节，我们年轻人的过法依然是待在房子里，在闹，在玩，不会到野外去，看一看月光是如何令人遐想。所以我们的艺术

家在高速发展的社会中，越来越迷失自我。

我觉得要重新建立起对传统文化的全面理解，或者精神层面的承接，艺术家首先应该在"修身"方面做文章，这也是我们现在讨论这个问题的价值所在。修养、修身、修为，我们现在更多是停留在修为层面，还达不到自我完善、完美的状态。

朱良志　艺术家是最敏感的人，发现的是表象背后的东西。修身，不仅要做一个好人，而且要做一个有洞察力的人，敏感的人。"感时花溅泪，恨别鸟惊心"，没心没肺，就不大可能画出感动别人的作品。所以我觉得"修身"，更多的是培养一个人朴素的、敏感的，对人生、对生命本身体验的内在的东西，而不是一个口号，或者对某一个传统派别的继承。

我总感觉，现在"修身"讲得比较多的，首先是一些皮毛，比如说喝茶的方式，古代传统的样态；其次是品德，会说这个画家人很好。但是这些都是前提，不是解决问题最关键的东西。我觉得艺术家的个人敏感和洞见是最重要的，"修身"对此有非常迫切的要求。

这一点，我在研究八大山人时深有感触，我感觉他是非常特别的一个人。明末，他的家彻底被查抄了，一生处于困顿中。他虽然一直处在污泥浊水中，但一生都做着清净的梦，他在呼唤的很多东西，都是人类最真实的东西。他有一幅画叫《巨石小花图》[图 2.13]，画于1695 年。这个时候他回到了南昌，身体状况很不好。画中有一块巨大的石头，旁边是一朵小花。这块石头的态势是柔软的，一个巨大的东西和一个很小的东西，似乎在对话。他画的其实是人与人之间深刻的隔膜。"闻君善吹笛，已是无踪迹。乘舟上车去，一听主与客。"他题了这首诗在上面。这首诗说的是东晋王羲之之子王徽之，也就是王子猷的故事。王子猷是一个很小的官，有一天乘着小船到一个地方，听到有人说桓伊来了。桓伊当时是大将军，他们两个人的地位差距很大。

图 2.13　朱耷（八大山人），
《巨石小花图》。纸本水墨。
清代。京都泉屋博古馆藏

桓伊的笛子吹得很好，而且是一位性情中人。史书上讲，他听到别人清唱，非常感动，就感叹"奈何奈何"，就是说"怎么办怎么办"，自己潸然流泪。而王徽之的境界也非常高，爱竹子，说"何可一日无此君"，还有"雪夜访戴"等佳话。他俩不认识，王徽之听说桓伊经过，特别想听听他的笛子，就请人禀报给了桓伊。桓伊居然来到了河边，王徽之在小舟中，他就坐在河边的胡床上，为王徽之吹了三支曲子，相传《梅花三弄》就是根据这些曲子改编的。笛声在河上回荡。吹完笛子以后，桓伊乘车走了，王徽之也驾着小船离开了。他们两个自始至终未交一言。[1]

---

[1] "王子猷出都，尚在渚下。旧闻桓子野善吹笛，而不相识。遇桓于岸上过，王在船中，客有识之者云：'是桓子野。'王便令人与相闻云：'闻君善吹笛，试为我一奏。'桓时已贵显，素闻王名，即便回下车，踞胡床，为作三调。弄毕，便上车去。客主不交一言。"《世说新语笺疏》，北京：中华书局，1983 年，第 761 页。

八大山人画的这块巨大的石头，就像处在当时地位上的桓伊。八大山人特别渴望人与人之间真正的交流，真正的内心的呼唤。这种体会、认知、感觉，再过一万年，人们看到也会感动。他刺破了寂寞的时空，给人带来一种生命的力量。所以许钦松先生的这个话题我特别感兴趣，艺术家是有光辉的人，把修身、修养、修为化为自己生命的光辉。画家不仅是画了几幅很好的画，创作和生活方式是联系在一起的。人们看到画，就想到画家的为人，想到画家独特的思想。我觉得这个是比较重要的。我想，在这一点上，当代艺术是可以提升的。

一幅《雪中寻梅》，如果只画一个人骑着一匹马，或者是几个人一道到山里面去找梅花，我觉得这是不够的。而且现在经常出现图解式的思路，这样也不对。艺术家特别需要一种有生命的温度的体会，一种有真知灼见的洞察力。

**许钦松** 刚才讲到新文化运动之后，国家动荡，外敌入侵，战乱频发，整个社会格局发生了天翻地覆的变化。新中国建立之后，我们艺术家的重大任务，就是要有社会担当，承担起自己的义务。所以我们的创作都依照国家的文化需要来进行，但是现在我们艺术家的状况是比较令人担忧的，在这样一个过程当中，我们往往丢失了自己的根本使命。艺术家自我的修为也好，修养也好，修身也好，总是达不到应有的程度。艺术家的修身是内在的、必不可少的，这方面必须做得很深入。

刚才朱良志先生讲到"朴素"这个词，我觉得非常好。修身不能浮华，浮华如何修身？它是"朴素"的，而且这种"朴素"的修身，能够跟人的本性结合。此外，还有我们传统的道德观中的"向善"，这个是很重要的。做一个好人，人品要好，这是最基本的要求。更重要的是画家用整个人生来进行艺术创作，艺术本身不是为了某种功利的目的，它是一个自我完善的过程。所以我觉得应该思考"朴素"的修身。

**朱良志** 我们现在很多画作是为了完成某种任务创作的，是一种从属。中国绘画确实有这样一个从属的传统：顾恺之的很多作品，比如《女史箴图》[图 2.14]，就是辅助解读张华《女史箴》的；敦煌的壁画，很多绘画都是佛教的变相，是写佛经故事的，比如《维摩诘经》《无量寿经》[图 2.15]，北宋到南宋时期这样的作品有很多。文人意识的崛起则不同，这个思路在今天依然有价值。所谓"文人意识""文人画"，我感觉和从属传统相比，最本质的区别就是它是个人的东西，画家自己的体会。"个人"的含义不是不顾国家，不顾民生，而是通过自己的口说出来，表达对这个世界真实的感觉，而不是你叫我说什么就是什么。如果长期创作从属性的绘画，会影响人的内在创造力的发挥。有时候绘画会变成一种空洞的语言，虽然技法纯熟，画面很大，外在的气势很壮阔，人看了以后依然觉得略有一点不足。当然这中间观者也会有自己的体会，但是只是体会了别人让你体会的东西，这和自己发自内

图 2.14 （传）顾恺之，《女史箴图》（局部）。绢本设色。东晋。伦敦大英博物馆藏

心的、内在的觉悟、洞见还是不同的。

古往今来，不论中国还是西方，真正成为大艺术家的人，其作品一定有自己独特的、深刻的、非从属的特征。比如贝多芬、巴赫，如果他们的作品从属于某种东西，他们也不可能成就自己。绘画更是如此。所以我感觉，每个画派都有其独特的语言系统。即使属于某一个画派，作画方式等很多层面，都和同一画派的其他画家有很大相似性，但是发出的声音依然是自己的，而不是从属的重复的声音。正是这样，一个派别才能光大。比如说许钦松先生现在代表的岭南画派，本来有

图 2.15 《维摩诘经变》（局部）。唐代。敦煌莫高窟 103 窟主室东壁

它内在的风格和特点，而且大师辈出。进入现代以后，它面对的是新的时代和新的感觉。这个时代可以供给艺术家新鲜的感觉，让他们用自己独特的体会来融会这个传统，发出一些不同于别人的声音，这个我觉得特别重要。

赵　超　朱先生与许先生对新文化运动时期的艺术精神做了深入的探讨，也使我们认识到那时中国艺术精神中修身的变化。我们现在可以谈谈修身的近现代和当代传统。它们是否有联系？新派的艺术家们的修身是怎样的状态？我们现在是不是要提倡新的东西？

朱良志　我觉得近现代以来，中国绘画的发展和取得的成就是有目共睹的，涌现了一大批艺术家，在世界艺术史上的位置也是非常突出的，但是这种发展还存在比较大的问题，我的第一感觉是，有些画比较空洞，政治宣导性的东西比较多。比如说画梅花，一幅红梅，题了一些字，特别平面化。我觉得技法上可能有可取之处，有一些大家的类似作品也有可取之处，就是内容方面比较空洞。它们失去了艺术作品非常微妙的细腻性，变成了某种政治或者意识形态的空洞的说教。从 1950 年代以来，这种作品是非常多的，我觉得在一定程度上占据了主流。

我们在研究哲学的时候能感觉到，哲学的发展走了很多弯路。艺术也是如此，你叫我画什么我就画什么，实际上也可以实现，但是有时候会跟自己内在的感觉和创造力的结晶有某些差距。无数人都陈述同一个概念，我觉得这是观念艺术，概念先行的艺术。这种概念化、空洞化的趋势，对 20 世纪后半叶的艺术发展产生了非常大的影响，也脱离了中国宋元以来的重要艺术传统，这是第一个方面。

第二个方面，进入新世纪以来的十多年里，艺术特别繁盛。但很多艺术家的作品矫揉造作，玩弄技法。这在当代艺术中，也是一个比较突出的问题。你提出一个口号，我就跟着口号去创作，然后就出现

了各种不同的水墨画，各种不同的抽象画，各种不同的具象作品，这样一种概念引导下的艺术呈现方式，一味迎合潮流，"人有所好，我则为之"。这样一来，作品不符合艺术发展的规律，甚至脱离了艺术：不仅脱离了中国艺术的传统，也脱离了艺术创造的内在关联。这样一种艺术创作方式，导致作品必然不可能呈现大的艺术境界，因为有太多东西决定人的趣味了，艺术市场、拍卖行、民间、官场、商场……我觉得20世纪后半叶，中国人的艺术趣味变了，这不是一件令人乐观的事情。当然，我并不是想恢复传统，也不会非常保守地认为只有中国原来的东西才是正宗的。我就是感觉艺术的趣味变了，脱离了艺术本身的微妙细腻。好的艺术应该传递感觉，传递内在的智慧，给人带来一种精神上的慰藉。能修己身，也修人身，能悦己心，也能悦人心，我觉得中国当代艺术在这个方面是应该提高的。

还有一个问题就是喜欢大阵仗，喜欢跟潮流，喜欢纯技术性的艺术顿进。"熙熙而来，攘攘而去"，艺术成了簇拥着一批人争奇斗怪、无所不用其极的过程，也并不是艺术创作的合理道路。我觉得这也不是一种合适的方式。孔子讲过："古之学者为己，今之学者为人。"古代求学的人多少是为了自己的内在需要，为了自己生命的需要，为了修身的需要而学习。而"今之学者为人"，是为了做给别人看的，别人怎么做我就怎么做。这两种学习目的代表了两种不同的取向，能关注自己的心灵，发出独特的声音，去触及艺术发展中非常精妙的东西，往往比较难得。

**许钦松** 近现代，特别是当代中国艺术的发展和我们整个社会的发展，和人们的审美导向有很大关系。在这样一个过程中，艺术家为了完成任务或者围绕某个专题进行创作。现在画家的创作任务很多都来自政府的要求，这是很重要的，要记录一个时代，就需要有大规模的创作，我们

也确实担负着这样一种责任。问题在于，艺术家在创作时，应该把这些题材转化为自己内心独特的表达。如果只是简单的图解，勉强完成，确实会产生很多问题。在我们创作的历史题材、时代题材的作品中，真正能打动人的不多，这也是我们一直在反思的问题。

　　艺术家的创作，一切最后都要归结到自己的心灵深处，这样的艺术才对路。画家是第一位的，好的画家才有好的作品。不管画何种题材，不管要完成什么任务，最后都要看作品本身。外部有各种各样的附加的要求，内部却没有艺术家从心灵深处迸发出来的情感，艺术作品就是很勉强的。我们当代的艺术家，如何秉承艺术的传统？那就必须从自我修身这方面来做文章，提升自己的修养、修身、修为，这个是摆在我们面前很重要的问题。

**朱良志**　我在研究八大山人和石涛时，也碰到了关于"修身"的问题。和现代人遇到的问题实际上有某种相关性，比如说我们对石涛的评价有两极性。有的人喜欢他的画，也喜欢他的人，认为他比较放旷、恣肆，像诗人李白一样。而且他是个多面手，笔墨水平也很高，画得确实非常好。但是一些收藏家认为石涛的人品有问题，他的笔墨有点"丑"，"丑墨"是他"丑形"的外化。我在研究过程中发现，石涛本人是有问题的。这个问题不是一般的道德水平，道德水平不是衡量一个大艺术家的标准，而是他作为一个僧人艺术家，有那么强创造力的一个艺术家，他觉得艺术成长中需要外在的帮助。所以，他到北京来，想要多看一些作品。在北京的头三年，他过得不是很顺，但结交的多数都是达官贵人，包括好几位尚书。当然，我们不反对他这样做，艺术家哪有不结交人的？但是他在这方面流连过多，投入了很多精力。我不想去批评他或者评判他，只是觉得他自己对此有反思。他在 1700 年的除夕写了很长的诗，《庚辰除夜》这首诗，现在藏在上海博物馆 ［图 2.16］。他

图 2.16　石涛，《庚辰除夜诗》(局部)。
纸本行书。清代。上海博物馆藏

觉得自己处事不是很理想，所作所为也不是自己的本心，作诗表达忏悔。在佛教中，忏悔也是很重要的。他反思的结论，就是要做一个纯净的人。我觉得他晚年的笔墨，从 1700 年到 1707 年去世，跟以前不一样了，更加精纯，更加随意，比较从容。尤其是在北京的最后几年，他表现的欲望比较强。像最有名的《搜尽奇峰打草稿图》[ 图 2.17 ]，现藏于北京故宫博物院。但是这幅作品是他给一个朝廷官员画的，目的性还是比较强的。当然，这幅画的笔墨水平各方面都很好，但是我觉其中有石涛比较复杂的自我反省。

　　八大山人的争议就比较少，议论他人品的比较少。因为八大山人的精神气质更纯，我觉得他在艺术家的内在修为上真的达到了极致。通过石涛和八大山人，以及他们对自己的认识，可以感觉到，一个艺

图 2.17　石涛，《搜尽奇峰打草稿图》。纸本水墨。清代。北京故宫博物院藏

术家要善于反思自己，因为在各个不同的时期，时代所提供的很多东西，使他们有了一些不得不为的难处。有时候处于比较被动的境地，后人也不应该苛责他们。但是艺术家本人对自我的认识，是他们艺术水平提升的一个重要基础。假如艺术家对自己的局限泯然不觉，仍然游弋于左右逢源的状态中，就会影响艺术的发展。

董其昌也是如此。董其昌为人比较圆滑，实际上这也表现在了他的绘画和书法中。董其昌是伟大的历史学家，他在很多笔墨中对自己是有所反省的。我觉得董其昌晚年的艺术顿进，跟他的反思有很大的关系。艺术家的"修身"，包括对自己的反思，这种反思是使艺术提升的动力。因为艺术的境界不是忽然之间就可以达到的，而是一个不断顿进的过程。只有"认识你自己"，才能更好地认识世界，使艺术进入新的境界。

**许钦松**　朱良志先生讲得非常好。我们不能单纯根据外部环境来改变自己，一切的改变要由自己从内心来行动，超越自己。艺术家本质上就是那种不容易被外部干扰，有时候有些固执己见，但能够全然进入精神世界的人。如何及时反思、调整自己，这是每个艺术家的"修身"中很重要的内容。因为只有这样，"修身"才不仅仅是一种行为，而是在思想深处努力去达到一种精神境界。其实这样的"修身"过程，比修习绘

画技法更艰难。自我完善的过程，是非常不容易的。悟性高的画家可能好一些，有些人一辈子没悟出来。艺术家最后还是要自我完善，自我反思，自我提升，这个才是重要的。

朱良志　艺术家本身也是凡人，即使后来被称为天才和大师的，也是一个个平常的，至少是用平常心去体会这个世界的人。现在这个社会，在艺术行当中，有文化宣传方面的很多需要，也有很多市场行为，甚至还有一种造势活动，有时候需要自己给自己造势。艺术家本人的成就当然很大，但有时候自己也泯然不觉，只觉得自己突然之间向最高峰挺进，自己每一个阶段都是最圆满的。这样的感觉实际上没有对他人造成大的危害，只是对艺术家自己造成了危害。这种自我造神的行为，让人窃然自喜，实际上就等于被"包装"了，有时候就裹足不前了。

　　另外就是投机取巧的行为很多。我最近在做石涛作品的鉴定，这个项目已经做了十多年，因为石涛作品的流传很混乱，存世的作品至少有一半是假的。这样一个状况，我在鉴定中可以体会到。鉴定中国绘画时，我感觉不同的人有不同的气象，他的境界是别人没有办法模仿的。所以"论画论气象"，这种气象不仅仅体现在笔墨中。比如说仿石涛的人特别多，有的人留下了名字，有的人没有留下名字。近现代有一个人仿造了特别多石涛的作品，他说五百年以后人们都不会发现。

但实际上人们现在不断地发现这些作品是伪造的。因为他这个机巧性毕竟不能跟石涛本身的大境界相匹配。比如 1695 年前后，石涛在仪征那个地方生活得最自由，在北京他有一点挫折，但在仪征可以疗伤，那段时间他的作品特别好，笔墨轻松，诗情大涨。现在有很多人伪造他这一时期的作品，尽管造得非常像，但是一眼就可以看出来。比如大都会艺术博物馆藏了石涛一套十二张的册页，当作石涛的代表作，并且曾经办了一个明清艺术大展，把这套册页中的一幅［图 2.18］作为封面，但是这套册页就是伪作。伪造的人技巧虽然非常高妙，境界却跟石涛有非常大差别。

图 2.18 （伪）石涛，《野色册》（之三）。纸本设色。清代。纽约大都会艺术博物馆藏

我的意思是说，这个修养不应该只是彰显别人，作假以获取名利，而应该是通过临摹别人的画作汲取东西来创新。有什么样的"修养"就会出现什么样的作品，近现代以来，这样的东西留下了很多印记，既是经验，也是教训。

许钦松　画家的气息，我们画画的人都会感觉出来。画作的真伪，可以直接从气息判断出来。就像美院的学生画画，临摹同一张画，每个人都不一样，一定带有个人的特点。假的绘画作品通常有一种装模作样的媚态，与真迹的那种坦荡之气是不能比的。真迹通常都是一气呵成、气息流动的；伪作那种别扭的装模作样的气质有时候很让人不舒服。装来装去，每个细节都在作假。抱着那种心态做出来的作品，一方面放不开，小心翼翼；一方面气息没法流动起来，每一处都受到真迹的限制。在好的画家眼里，还是那句老话能够说明一切："假的真不了，真的假不了。"

画家的修养，具体到每笔线条怎么样，那是小节。整个人的气象、气质、直接的气息，才能让我们感觉到这个人修养的深度。所以，"修身"的过程也是没有止境的，艺术家应该永远都在自我完善。

赵　超　两位先生对现当代的画家修养提出了很多有意义的见地，也批评了很多负面的现象。这是当代艺术家都需要思考的问题。两位先生能否谈谈自己的相关体验？朱良志先生是美学家，对琴、棋、书、画的理解比较通透，跟古人的文化传统还是很近的。许钦松先生是国画家，应该也特别有"修身"的心得。

朱良志　我研究中国哲学和艺术传统之间的关系的时候，觉得这个问题一方面是知识性的，另一方面也是精神上的共通。钱穆先生曾经说过，西方哲学家跟中国哲学家不太一样：很多中国传统的大哲学家同时有很高的品格；而西方哲学家跟中国的路数好像不太一样，不是说西方的哲学家不行，而是西方的哲学家在哲学上的贡献那么大，但是有些人在

做人方面还是有欠缺的，比如尼采、叔本华等，这方面可以举出很多例子。钱穆先生讲的还是比较客观的。无论是从事艺术还是研究学术，包括做政治家等，首先要做一个人。"不患无位，患所以立。"这是孔子说的。我不担忧你处于什么样的位置，我担心你到底拿什么样的东西来支撑这个位置。一个位置不仅要求能力，还要求相应的精神气质、精神境界。

我在学术研究中坚持两条原则：第一条，研究的主题要和我有关系，跟我个人有关系；第二条，跟现代人要有关系。遵循这两条原则，一方面要注重科学性，研究没有科学性就随便谈是不行的；另一方面，要有人文关怀，人文学科是对人的价值意义的判断，如果仅仅做概念推演的游戏，比如把美学变成符号的分析，我觉得这个离学术的本意就比较远了。对我们来说，学术研究的过程也是一个分享对象的价值的过程。我们通过学术研究可以滋养自己，让自己心情平静，眼界开阔。了解的东西多了以后，内心的躁动就少一些，个人的欲望也少一点。历史时空是广阔而又绵渺的，所以发言要谨慎。自己讲话，自己做事，修为要谨慎，思想要扩大，知识要厚博。这样一来，才能对别人有点用处。佛教讲："一灯能除千年暗，一智能消万年愚。"我们不仅希望光明能照到自己，也希望跟别人接触时，能够提供一些温暖的东西。

**许钦松** 作为一个山水画家，我讲讲个人的修身、修为和修养。1949 年后出生的我们这一代人，美术教育全部照搬苏联模式，中国画也是根据苏联来的西方造型艺术模式进行改造的。在整个过程中，我深刻地体会到，我们这一代人对传统文化的了解和学习还不够。在我的艺术成长过程中，我不单单看书、看画集，还有意识地尽我所能去学习古人的东西。所以我慢慢理解了古人内在的精神气质，也能感受到我们目前美术创作的水平和中国画的现状。

完全去照搬古人的东西是不可能的，因为整个社会都变了，我们的学识不及古人，状态也和古人不一样了。我们面对的是一个日新月异的快速变化的社会。这两者之间要找到一个平衡点，其实我是很纠结很痛苦的。因为我的创作时间是碎片化的，但是我依然要把握那一丁点的宁静，进入山水画的境界，在建构山水画的新语言这项宏大的文化事业中，贡献我的绵薄之力，尽量追寻我所追求的理想境界，塑造一种圣洁的山水。我希望我的山水画依然能让人产生几分宁静，以此把现代山水画推举到一个高度，让人们产生对自然的敬畏之心。所以在"修身"的过程中，我觉得传统文化对我的滋养是很重要的。假如全然根据现实的东西去创作，超越自我是永远不可能的。我依然需要读很多书来充实自己，需要了解很多古代的思想。特别是古人的精神，这些都能给我滋养和鼓舞。

谈修养跟艺术创作的关系，就要研究传统文化的意蕴和文化精神。

　　对于一位优秀的画家来说，文化的积淀会外化为一种格调、品位、气质等，在创作中表现出一种可以感受和捕捉到的精神闪光。

　　只有人品、学养与笔墨相一致，才能创作出真正意义上的中国画艺术。

　　从人格到画格，然后从画格再回归到人格，从技到道，从道到技，道而技，技而道，反复升华，中国画艺术的审美本质就形成了。

<div align="right">——许钦松</div>

第三讲

# 山水画的传统文化特性

对谈嘉宾：薛永年、许钦松

主 持 人：赵　超

**赵　超**　二位先生好，今天我们谈一谈山水画与传统文化。山水画一直是中国
画各门类之首。近现代以来，西方汉学家对山水画的研究兴趣越来越
浓，但常常会从西方艺术的角度来理解山水画。比如不理解中国山水
画的核心问题——士大夫性，以职业画家和非职业画家来分析与研究
传统山水画的特性。今天我们就谈一谈中国传统文化的精神在山水画
中如何体现。

**许钦松**　西方学者把我们中国文人画这部分划分为非职业画家的范畴，那是国
外的汉学家做出的判断。实际上在古代，士大夫阶层中喜爱和创作山
水画的非常多。这个"非职业画家"的称谓就可见西方的汉学家对中
国文人画，特别是"士大夫传统"不甚了解。"士大夫传统"是中国艺
术之所以是中国艺术的一个重要的特征。一般来说，在世界艺术史上，
艺术普遍是由专门的工匠来操作的，但有一个显著的例外，就是中国
艺术。中国古代艺术的主要创作阶层是士大夫阶层。士大夫传统有很
多表现，主要体现在书、画这两种形式上，雕塑和陶瓷这些比较专业
的艺术士大夫阶层也是有介入的，但是相对较少了。士大夫进行艺术
创作的精神上的因素更多，他们不是为了吃饱饭去从事艺术行业，而

是为了道德修身，展示自己的道德理想、操守等这些儒家的追求。于是他们设计画种，展开艺术本质的讨论，比较和评判艺术水平的高低，记录艺术的历史，等等，这在世界艺术史上独树一帜。这是我们中国艺术的根本精神、基本特点。

**薛永年** 山水画的产生与文人士大夫是有很大关系的。因为文人士大夫没有衣食之忧，可以从精神层面去进行创造、思考，更有条件欣赏自然美，这跟一般的劳苦大众是不一样的。最早的中国山水画一般认为是人物画的背景，或者是地图上的标志。因为中国的地图叫舆图，地图上的山不是一个符号，而是画一座山；所以山水画的来源一个是人物画背景，一个是地图，这时候还没有成熟。到了南北朝，真正意义上的山水画开始出现了。虽然作品没有保存下来，但是有两篇画论都是文人写的，一是宗炳的《画山水序》，二是王微的《叙画》，讨论的都是山水画的理论问题。这就说明当时有山水画实践了，没有实践怎么可能讨论理论呢？山水画起初如何实践，我们从宗炳的《画山水序》里面可以知道。宗炳是喜欢游山玩水的，年纪大了，跑不动了，就把山水画在墙上，躺在床上看，名为"卧游"［图 3.1］；使自己的精神跟大自然的所谓天地精神沟通，得到一种精神的逍遥、愉快。这时候应该已经有独立的山水画了。独立山水画的产生确实跟当时的文人有关系，但是在后来的发展中，既有业余的文人山水画家，也有职业画家，既在宫廷，也在民间。比如说在唐代，我们看到的敦煌壁画里边就有山水［图 3.2］，那个山水就是职业画家里的画工画的。唐代也有大将军李思训［图 3.3］，正业是武将，但也画山水。可见在后来的发展中，既有文人身份的画家，也有非文人身份的画家。当然，因为文人在古代掌握了话语权，传播比较方便，又能写作。留存下来的山水画的画理、画法、画论的著作大部分都是文人写的，而不是画匠、职业画家。

图 3.1 程正揆,《江山卧游图》(局部)。纸本设色。清代。北京故宫博物院藏

图 3.2 《宫墙外山水》。唐代。敦煌莫高窟 172 窟主室南壁

图 3.3 (传)李思训,《江帆楼阁图》。绢本设色。唐代。台北故宫博物院藏

保存下来的作品，以有名的文人画家的作品居多。这样就给人留下一种印象，认为古代的山水画主要是由文人创作的。文人的创作是其中的一大部分，但不完全是。山水画产生之后，随着整个社会的发展，人们审美领域的扩大，生活条件的改善，精神需要的增长，光有文人画山水给文人自己欣赏是不够的，所以职业画家、画工的山水画也出现了很多，可能是卷轴画，也可能是壁画，但这些作者没有留下名字，现在也没有保存下来。大概是这样一种情况。外国汉学家里边有专门研究中国艺术史的，他们比较重视作品，认为研究艺术史首先要有作品，因为讲的是画嘛，光靠文字记载没有用。从保存下来的画看，很多都是著名的文人画家画的，而且成绩最突出的，在山水画里确实也是文人士大夫，他们具备条件。所以他们得出一个结论，说山水画的作者主要是文人士大夫。从他们研究的方法来说也不奇怪，可以理解。

**赵　超**　二位先生很好地阐释了中国古代艺术的大传统，士的精神。在我看来，中国艺术中士的精神都是相同的。接下来请二位谈一谈中国山水画传统中的书法与绘画的关系。

**许钦松**　我想"书画合一"正是中国古代艺术的重要的大传统，它是"士大夫传统"在书画艺术上的具体体现。对中国古代艺术，甚至整个中国艺术来讲，它是十分重要的。它在不同的历史时期有很多不同的提法，用我们现在学术上的话说是不同的概念、词汇。比如说唐代张彦远说的"书画同体"，我们一般把它概括成"书画同源说"。实际上，在唐代张彦远之前，南北朝时期的王微在他的那篇著名画论《叙画》中就提到书与画的关系，那应该是第一次。又比如说赵孟頫在元代倡导的艺术大变革，也是从书画合一的思想出发。他写过一句题画诗"书画本来同"，强调以书法来画画。我们一般称赵孟頫的这个观点为"书画一

律""书画合一"或者"以书入画论"。在中国艺术史上，书法与绘画之间的关系曾经十分紧密，这个现象是贯穿古代美术史的。像赵孟頫的书法与绘画水平之高就是最好的说明，后来又有董其昌的书法［图 3.4］与绘画实践［图 3.5］，他们都是中国艺术史上第一流的人才。后来在清代又有金石书画运动等，这些都说明了一个道理：在中国艺术中，书与画的关系十分重要，它代表了中国艺术的基本特点。

**薛永年** 中国的一位书法家、美学家熊秉明在巴黎第三大学教哲学，说中国书法是中国文化核心的核心。我虽见过熊秉明，但没有当面问过他为什么这样讲。实际上中国人一讲到书法，就是把书法跟文字放到一起。像唐代著名的美术史家张彦远，他就讲，文字的产生使得"天雨粟，鬼夜哭"，就是天上往下掉小米，鬼都吓坏了。他认为文字的闯入是泄露了大自然的奥秘，泄露了宇宙的奥秘。古人认为文字是种神奇的现象。而造字本身，是以线条来表现的。中国画是要讲骨法用笔的，这种方法最早用在造字上，即造字的

图 3.4　董其昌，《七绝诗》。纸本草书。明代。北京故宫博物院藏

图 3.5 董其昌，《仿黄子久江山秋霁图》。绢本水墨。明代。克利夫兰艺术博物馆藏

六书：象形、形声、会意、指示、假借、转注。中国画在造型方面的特点，即齐白石讲的"妙在似与不似之间"，它有一部分是具象的，一部分是抽象的，在这种情况下，把书法造字的方法吸收、引用到画里边来，成为中国艺术的特点。中国画的一些符号，跟书法的符号有一定的联系。但是与书法不同，画的符号不是绝对的符号，要有一定的形象性、具象性。这是从最早的文字学的角度，从核心本质上理解书画的联系，所谓同源而异。同源是源在文字学，汉字的产生，但是后来书画的关系经过了不同的发展阶段。

**许钦松** 我从山水画家的角度谈谈"书画合一"在元、明时期的重要性。一般来讲，元代被认为是中国艺术史上的大转折时代。这个时候的山水画最大的特点是书法性的加强。在两宋时期，山水画的用笔、用墨都体现出与对象高度融合的特点，所以宋人山水常常给人以写实主义的感觉，虽然本质上并不是那样，这本来就是宋人山水画的高度所在。但是到元代，赵孟頫和钱选他们倡导以书法介入到绘画中，山水画的面貌出现了很大的改变，几乎是扭转了一个时代。赵孟頫之后的元四家把这种精神推到了极致。在明代，董其昌的时代，山水画的书法性更加纯粹了，山水画好像变成了一个书法顶级高手的形式游戏，那种高度是令人叹为观止的。当然，他影响了清代一大批的山水画实践者，"四王"

就是代表。所以说，书法与绘画的关系，"书画合一"这个士大夫传统的核心，对中国古代山水画、古代艺术影响是很深的。

**薛永年** 假如我们把宗炳的《画山水序》作为山水画产生的标志的话，六朝就是山水画产生的时候。宗炳是南朝宋时人，在他之后不久的南齐就有一位理论家谢赫，也是画家，就写出了《古画品录》这样的著作。里面讲到"六法"，就是中国画的创作欣赏要依据的六个基本原理，其中就讲到了骨法用笔。这个骨法用笔，是画论的观点、术语，人们可以把骨法理解成节奏，或者理解成用笔有力，不管怎么说，这时候就提出用笔了。中国的线条不是一般的线条，不是希腊神话的线条，不是丢勒的线条，不是荷尔拜因的线条，更不是马蒂斯、毕加索的线条，中国的线条是中国书法的线条，是用笔的线条，跟书法的点、画、结构有关系的线。

但是当时没有讲用墨。书法也是有笔有墨的，它要通过毛笔调了墨才能写出来。发展到后来有专门拿浓墨写字的，有专门拿淡墨写字的，如王文治［图3.6］，当然董其昌也是比较淡的，所以王文治写诗描述董其昌的书法说"淡墨空悬透性灵"。而绘画中的用墨是不断发展的，水墨画法最早是在山水画里画松石的。开始是吴道子十分重视线条的笔法、用笔，后来又出现了一个毕宏就是擅长用墨的，王维也是水墨渲淡。到了晚唐，水墨画得到发展之后，开始把跟书法有关的用笔发展成"有笔有墨"，比书法走得早。书法总体上是影响绘画的，但是"有笔有墨"强调墨法，是绘画走在前边，书法在绘画之后。但是绘画里的笔墨，与宋代以前书法入画那个笔跟墨的功能是不一样的，笔是用来造型的，"笔以立其形质，墨以分其阴阳"，这是宋代韩拙的画记《山水纯全集》里面讲的。笔是画里面带有书法性质的线条，用来勾画形象，事物的基本外形跟它的特点，墨是区别阴面和阳面的，

图 3.6　王文治，《题画诗》。纸本行书。
清代。北京故宫博物院藏

它们的功能不一样。这是一个阶段。到了元代，画家不仅重视所描绘的景物，所谓丘壑，也更重视笔墨的个性。如吴镇［图 3.7］的很有力的笔墨，跟倪瓒［图 3.8］很幽淡的笔墨就不一样，他们有各自的风格。

可是到了后来，比如说明代的董其昌，他讲"境"，即在山水画里我们讲的景色、景观，"以境之奇怪论，则画不如山水"。他说你要画具体一个景象、一个景观、一个景色的出奇之处，画永远比不上大自然。他又说："以笔墨之精妙论，则山水绝不如画。"说要讲起笔精墨妙来，笔墨本身独特的审美基准，那大自然是比不了画的。他的这个说法不无道理，就是说绘画艺术不同于生活，不同于自然，它既通过笔墨来提炼自然，又表现画家的个性、修养、情操，还要记住笔墨的媒介。但是董其昌的观点引出了什么问题呢？相当多的人认为笔墨就是最主要的了：我们画山

图 3.7　吴镇，《墨竹谱·清风动修竹》。
纸本水墨。元代。台北故宫博物院藏

图 3.8　倪瓒，《六君子图》。纸本水墨。
元代。上海博物馆藏

水，画的是山还是树不重要了，我们可以把它进一步符号化。我们的笔墨要有特点，每个人要有笔墨的个性，这样慢慢地就变成一种八股了。五四时期一些文化界的先行者，思想的先行者，主张改革的先行者，都说晚清的中国山水画衰落了。衰落的原因就是变成八股了。他们画的大自然没有一点生机和特点，大自然完全变成了一种抽象的符号，笔墨倒是有特点，但是在五四那个时代，不能被大众接受。文言都改成白话了，所以引进了写实主义，写实主义具象的东西更多，不管是画山水还是画人物都更容易被大众接受。

笔墨的发展，在董其昌之前还有一个阶段，就是赵孟頫。赵孟頫画了一张名为《秀石疏林》[图 3.9]的长卷，收藏在北京故宫博物院。前面画的是石头、小竹子、古树，后面题着一首诗："石如飞白木如籀，写竹还于八法通。若也有人能会此，方知书画本来同。"他讲"书画同法"，实际上是说画法体现了书法的特点，说画石头要像飞白。什么叫飞白？就是干笔。隶书可以写飞白，篆书也可以写飞白。唐代的升仙太子碑的碑额就是用篆书写的飞白。草书也可以写飞白。石头得用干笔画，体现出石头风化的感觉，这是我们从画家理论来理解。但是赵孟頫讲的是用飞白的笔来画石头，体现出那种飞白的抽象感。说墨要如籀，什么是籀？就是大篆，就是金文、钟鼎文。钟鼎文是铸造的，不是刻的，所以它既有力，又含蓄，没有硬的棱角，该方的地方都变成方中带圆了。画树，要像写金文的线条一样，有一点弹力，不能出现直接的锋芒，多数的树是这样的。画树要像大篆的那种审美。"写竹还应八法通"。什么是八法？就是"永字八法"。永字由八个基本点画构成，"点、横、竖、勾、挑、撇、短撇、捺"，当时叫"侧、勒、弩、趯、策、掠、啄、磔"。这里不细说了，就是永字具备了不同的笔法，有的笔法，你瞧那捺，前边细，中间变粗，后边又变细了，它可以用

图 3.9　赵孟頫,《秀石疏林》。纸本水墨。元代。北京故宫博物院藏

来画竹叶。这个长撇,也可以画刚生出来的细竹叶。画竹竿,那个笔法就是写永字"竖"的笔法。永字笔法形态多,掌握了写永字的各种笔法形态,画起竹子来就随心所欲。但这是我们的理解,并不是赵孟頫的本意。赵孟頫的意思是说,你要画竹子,要让竹子像永字八法的点画一样,有它的审美的内涵。要是有人能懂得这个道理,就知道书画本来是相通的。这实际是绘画向书法靠拢,在画里边表现书法的审美内涵,这是我对赵孟頫的这一段诗歌的界定。实际上书画是不能同法的,书法是不描写具象的,象形字有一点已经符号化了。绘画呢?中国不像西方,从来没有走到绝对抽象的地步,它是"妙在似与不似之间",有具象的部分,也有抽象的部分。所以赵孟頫就是强调,画要学习书法的东西。他的这种思想进一步发展,就是董其昌"以笔墨之精妙论,山水绝不如画"。这都是擅长书法、对书法美有充分理解的文人希望画从书法里面寻求营养,包容书法的长处的审美理想。但是也在不同程度上给我们的画带来了负面影响。

　　到了五四新文化运动,陈独秀才又批判所谓王派(王翚)的山水。当然陈独秀的批判在我们纯粹搞专业的人看来也不准确。比如王翚[图 3.10]在"四王"里是相对比较注意观察大自然的,他不是那么符号化的。陈独秀把王翚作为"四王"的最符号化的代表是不准确的。另外他说王派有四大特点,叫"临摹仿橅",橅就是临摹的"摹"

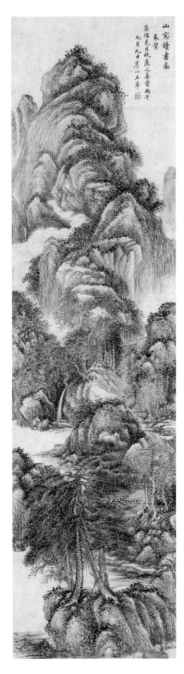

图 3.10 王翚，《山窗读书图》。纸本淡设色。清代。北京故宫博物院藏

字，异体字。这四个字说的其实是同一个特点，陈独秀的观点是不准确的。陈独秀晚年在江津还搞文字学，他在《新青年》写文章的时候，应该说他文字学的修养还不够。所以革命家在看到晚清山水画乃至中国画弊病的同时，也有自己的局限性。所以五四时代用写实主义改造山水画，确实刷新了山水画的面貌，丰富了山水画的表现力，但是也丢掉了从书法里边提取营养的一些好的经验。有的人并没有丢，但总体上没有古代那么重视了，丢得最严重的是更晚一点的画家。徐悲鸿也画山水，《漓江春雨》[图 3.11]是完全用墨画的。徐悲鸿虽然是提倡写实主义的最主要的人物之一，但是他的山水画是讲笔墨的，而且他的线条完全是东方的，很考究的。他是康有为的学生，有改良的思想，但又有碑学的功力，所以他不是不重视书法。从晚清以来，由于金石的大量出土，把金石学引到书法里面来，使书法更有了金石味、历史美、沧桑感。重视书法入画的很多

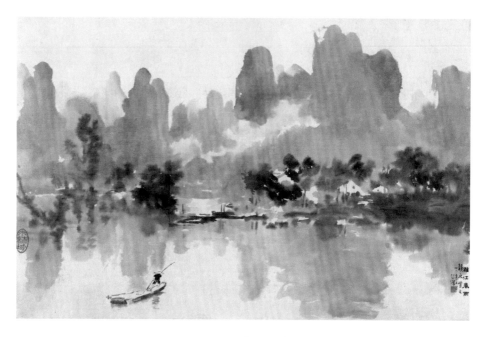

图 3.11　徐悲鸿，《漓江春雨》。纸本水墨。1937 年。私人藏

画家，他们画花鸟也好，画山水也好；吴昌硕［图 3.12］也好，齐白石也好，陈师曾也好，潘天寿也好，都是和黄宾虹一脉相承的。

**许钦松**　书写工具的改变在近代也是一个很重要的问题。中国传统书写和绘画的工具是毛笔，写书法也好，画画也好，同样都是用的墨和毛笔。它自然而然地把书写者"笔性"的东西带到画里，或者画的有些"笔性"进入到书法当中，书与画的工具同质化使中国传统艺术门类之间产生自然的贯通。新文化运动之后，西方的钢笔进入中国，当时的进步青年都以拥有一支钢笔为很荣耀的事情。后来随着钢笔的普及，相当多的人的书写工具就变成西式的了，不怎么用毛笔了。书法与绘画的关系逐渐变得不是那么重要了，这从我们画家的角度来看是很明显的：一个不会书法的人，国画可能也能画得挺好，所以很多现当代的国画家不大重视书法。尤其是不大重视书法在绘画中的呈现。书写工具的改变，在一定程度上对书画合一、书画同源的结构，有一种瓦解的作用。

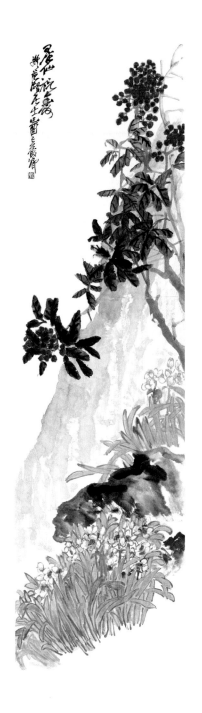

图 3.12　吴昌硕，《天竺水仙图》。纸本设色。清代。北京故宫博物院藏

**薛永年**　您讲的前一个内容，我觉得非常正确。就是中国书画的工具是一致的。当然以前可能往丝织品上写，也往纸上写，后来以纸为主了。但毛笔不管是羊毫、狼毫，还是紫毫，笔头都是圆锥体，跟画油画用的刷子不一样。所谓笔有四德，这个四德就是尖、圆、齐、健。毛笔不用的时候笔头有一个尖，周围是圆的，但是压到纸上之后就是齐的，就变成刷子的效果了，提起来又是尖的了，健就是有弹力，比刷子要有弹力得多，这是由毛笔的形状跟特点决定的。它又是写在纸上，特别是后来的宣纸，宣纸非常敏感。所以我们学校的李可染先生生前常讲，中国画的毛笔跟宣纸是非常敏感的，像我们的神经一样敏感，这是西方艺术不具备的特点。书跟画都是如此。所以您说的第一点，相同的工具材料，使它们具有了共同的艺术特色、艺术的一致

性，我认为确实如此。

　　关于第二点我的看法略有不同，总体来说，五四之后，钢笔、铅笔等硬笔开始出现了，人们不大用毛笔了。但是回顾一下五四以来的这些画家，包括西画家、中国画家和各界，如政界、军界、商界、教育界、文化界的名人，他们可能偶尔会用一下硬笔，但是毛笔基本上还是他们的主要书写工具，而且一些文本的签字必须用毛笔。到1960年代周恩来总理签字还用毛笔。我是1941年生人，从小就要写大字、毛笔字。书法已经走进了当时的课堂，不管是国民党统治时期，还是1949年以后。但是那时候用硬笔尤其是铅笔也多一些了。最严重的是电脑出现的时候，当时作家流行"换笔"。电脑既能保存稿子，又写得快，写得漂亮，所以改革开放之后，作家、文化人都开始换笔。过去我们写一篇稿子寄给一个报刊，弄丢了就没办法了，只好复写一份。现在在电脑里打出来就丢不了了，太方便了。所以写毛笔是不方便，但现在连硬笔都不要了。确切地说是1980年代之后涌现了中国书写工具的巨变。前面开始有这个苗头了，但影响还不那么严重。现在根据我们的情况，提倡书法走进中小学，确实是需要的。

赵　超　二位先生刚刚讲得非常精彩，提到了中国画传统的方方面面。薛先生，我想问您对造成中国画的士大夫传统与西方艺术的工匠传统差异的理解，以及请您从中西艺术家的精神的铸造上谈谈传统对他们的影响。

薛永年　把画家分成专业和业余的，文人业余画家和职业的专业画家，这种分法来自西方的学者，西方的汉学家和艺术史学家。我们用一种概念来说明实际情况的时候，往往会发现实际情况比概念概括的要丰富。中国不仅有纯粹的文人画家，纯粹的工匠画家，还有介乎二者之间的，齐白石就是如此。五四之后文人了解了大众趣味，这样的画家就更多了。古代也是有的，比如吴道子。苏东坡认为吴道子基本属于画工、

画匠这一范畴。他在凤翔寺写的一首诗，里边说"吴生虽妙绝，犹以画工论"。当时的文人都认为他是画工，但是民间把他封为"画圣"。吴道子不是没有文化的人，也有一定的社会地位，但是层次上有区别。文人画家跟工匠画家有一点是没有区别的，就是精益求精。好的文人画家绝对要精益求精，而不是胡画乱画，即使看着很随意，但训练的过程是很严格的，对自己的要求也是很高的，工匠更不用说了。所以苏东坡还总结过经验，说吴道子的画"始知真放本精微"。看着很豪放，很奔放，实际上精微奥妙之处画家是注意的，不是随便画的，你看到的只是表面现象。所以他讲，好的艺术品要出新意于法度之中。文人画家当时被认为比工匠更有创造性，思想自由，不受束缚，不像工匠有师傅管着，有老的程式束缚着。苏东坡说出新意是有艺术规律的，他不违背艺术规律，寄妙理于豪放之外，在豪放之外，他有精神追求，也有规律追求。在这一点上，工匠，特别是高层次的工匠与文人是没有区别的。如果有区别，只在纯粹的、非常出色的文人画家在个人修养、修为上比工匠更加自觉。因为他们从小就受儒道释的教育，特别是儒家的教育，正心、诚意、修身、齐家、治国、平天下。说你将来不是要画画，你要做大事，为社会、为国家服务，要从自己的修养开始。所以他们一直作为一种基本的要求在做，在画画之前就要做

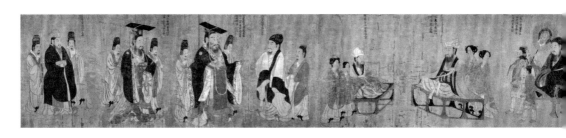

图 3.13 阎立本，《历代帝王图》。绢本设色。唐代。波士顿美术馆藏

这个，老师家长都这么要求。工匠是不是没有这个要求？民间传统同样有，不过没有文人那么自觉。但是当礼崩乐坏的时候，大动乱的时候，好的传统是保存在民间的，叫"礼失而求诸野"。民间保存了很多好东西，工匠也保存了很多文人的东西。所以我不赞成外国专家把事情得那么僵化，它们之间是互相渗透的，还有一个中间地带。就像我们许主席，画山水的墨法，对灰色调的讲究。实际历史事实也是如此，这个中间地带非常重要，真正把它搞清楚，是要下很多功夫的。所以我们说文人就是强调修养修为，而不是靠画画的手艺。要读书、要行路，要用规律、法则来提升自己的精神境界。情操、修养这方面的气质最后都会在画里呈现出来，但不是不要精益求精，艺术是要精益求精的，从精神上还需要提高修养，以达到艺术的高品格。

赵　超　请您再谈谈对中国士大夫画大传统的理解。比如说在魏晋或者五代这种大分裂的时代，士大夫的心灵对绘画有很强烈的文化性的依赖，您如何理解这种精神上的依赖？

薛永年　我不认为这是一种依赖，我可以举一个例子。唐代有一个著名的画家叫阎立本［图 3.13］。他是宫廷画家，也是右相，一个有地位的官员。皇帝带着大臣们到花园里去玩，给他一个任务，说这个鸟多好看，你把它画下来。大家都在玩，只有他趴在地下画鸟。所以他回去后就感

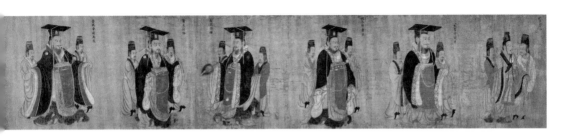

慨，说孩子们不要学画了，本来我跟他们是同等的，结果我要像工人似的趴在地上画画。所以他不依赖画，而是认为画画是他的余事，是专业之外的爱好，是他兴趣和感情的寄托。如果你派他一个任务，跟他正面发生矛盾，把画画看成一个正业，他会很恼火的。还有书法家韦诞，韦诞被魏明帝派到高处写榜题，吓得胡子全白了，回去让孩子不要再写字了。所以你说文人士大夫对山水有一种什么依赖？从业余的精神寄托角度来讲，宗炳讲的畅神和张彦远讲的性情只是他们生活的一面，更主要的一面不是这样的。

**赵　超**　您讲得很精彩。许先生是不是可以谈一谈您对士大夫传统，如书法跟山水画之间的关系，特别是元代或者明代的一些特点的理解？

**许钦松**　从我们所看到的中国古代山水画的原作，以及流传下来的史籍记载中，我个人感觉有一个很奇特的现象：宫廷里的画家画的东西，跟士大夫、文人作为业余爱好画的画呈现出完全不同的状态。我当然非常欣赏文人士大夫把画画作为一种纯粹精神上的修为或者抒发。他们把自身的综合素养、修为、修养，以及道德精神等，包括对书法的审美精神的借鉴，融入绘画中，使得绘画作品具有一种更高层面的东西，能够达到"道"的境界。但是宫廷里面的画家有另一些很独特的特点。比如宫廷中有创作的需要，或者说画家自己有这种要去完成一件精益求精的、有代表性的经典作品的使命感。他追求画面的精微、精到，或者是更为完整的东西。我想这与士大夫的传统是不大一样的。这种中国古代艺术传统就是汉学家们比较感兴趣的"职业画家"的传统。作为一个当代的山水画家，我同样很欣赏它，它的艺术成就也是非常高的，并非一般人可以达到。但是它在中国古代艺术史中不是主流，仅仅作为一个小传统，或者说次一级的传统而存在。

**薛永年**　在不同的年代情况可能不完全一样。比如说在宋代，我们所知道的现

在保存下来的作品，宋神宗时期的郭熙有《早春图》《关山春雪图》[图3.14]等若干件作品。郭熙还有画论，他去世之后，他儿子郭思帮助整理的《林泉高致集》。我们从他的作品和保存的画论可以看到宋代对宫廷画家的要求是重视文化的，不是只把他们当成手艺人，而是要求他们必须有文化修养。因此画家本身也很注意这方面，比如说要以诗句来作画，诗句明显是有寄托的。这个就非常明显。所以我们看郭熙的作品，不是那种很被动、完全听命一个题目来画的，他有自己自由创造的活力。

**许钦松**　人文情怀。

**薛永年**　他不光有技术，还有文化。清代的很多著名画家，画人物的也好，画山水的也好，画花鸟的也好。比如皇帝喜欢"四王"的山水。王原祁[图3.15]是户部左侍郎，一个副部长级的官员，跟皇家接触多。皇帝喜欢他的画，曾看他画画看得都忘了时间。还有王翚，是被文人推荐到宫廷做首席宫廷画家，他是有

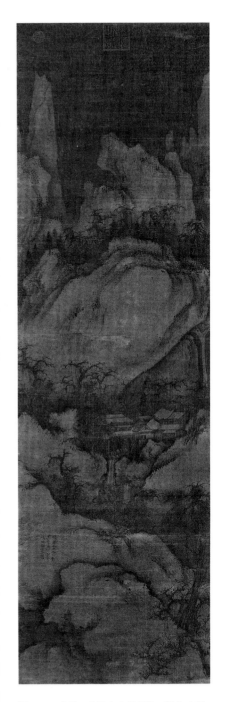

图 3.14　郭熙，《关山春雪图》。绢本水墨。宋代。台北故宫博物院藏

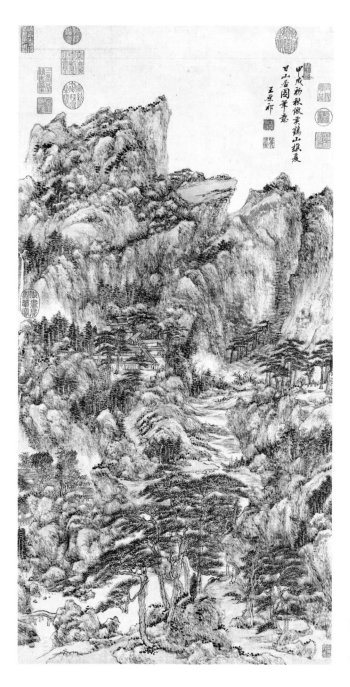

图 3.15　王原祁,《仿王蒙夏日山居图》。纸本水墨设色。清代。台北故宫博物院藏

文化的，而且模仿能力极强。所以从康熙一直到乾隆时期，王原祁、王翚的画都是山水画的一种标准，画院的画家也以这个为标准。当然有些可能是皇帝指定题材，说你要给我画避暑山庄。刚才许主席讲的这个束缚对他们是很明显的，这些画家不太有文化，比较听命。而且清代的皇帝对画家要求比较严格，画完画稿还要审查，包括郎世宁都要被审。

**许钦松**　《乾隆南巡图》[图 3.16]。

**薛永年**　对，所以这方面就出现了这样一种情况。

**赵　超**　清代的金石书画运动是中国传统艺术史上最后一次书画合一的大事件，从清中期的邓石如[图 3.17]和阮元[图 3.18]等重要人物开始，一直到清末的康有为，有一个文化上的脉络。请许先生与薛先生谈一谈对这段历史及其精神的理解。

**薛永年**　金石学我们如果用现在的话讲，就接近今天的考古学。考古学是从西

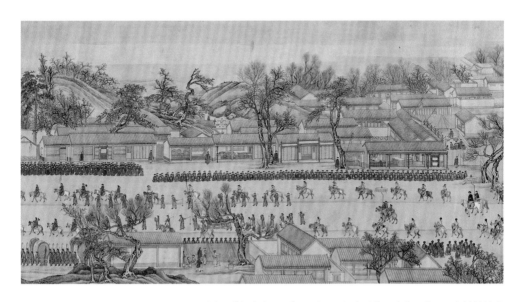

图 3.16　徐杨，《乾隆南巡图》(局部)。纸本设色。清代。中国国家博物馆藏

泰山高嶽以立身明
鏡止水以居心青天
白日以應事光風霽
月以待人

蘊山二兄屬書
完白鄧石如

君子才如不羇馬

集山谷東坡白為

逞庵主人

图 3.17　邓石如，《楷书诗》。纸本楷书。清代。北京故宫博物院藏

图 3.18　阮元，《七言》。纸本隶书。清代。北京故宫博物院藏

方引进的，有它的方法和标准，跟古代的金石学本质上是不一样的。但二者的对象是一样的，研究刻石、青铜器、出土文物。金石学的第一个发展高峰是宋代，第二个发展高峰是清代。清代出土的东西比较多，推动了金石学的发展。在乾隆到嘉庆年间，有些金石学家本身就是书画家。比如西泠八家中的黄易，他是书法家、篆刻家、画家，同时是金石学家。到海派就是赵之谦，他是画家、书法家，同时也是金石学家，著有《补寰宇访碑录》《六朝别字记》。由于金石学的研究对象是出土的文物，它里边的一些因素被顺理成章地吸收到书画家的书法和绘画里边。因为那时候的文化人、书画家不是只会写书法，只会画画，只会考古，他们是现在说的复合型人才，具有综合能力。有不少人是这样的，既画画，又写诗、写书法，还自己刻了图章往画上盖。所以金石学有两个含义：一个是去研究出土文物，去考证历史；一个是金石学里边的艺术因素被书画家吸收，这都属于金石学。所以我们把一些会刻图章、对图章有研究的画家，也叫金石学家。不是说他们对考古有研究，而是对出土文物的艺术性有研究，吸收到书画里了，这个是很自然的。

我们需要说清楚一个问题。就是书法的发展，一开始是墨迹，这个墨迹怎么传播？王羲之写《兰亭序》，唐太宗最喜欢，就在皇家设置了专业的工作人员，有一种叫拓书人，摹书人，专门临摹，就是手工复制，以利传播。但是到宋代就发明了刻帖，《淳化阁帖》。有的是刻在枣木上，有的是刻在石头上。不管怎么说，刻帖能广泛传播。后来大量写字的人发现刻帖容易得到，而墨迹少，就根据刻帖来学。刻帖来回翻刻就走样了，力度没有了，软了，位置也不对了。所以董其昌讲，他的书法好，关键是看了墨迹，看了王羲之的《官奴帖》[图3.19]。在之前他也是学刻帖，不行，不得要领。实际上由于书法

临帖会造成弊端，从晚明就开始有人从碑刻里吸取营养，傅山就是一个代表人物。我们没有考证过，张瑞图的方笔是不是和这有关系？还需要他们专门搞书法的去研究。到了清代，嘉庆时期阮元的《北碑南帖论》《南北书派论》，已有自觉并形成理论了。在实践中，书法从碑学吸取东西，比从墨迹吸取东西还早。因为碑是一次刻上去的，不来回翻刻，不会走样，碑与帖的区别在这里。所以没有墨迹就学碑，学碑就学碑的力度、宽博，跟刻帖不是一个感觉。所以经过阮元、包世臣的提倡，金石学就开始发展。学碑是有丰富的条件的，因为古碑不断出土，拓片也容易得到，就变成了一种风气。审美就开始重视力量，克服软媚。金石本身不仅可以用来研究历史，还可以作为书画的营养。

图 3.19　王羲之，《官奴帖》拓本。东晋

有一类金石家，实际是书画家，去金石资源中寻求艺术养分用于书画。扬州八怪就是，扬州八怪中的每一位都有丰富的帖学、碑学素养。拿郑板桥来讲，郑板桥写六分半书［图 3.20］，这六分半就有黄庭坚，有《瘗鹤铭》，有汉隶，个别地方有篆书、行书，综合起来。高翔、高凤翰、黄慎［图 3.21］都写那种怀素式的、不连笔的草书。他们的吸收面就更广了，包括吸收金石学的东西，来丰富绘画的表现。但是他们不是最早的，实际从晚明已经开始了，傅山也是画家，到八怪形成一种大的风气，到晚清的海派就更明显了。

**许钦松** 还有金农的漆书［图 3.22］。

图 3.20 郑板桥，《幽兰图》。纸本水墨。清代。辽宁省博物馆藏

图 3.21 黄慎，《草书七言诗》。纸本草书。清代。北京故宫博物院藏

**薛永年** 其实金农写漆书和隶书，隶书基本是基于《华山庙碑》［图3.23］，变化不太多；漆书实际是来自三国的碑刻，像《天发神谶碑》［图3.24］。但是他把笔锋剪去，更像刷子，就写出了漆书。

**许钦松** 人为剪去？

**薛永年** 人为剪。王澍写篆书［图3.25］，是拿香把笔头烧掉，不要最尖的地方。

**赵　超** 现在我们谈一个简单点的问题。从图像上来讲，传统的中国山水画与现在的山水画有什么区别？一幅山水画具备哪些要素才可以称得上是一幅传统的山水画？

**许钦松** 现代中国山水画与传统山水画从图像形式上来说是有很大变化的。比

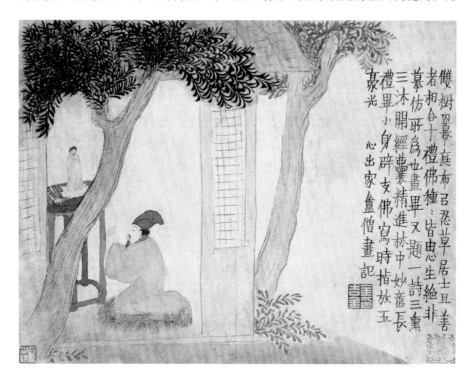

图3.22　金农，《人物山水图·礼佛图》。纸本水墨设色。清代。北京故宫博物院藏

图 3.23 《西岳华山庙碑》。宋末
拓华阴本。北京故宫博物院藏

图 3.24 《天发神谶碑》（局部）。
宋拓本。北京故宫博物院藏

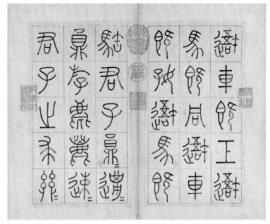

图 3.25 王澍，《临石鼓文》。纸
本篆书。清代。台北故宫博物院藏

如传统山水画的创作方法与现代的就不一样，古代的山水画家是在游走的过程当中，依照自己的观察，把看到的诸多山水场景综合起来，通过自己的技艺，加上自己的理解，心造自然，呈现出来。到了现当代，西洋造型艺术的创作模式影响了我们的山水画家。他们的创作方法主要是对景写生，这个方法被近现代中国画家接受之后，对我们山水画的创作与表达产生了很大的影响。主要的变化是注重现场感，还有将眼睛看到的真实景象通过画面呈现出来。它跟我们传统的山水画，凭照自己的理解、感悟、综合形成的综合图式的表现方式相比有很大的改变。薛先生，这样的改变对于传统是一种发展，还是一种损伤？

**薛永年** 尚辉先生写过一篇论山水画的文章，叫《从笔墨个性走向图式个性》[1]。他说古代的山水画是最讲笔墨的，笔墨是中心。20 世纪以来图式变成中心了，笔墨不是主要的了，大体有这样一个判断。我觉得实际情况比这个要复杂，不是说古代的画家只注意笔墨不注意图式，它有个发展过程。古代的中国山水画在我看来有两种图式。在宋代，包括元代，这个图式本身呢，用我们现在的概念来说，写实的、具象的因素多，它局部是比较具象、比较写实的，整体上是理想化的，是发挥了想象的，是有改造、有加工的。这就是宋元的特点。到了明清就发展成了更程式化、更符号化的一种图式了。如果说都是"妙在似与不似之间"，宋元的"似"的因素更多，明清的"似"的因素就变得越来越少了。古代至少要划为这么两个阶段来认识。不是纯粹只讲笔墨、不讲图式的，它是某种写实因素多一点，某种写实因素少一些，有一个发展过程。

20 世纪也是有不同阶段的，提倡纠正晚清那种八股式的、完全符

---

[1] 尚辉，《从笔墨个性走向图式个性——20 世纪中国山水画的演变历程及价值观念的重构》，载《文艺研究》，2002 年第 2 期，第 107—118 页及第 173 页。

号化的、没有生命力的状况，用写实主义、对景写生，增加我们的实际感受，激发山水画的活力，这是从五四新文化运动到 1950 年代的一个阶段。西方的观念被引进来了，对我们影响比较大。虽然没有影响到所有的人，但是至少影响学校教育的主要部门。比如说，我们怎么描绘空间？用文艺复兴出现的焦点透视。我们人本来有两只眼睛，现在要闭上一只眼睛，把另一只眼睛当成照相机来用。在传统国画中画家是可以走动的，而西法要求人固定下来，拿三脚架把画布支上，像个照相机，然后描绘这个视野。我上小学的时候，我的美术老师说：你坐着不要动，拿这只眼睛看，咱们比一个方框，画这方框里的东西。这就是焦点透视的方法，西方文化影响了我们的教学。刚才许主席讲了，我们古代是游观，画家哪怕画一座罗浮山，也要在上面反复走，去体会，这座山与别的山有什么不一样？它的石头、它的土有没有什么特点？它的树木有什么特点？都记在心里。他们也会写生，但明明是松树，他不画，他要画枫树，把别的树挪过来。这不是现实的写生，这叫创造式的写生。李可染后来就强调这种写生，他有时在教学中说中国画不是画风景，风景是一时一地的，那是西方画的观念。我们中国画叫山水，不叫风景。为什么？要画所想所知。比方说石涛画黄山，他有两句诗："何年来石虎，卧听鸣弦泉。"你们去过黄山吗？石虎离鸣弦泉很远，石涛要在一张画里边把它概括出来，这才是中国画。可染先生给我们上课，就讲老传统要拿过来，不要简单地照猫画虎地写生，要创作式地写生。到了 1960 年代之后，我们五四时候简单化地学西方、不跟中国结合或者结合不够的现象已经有极大的扭转。从这个年代开始出现了李可染画的《万山红遍》[图 3.26]、《漓江春雨》，钱松喦画的《常熟田》《红岩》[图 3.27]，等等。它们看着是写生，实际也不是西式写生。比如《红岩》，四川的红岩是红石头吗？不是。这种

图 3.26　李可染，《万山红遍》。纸本水墨设色。1963 年。中国美术馆藏

表达方式是浪漫主义的、意象的，它充分发挥了画家的创造性。但是也吸收了一点焦点透视里的仰视，就是中西融合的。好的老传统还要留，西方引进的也要学。

图 3.27　钱松喦，《红岩》。纸本水墨设色。1962 年。中国美术馆藏

到了改革开放之后更是如此了，我们学的东西不仅是焦点透视了，不仅是一般的色彩学了，还包括一些西方的抽象画的因素、构成因素，都可以拿来。水平低的画家、不会开动脑筋的画家、立脚点站错了的画家还是在邯郸学步，最后爬着回家不会走了。中国人本来走着，他要学外国爬，人家能站起来，他站不起来了，这样的画家也不少，但是还有更多的画家，从来就是土洋结合，洋为中用。在融合的时候要把它变成中国的东西，中国的东西不就丰富了吗？有什么不好？不断地扩展，他们好的东西我们拿过来，变成我们的。古代的也不能全要，不好的扔掉，好的要，这就是借古以开今。那外国的呢？毛主席讲要"洋为中用"，习总书记说"文明互鉴"，一个道理。你讲到的这个图式，我主张就按照这个原则，在融合中西的过程中，以中国的为基本，把我们的好传统保留，再吸收人家好的。比如说不要受一个视点的限制，我们可以走一走，看一看，不一定站在地面上，也可以坐坐飞机看一看，视野就开阔了。古人只能在山上看，我们可以坐飞机看。李可染说"不与照相机争锋"。现在手机随身拿着，拍个照片很容易，完全可以用照相机，还用你画家干什么？画家的提炼方式应该跟照相机不一样，所以要有所提炼。古代的那种"妙在似与不似之间"的东西，这个不要丢。怎么把古代的程式图式变成我们今天的？精神内容必然涉及今天的视觉经验，这些是完全可以变化的。这样就发展了，就在古人的基础上往前迈了一步，老传统就变成了新传统，而不是丢掉传统。丢掉传统就是从零开始，就是本来你已经 30 岁了，你非要重新去吃奶，那是矮化自己，不需要的。

**赵　超**　我们确实不能在创作现代山水画的时候完全把山水画的传统、中国艺术的传统都抛掉了。许先生，可不可以谈谈实验水墨？在我们看来它有一种解构的作用，就是实验水墨的山水画跟传统的构架好像很不一

样。您可以谈一谈吗?

**许钦松** 中国古代艺术传统在当代是解体、分散并且在这个基础上一直向前发展的。这有它的历史原因,我们不能简单地说是好的或者不好的。比如 20 世纪八九十年代出现的实验水墨这个新的形式。实验水墨这个概念是改革开放之后,伴随着当代艺术的进入而产生的。一些艺术家从这个概念出发,探索各种可能性,探索新中国画的语言表达。甚至连工具也在扩展,有些人还丢开毛笔对中国画做实验性的拓展,从某种程度上说就是另起炉灶,在中国画的领域重新打开一个口,然后演变出各式各样的图式实验水墨。有的还把综合材料用上去,印的、剪贴的,各式各样的手法都有。我想对实验水墨来说,它还在一个探索的过程当中,跟中国山水画原本的内涵离得还是比较远,现在就给它做一个界定,还不容易。但是它有一个优点,就是使我们新中国画的表达方式有了一个新的出口,让持有新价值观的这些艺术家能够努力在其中探求新的艺术内涵,不断地进行各种各样的艺术实验。既然是实验,肯定是失败与成功兼有。新艺术家们不断地实验,不断地否定,不断地再实验、再否定,他们做了这样一个事情。我觉得实验水墨应该有很多年轻人在做,作为美术创作也应该受到欢迎。也许能够在一些作品当中,呈现出我们中国式的当代艺术。所以他们只要努力,应该会有一定的建树,也会带给我们很多的启迪。

**薛永年** 许主席讲得很好,"实验水墨"这个名词是皮道坚先生提的。他从湖北移居到广州,到华南师大读书之后就接触到这一类的作者。他把这种新艺术作为他的重要研究课题。实际上就是 21 世纪之后,在中国画的领域里边有一些新的变化。这种新艺术又被称为新学院派,还有叫"新文人画"的,就是把古代的传统画现代化。许主席讲得很好,有的是从材料入手的,怎么充分发挥材料的潜力,甚至不受笔墨的限

制；怎么发展制作的手段，出现新的肌理、新的视觉效果。也有的是用传统的水墨画的工具材料去表现一种比较抽象的哲理，不抒情。还有一种，它比较接近于我们传统的程式化的作品，在此基础上更精炼了，比黄宾虹更简笔。也有这样一种，它跟新文人画不大划得开界限。这些类型的新水墨的共同特点是要开拓进取，要发展，不要故步自封，这点它们是一致的。它和新学院、新人文画在这一点上是一致的。不同的是理论家给它们起的名字，把不同的探索统称为实验水墨，它实际是多元的，有多种情况、多种类型。

许钦松 你觉得吴冠中先生画的山水，应该如何来评价？

薛永年 吴冠中先生在杭州艺专的时候，既学了西画，也选修了国画，那时潘天寿是他老师。这是我听吴先生亲口讲的。

许钦松 林风眠也是他的老师。

薛永年 林风眠是他最主要的老师，他也学习了潘天寿的。他虽然到法国留学，但是非常尊崇中国传统，比如《石涛画语录》。他也研究传统国画，他对中国传统的追求，不是笔墨层面，而是情调、情韵层面，江南那种秀美、优雅、清新，这东西是中国味，绝不是美国味，绝不是法国味，也不是日本味，这点把握得很好。另外他把油画的水粉那些技巧跟水墨结合。林风眠的线条就不是国画的线条，是画瓷的线条［图 3.28］。

许钦松 青花瓷里的用笔。

薛永年 所以如果只从笔墨的角度来看吴冠中，我觉得也是不全面的，还要从画所表现出的精神和情调来看，我觉得这方面他很有成就。

许钦松 他好像更多地吸收了西方抽象主义的一些元素。

薛永年 不尽然。他在 1980 年代画的《秋瑾故居》［图 3.29］，是具象因素的点线面画。再后来他画的树更抽象化了，跟波洛克［图 3.30］有点接近，但还是树，相比波洛克还有具象因素在内，他还是中国人，中国的传

图 3.28 林风眠，《鱼鹰小舟》。纸本水墨设色。1961 年。中国美术馆藏

统对他是有影响的。张仃跟吴冠中争论，吴冠中说笔墨什么都不表现就等于零，张仃说不行，要守住底线。这实际是个什么问题？就是张仃说的，中国画要变也不能变得不像中国画。吴冠中的意思不是说笔墨如何，而是中国画要向前发展，不要受到固有观念的束缚。我认为基本的主张、内核都是好的，但是表达得简单了。

作为中国画家，我们不能满足于吴先生对于笔墨的理解，笔墨承载的精神要更多。

**许钦松** 也更深刻一些。

**薛永年** 比如书法，中国画用笔里的书法，其中重要的一条就是阴阳观，它是对立统一的。方与圆、曲与直、虚与实都是对立统一的，这种关系叫"一阴一阳之谓道"。书法的各种抽象表现是要体现道的，这一点庞薰琹有理解，他在装饰画里理解了"道"［图 3.31］。书法里还有一点，我不知道他们有没有理解。就是书法讲究筋骨肉，哪怕一笔一画。这是卫夫人说的，传说她是王羲之的老师。这就是说书法哪怕一点一画都是生命，它不是单纯的一笔一画而已，这一点张仃注意到了，他说书法什么都不表现，又什么都表现。意思就是它有生命感，我们中国的笔墨是受书法影响的，他可能讲的是这个意思。所以谁也没有错，只是争论错位了，这是我的看法。

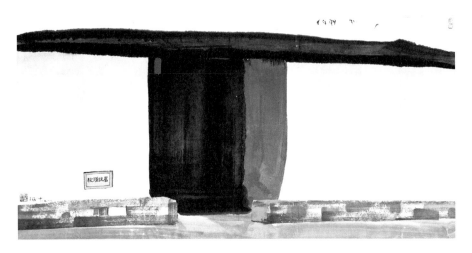

图 3.29　吴冠中,《秋瑾故居》。纸本水墨。1988 年。私人藏

图 3.30　波洛克,《1948 年第 5 号》(局部)。木板油彩。1948 年。私人藏

图 3.31　庞薰琹,《静物》。装饰画。
1947 年。中国美术馆藏

赵　超　今天我们对中国画，特别是山水画的传统有了一个非常深入的探讨。
　　　　最后我想请二位先生对中国画的传统做一总结，谈谈当代的山水画家
　　　　对山水传统态度应该如何，对年轻辈有没有一些建议。

薛永年　我是希望画家也好，理论家也好，在具体讨论问题的时候，多一点具
　　　　体问题具体分析，要用事实来验证结论，不要想当然地提出一种理论
　　　　来。如果一个理论对某一个历史阶段，或者某一个画家、某一个地方
　　　　是适用的，换一个地方就不适用了，那么这种理论就不行。我们目前，
　　　　中国年轻画家在创作中有一些想不清楚的、不明白的问题，就跟理论
　　　　不清楚有极大关系。有的理论完全是舶来品，没有消化成中国的，或
　　　　者解释错了，自己老传统里好的东西也没有拿出来，更没有说清楚。
　　　　所以我建议年轻的画家，不要只听人家说，自己也可以学点理论。理
　　　　论家不要只是研究洋理论，传统的理论当然也要以批判的态度，用今

天的眼光、今天的知识结构重新加以研究，实行传统的现代转化。否则什么问题都解决不了，就一事无成了。

赵　超　请薛先生谈谈您对许先生的山水画中传统因素的认识？业界一般认为他的山水画是新山水，但是在我看来他的古典结构还在。

薛永年　我认真看过许先生的画，也写过文章来评论他的山水画艺术。我觉得许先生的山水画是非常有特点的，也确实反映了时代精神，又是一种跟传统有联系的山水画。它的特点就是无人山水，没有人迹的、原始的、没有开发的、原生态的那种大山大水，表达那种大荒之美，这是第一个特点。我们传统山水画，在相当长的时间里，画的都是"丘园养素"。就是陶渊明《归园田居》中说的"少无适俗韵，性本爱丘山"。丘是山，园就是田园。古代山水画大部分是画田园的，所以郭熙的《林泉高致集》里面就讲，画里有"四可"："可望、可行、可游、可居"，画"可望、可行"，不如画"可游、可居"，最好的是"可居"，就是画田园情景，把山水画作为自己来到城市里边，离开了老家、土地、乡村之后的那个可居的地方；一个田园、家园，一种精神家园。不是现在才有城市化，古代也有城市。很多人，特别是文人一做官就离开老家了，就进城了，进城了之后他就想家，这是一种补充。通过观赏山水画，精神有了安顿，基本是这样。后来画得抽象一点了，书斋、园林，基本都是田园山水、可居山水，丘园养素山水。都是有人的，有建筑物、桥梁、舟楫、寺塔、庙宇。你一看就知道画的是一个比较理想的、可以居住的地方，可以陶冶性情、安顿精神。

　　到了 20 世纪新的山水画出现了，要表现时代的变化。为什么清朝山水画中的人没有穿满族服装，都穿的古代服装？为何人只是一个符号？我们要反映时代，穿西服的人为什么不能画在山水画里边？电线杆为什么不能画？咱们岭南派的高剑父就提出来了，要画新东西。飞

机为什么不能画？日本当时在搞轰炸呢，我们也要画。《雨中飞行》[图3.32]就是高剑父画的，这就扩大了山水画的领域，拉近了山水画跟生活的关系，表现跟人的生活现实的关系。新中国成立之后又有一种新的山水画，叫"改天换地"。1956年开始画大高山，底下是大工地，红旗招展，通过改造大自然反映人的力量。有时候也画大自然里革命历

图 3.32　高剑父，《雨中飞行》。纸本水墨设色。1932 年。香港中文大学文物馆藏

程留下的痕迹，画草原、红岩等等。但是确实没有人画他画的这种大荒山水，没有人迹，洪荒一体的。

所以许先生开拓了题材的新领域。这个新领域有什么意义？现在生态危机很严重，人类只想开发自然。中国人主张既要利用自然，又要保护自然，是辩证的。所以中国古代真正开发自然的题材，只有大禹治水，强调的是人与自然的和谐，但是现在现实中不和谐已经很严重了，环境污染、植被破坏、温室效应，包括雾霾，谁都躲不过去，这都和生态有关。我们中央提出的几个文明里边有生态文明，从这个角度来考虑山水画，我们要画什么？我们要多一分老祖宗教给我们的敬畏自然的思想，而不只是开发它、利用它、奴役它。一方面我们要借助自然养活自己，另一方面我们要保护它、尊重它，还要敬畏它。我觉得许先生山水画的大荒之境表现的是这种新的观念，完全符合新时代的需要，这是第一点。

第二点是怎么处理空间。许先生跟我讲，他有一次去尼泊尔，从飞机上往下看，这种视觉经验对他画山水画很有启发。是的，没有飞机之前我们能达到的最高点就是山峰，有时候山峰离城里有点远，山脚下看得比较清楚，有时候却是模糊的，云山雾绕，更不用说雾霾了。可是在飞机上这些都看得很清楚，山、水、江、河、楼阁、桥梁全有，视野非常广阔，这是古人没有的。把这种广远、开阔的视野再和古代以大观小、深远、平远、阔远的概念，以及西方的焦点透视和我们的游观的方式结合起来，处理空间的手段丰富了。特别是那种广阔，我觉得他对空间理解的一个特点就是在空间里实现山水。

再一个特点就是通过山水表现当代人的视觉经验。当代人的视觉经验，要经历过去的历史，在那里生活过才能感觉得比较明显。比如我们原来在油灯下看书，突然灯亮了，这个视觉经验不一样。抓住一

只萤火虫看书，跟电灯下看就是不一样。而且拿各个大城市来讲，这个光线跟我小时候全不一样，它很注意光的效果，是从建筑底下往上打光。一过桥也都是光，不光有霓虹灯，人感到五光十色、眼花缭乱。张艺谋导演的"印象"系列演出是有时代特点的，充分利用了声光电。在山水画里要不要表现？怎么来反映这个光？古人不大擅长。画论里有提到，但多数是没有的。那我们现在要不要表现？怎么表现好？这是一个新的课题。他在这方面很有探索，也很有效果，包括表现强光，还有表现速度，过去坐三轮车，北京逛胡同，或者走路，速度都不很快。可是车要开到几十迈，周围的东西往后倒，你就看不见实体景物了，都变成光似的。生活、工作的速度变快了，我们看到的景物也跟原来速度慢的不一样了，这个东西就是新的视觉经验。在画里要不要表现？如果表现了就跟原来的有区别了。实际上人的感受，视觉，听觉、感觉都有时代的特点。古诗说"西出阳关无故人"，悲伤得很，为什么？因为一旦去远了，比如去趟敦煌，要回来就比较困难了，甚至生离就是死别。现代人哪有这个感受？11个小时就到纽约了，现在地球是"地球村"，距离感拉近了。这种距离感、速度感，在视觉艺术里边加以重视、表现，也是他的画的一个特点。当然还有就是中西的融合，不同画种的融合，比如版画跟国画的结合，这就出现了跟别人完全不同的气质。这就是我认识的独树一帜的许主席的山水画。

**许钦松**　谢谢。

中国画艺术延续了几千年辉煌，由于受传统文化魅力的影响，书画一体成为了一个很神圣的过程。

不断地继承传统文化蕴藏的人文精神是长期历史选择的结果。

传统本身是不断发展变化的流动体，历史上我们有魏晋传统、隋唐传统、明清传统，各个时期都有各自的传统，而每一个时期给后人留下的又都不完全一样。传统本身也是流动的，可以看成是一个流动的载体。

我们要从中国画的形式美与意境美中去寻求传统文化的深邃思想。

在继承传统的过程中我们要先学习传统，不妨向古人靠近，精心学习，潜心研究，这才是真正意义上的学习传统。

——许钦松

第四讲

# 历史变革中的山水画

对谈嘉宾：尹吉男、许钦松
主 持 人：赵　超

**赵　超** 今天很高兴来到央美美术馆，听尹吉男先生和许钦松先生谈谈山水画
在历史变革中的发展。许先生，您先开个头吧！

**许钦松** 今天主要谈谈山水画在历史的节点上是如何转型、如何变革的，以及
这些历史上的革新对我们当下的山水画创作的启示。以 20 世纪山水画
的发展状况为例：晚清山水画那种陈陈相因、没有创造力、没落的状
态，通过岭南画派的变革使这个画种逐渐充满生气。山水画的现代转
型充满革新精神，中国山水画在千百年来历史中的发展、变革与转折
一直如此。

**尹吉男** 如果从美术史内部看，当然有很多传统研究的观点。这些观点大部分
都普及到教科书中去了，也变成了一般写作者的常识，但实际上我们
可以换一种角度来看、来研究。这些深刻的变革其实和创作群体及其
服务对象、批评群体，甚至还有鉴藏群体的变化有很大的关系。也就
是说，与阶级身份关系密切。当然，这是我的看法。我有一个"三段
论"，可能有些人知道，就是我的一个分析法。我把夏商到五代十国这
段历史区间称为贵族政治时代。贵族政治时代水平最高的、最具代表
性的、最突出的是人物画，而不是山水画，也不是花鸟画。在这些时

代，并不是没有山水画、花鸟画，只是不是主流。那时山水画还只是人物画的背景或者装饰，在唐代称之为幛子画、屏风画。这里面就反映了一个大的问题：血统贵族最重视的是肖像画。因为肖像与贵族血统发生直接的关联。这种情况在欧洲也出现过。欧洲的贵族政治终结得比较晚。这个情况就基本上可以解释为什么欧洲人物画的传统更漫长。人物画凸显了贵族家族的优越性。因为那个时候没有DNA技术，不能进行血液化验，所以要通过画像，在外貌上体现出贵族血统。这是时代因素。还有身份因素。画家的主体是什么人？基本上是贵族，或者小地主。在晋唐时期到了高峰，很少能找到庶民的画家。我们一谈到唐代的画家，像张萱［图4.1］、周昉［图4.2］，他们都是贵族。周昉是边疆的节度使，他的家族世代都是节度使，都是贵族。这个情况在书法上也体现得很明确。这是一个大的时代背景。

真正的变革在北宋。当然这个观点不是我独创的。有很多学者在历史和政治研究中就提出了，像日本学者内藤湖南，他就讲过"唐宋变革论"。当然，他是从政治和经济制度上来讲的，文化上并没有太多涉及。其实文化上的变革更巨大，因为这代表一个新的价值观出来了。

图4.1（传）张萱，《虢国夫人游春图》。绢本设色。唐代。辽宁省博物馆藏

图 4.2 （传）周昉，《簪花仕女图》。绢本设色。唐代。辽宁省博物馆藏

谁来支持这个价值观呢？在我看来是中小地主。这是由于科举制深度
解体了以贵族家族为主导的政治体系，中小地主阶层广泛地参与到意
识形态与文化建设中来。这是一个很大的变革，这种变革不仅仅是从
艺术风格的角度，更是从整个政治制度层面。山水画的早期萌芽，这
在北宋很明确，体现的是对山水的态度变化。中小地主一般不住在大
城市，他们住在乡下，也就是我们后来讲的乡村。这个阶层实际上是
非常有活力的，在乡村中不断有人通过科举的方式进入高层。他们有
乡土情怀，这些乡土情怀是那些大贵族所没有的。大贵族其实是非常
重视大城市的，在汉代的墓葬艺术中，有很多作品表现楼阁建筑［图
4.3］。大贵族对建筑和城市的兴趣很大，与中小地主的乡土情怀形成
很大的反差。很多文章说中国的自然观来自老庄精神，这其实只是一
个因素，它不能解释贵族的这个态度，宋代贵族为什么这么喜欢自
然？如果他们一开始就重视自然的话，那么发展的序列应该是山水、
花鸟画在前，人物画在后，但实际情况却是相反的。他们对人更重视，
对人的活动空间更重视。比如说京兆韦氏，就是京城长安的韦皇后家
族，还是关注大城市，而不是乡野。所以说，只有中小地主对乡土最
有记忆、最有情感，他们把这种情感带到城市中来。这个历史的情况
正印证了绘画种类发展的序列，从这儿才有了老庄自然观的问题，如
果没有这个基础，就很难谈老庄的影响。

图 4.3 《迎宾宴饮图》。画像石拓片。汉代。徐州汉画像石艺术馆藏

**许钦松** 尹先生提及了中国历史上的政治大变革，唐代兴起的科举制在宋代开花结果，中国的封建贵族不再依靠血缘来维系贵族阶层的统一性，中小地主阶层及其文化兴起。中小地主，作为一个阶层原本是在政权范围之外的。在科举制成熟的北宋，中小地主阶层成为社会仕宦阶层的主体。这是一个很显著的政治变革。据我所知，在政治层面，汉代是察举制，这个制度也有一定的公平性，寒门也可以经由这个制度进入国家机关参与政治。那时是举孝廉，首先一个人要孝闻乡里，在道德修养上为大家所肯定；其次要有一定的学术基础，具有儒学学问是一个重要的标准。有这样社会名望的寒门子弟被举荐，是可以进入政府为官的。这是从汉末，特别是三国的曹操开始实行的新制度，后来发展为大家熟知的九品中正制，以法家的规矩来选拔有能力的官吏。其实，这些早期政治制度或多或少都保持了一定程度的中小地主阶层的政治参与度。真正的血统贵族可能在先秦时期比较纯粹，那时官职应该都是世袭的，我们有学者把先秦称为封建国家。所以说大一统政治制度在汉代定型之后，中小地主还是有一定的自由度的，虽然在整个制度下只是一种补充，没有占据主流位置。在魏晋时期，名士阶层很

大程度上是门阀贵族，有句话叫"上品无寒门，下品无势族"。但是在这个时候出现了一个大变革，就是山水画的勃兴，人物画相比之下反而衰落了。这里还有一个问题，早期肖像画留下来的很少。

**尹吉男** 人物画为什么会衰落？重视血统论的人是贵族，肖像画有力地加强了血统论。但中小地主主要是要解构血统论，通过公正的科举考试取得权力。在五代之前，基本是武人政治和贵族政治，五代之后就进入士大夫政治、文官政治。所以后来的"书香门第"是一个很重要的概念。这很大程度上是画家身份的一个大变革。创作山水画的主体，不再是原来的大贵族，而是中小地主，甚至是平民，所以他们就会追求一些日常的东西，比如，在旅途当中、在乡野当中看到的景象成为绘画表达的对象，而不是身份显赫的祖先。

**许钦松** 那么社会变革、政治变革与老庄思想之间的关系应该是怎样的呢？在四分五裂的魏晋时代，玄学的主体应该还是贵族。像何晏、王弼都是世家大族，阮籍、嵇康这些尚老庄思想的也还都是名士阶层，东晋王羲之、谢安等也属于政治体制的核心阶层。不过，他们主要是在玄学精神的影响下去游山水，去体认老庄的精神世界。画山水这个思想要等到后来的名士宗炳才完成，宗炳本人确实应该属于中小地主阶层。他的家族官做得不大。但是另一篇谈及山水画的画论《叙画》的作者王微是士族之后，可以算是贵族阶层。虽然说这时候还是山水画草创之初，没有体现出很大的阶级性，但这里面可能还有可以探讨的东西。

**赵　超** 刚才二位先生谈论了山水画起源之前的绘画情况。从阶级和社会史的角度，对我国历史上的人物画与山水画出现的先后次序、相互关系做了一个很好的论述。那么这种阶级关系如何影响后来的山水画起源与发展呢？

**尹吉男** 社会、政治变革之后产生的人群，我们说的政治家，或者说文官集团，

一定会在艺术上形成自己的价值观，这是毫无疑问的。当然，这有一个过程，这个价值观成熟于北宋的中后期，是属于中小地主的价值观，在绘画理论上相当于"神、妙、能、逸"中的"逸"这个标准。"神、妙、能"是典型的贵族标准，是主述人物画的，对人物画很适当，但是对山水画就不合适了。这时，一个变化在中小地主阶级内部发生了——新兴的艺术理论，新的书法理论出现了。从身份到思想，从思想到艺术。这个思想一旦形成，就开始对抗之前贵族的价值观了。其实从六朝以来，一直到隋唐，有很多关于艺术理论的写作，其中有相当的一部分是针对人物画的，而不是山水画。不是说没有山水画，我刚才和赵超也在谈论，他是研究宗炳的。在早期的诗歌中也有很多山水诗，但是山水诗的重要程度在当时可能不及《两都赋》这样描写城市的诗赋，以及《阿房宫赋》等对城的赞美。我觉得对山水的赞美，诗词和文章等，是宋以后的文人追溯出来的。并不是说当时的影响就已经有这么大。

我认为这是一个很大的转变。宋代是一个很伟大的时代。它把过去没有的东西真正地创造出来了，把过去不重视的东西又重新梳理出来了。这两种东西合流，就形成了一种新的趋势，这也使得中国有一个非常独特的历史。比如说宋代开始的文官政治，一直到1905年科举制解体，这段时间都可以被称为文官政治时代，这是我的观点。这个时代基本上是中小地主阶级的世界，并不是没有大地主、大贵族的存在，而是中小地主通过科举进入到政治、文化的核心，这个阶层很有活力：他们的思想、他们的眼睛，对"逸"，对山水、花鸟的欣赏。这段历史在世界范围内是很独特的，世界其他地方都没有写意这种绘画的形态，如果有的话也是受中国的影响，比如东亚其他国家，也包括越南的绘画。[图4.4、图4.5]

图 4.4　雪舟，《秋冬山水图》之一。
纸本水墨。明代。东京国立博物馆藏

　　　　南宋的山水在北宋相对写实的基础上做了很多的简化。美术史研
究者对这种情况有很多贬低，比如对马远、夏圭［见图1.21、图1.22］，
他们忽略了马远、夏圭的意义。马远、夏圭在营造诗意的空间上其实
是超过北宋很多画家的。他们在画面上做了很多的留白，做了空间的
分割，把很多东西虚化掉了。让你猜想：这样的空白，可能是云，可
能是远景，也可能是表达一种风云变幻。这部分牺牲了物质空间，但
有效地提升了诗意的空间，或者我们叫精神空间。我认为这一部分做
了很大贡献，给后来的元画打下了很好的基础。

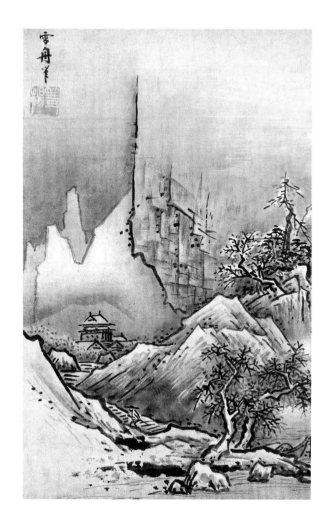

图 4.5　雪舟，《秋冬山水图》之二。纸本水墨。明代。东京国立博物馆藏

**许钦松**　宋代政治生态的大转变，同样伴随着哲学思想的大转变，哲学思想又牵引着文化和艺术的大转变。北宋的政治制度由赵匡胤"杯酒释兵权"之后，转向了文官政治，确为一个重大的革新。更大的转变在哲学思想上，北宋的新儒学——理学开始兴起，那个时候称为"道学"。重要的思想家纷纷出现，比如我们熟知的"北宋五子"：周敦颐、邵雍、程颢、程颐、张载。这几个最重要的哲学家开启了一个时代的先河。"北宋五子"的思想一般被认为是吸收与消化了自从汉末以来传入中国的佛教哲学。在价值上向左，建构起重视天地万物之理的新儒学。这种

新儒学十分强调"格物致知"，比较倾向于西方的认知精神。所以在那个时代，山水画与花鸟画崛起。这在当时的画论上记载得十分明确。北宋的郭若虚在模仿张彦远《历代名画记》体例写的《图画见闻志》中说：如果说人物画、道释画，宋代的成就是不如古代的；但是如果说山水、花鸟、禽鱼，那么古代的成就与水平比不上宋代。郭若虚与张彦远一样是资深的艺术史家和收藏家，他对宋代艺术的定义是很准确的。宋代的哲学革新对文化艺术的推动作用巨大，新价值推进到各种形式与门类的艺术中去，促成了宋代艺术大发展的局面。现在还有很多中国艺术史学者喜欢把宋代的艺术兴起称为中国的"文艺复兴"。我们从山水画的面貌、风格就能够看出，宋代的山水画不管是从思想上还是气质上都与唐代山水画有着本质的不同。所以说，哲学思想的变革在艺术变革的底层，往往是艺术变革的最终的推动力。

另外，我认为南北宋的山水画所呈现的面貌很不一样。北宋呈现出很端庄，有庙堂之气的气息，面貌比较完整。但是南宋出现了斜角的构图。社会的变革与国家的分裂是否对山水画的构图方式有很大影响？

**尹吉男** 这是一个传统的看法，明代人的看法。我不是很认同。因为北宋和南宋的宫廷规模是不一样的。北宋的宫廷画院非常强大，有财力、空间等支持，可以创作很大的东西。南宋其实没有严格意义上的画院，只有画院的招牌。现在有很多新研究发现，其实南宋画院的很多画家都在坊间住着，朝廷有事情就招他们去画画，他们没有固定的创作场所。像李唐［图 4.6］这样的大画家会有很多的绰号，因为他就在坊间生存。因此南宋的画家在作品的完成度、恢宏的场面等方面，确实达不到北宋的程度。所以有一些敏锐的学者注意到，南宋的绘画中有很多世俗的题材，这其实与他们的生活有很大关系。他们不是为一个强大的宫

图4.6 李唐,《万壑松风图》。绢本水墨设色。南宋。台北故宫博物院藏

廷服务,而是为一个弱小的宫廷服务。但南宋也有恢宏场面的画作,比如台北故宫博物院收藏的夏圭的《溪山清远图》[图4.7],尺幅还是很大的,不过当然比不上范宽那种高头大卷,也比不上郭熙、许道宁[图4.8]的尺幅。

许钦松 马远、夏圭这些南宋画家画作中的烟云、诗意与朝廷迁移到南方也有很大的关系。

尹吉男 北宋的山水基本是北方的大山大水,南宋基本是江南山水,像南唐的状态,在地域上不广阔。到辽、金时又有北方的因素。北宋的山水有

深度空间。南宋的山水则是在简化、平面化，在不断地牺牲深度空间。

**许钦松** 北宋的山水力图把山体画得有阴阳之分，比如皴法的表达，让它立体起来。南宋就开始平面起来。

**尹吉男** 日本的学者铃木敬也谈到这一点，但他说的不是"平面化"，而是日文里的"平板化"。元代绘画要复古。

**许钦松** 元代，统治集团换成了草原民族，这在山水画上有体现吗？如果元代时间再长一点，山水画会不会有新的变革？这是一个很有意思的论题。

**尹吉男** 用我的观点来说，晋唐时期是贵族政治，在宋代，贵族政治被中小地主的文官政治取代。但到了元代，贵族又回来了，变成了蒙古族的贵族。元代是贵族制与科举制的一种结合。这种结合会产生一种动力，在艺术上的体现是人物画又回来了。还有人马画［图 4.9］。

**许钦松** 元代有很多表现游牧民族的狩猎生活场景的山水画。这种山水画对中国人来说可能不是很纯粹，但是非常有异域风情。

**尹吉男** 对，在清代也有类似的现象。他们对人物画、人马画的态度也出现了转变，甚至还请西洋画家来画更加写实的肖像。所以大体上说，贵族系统比较重写实，文官系统比较重写意。在宋以后，这两种趣味的并列是一个传统，一般宫廷画重写实，但也受到写意的影响；在文官的世界，在中小地主的世界，基本上还是写意为主。

**许钦松** 如果这样说，那么明代山水如何来界定？是不是一个变革？

**尹吉男** 严格来说谈不上变革。明代主要仍然是复古运动，与文学同步。

**许钦松** 这个时候有董其昌的"画分南北宗"论。

**尹吉男** 美国的艺术史学者方闻先生专门写过文章来研究中国山水画的空间结构，他认为到了董其昌与"四王"这个时期，中国的绘画已经彻底地平面化了，这在空间上就是一个最大的变革。

　　中小地主价值观是逐渐从这样一个真实的世界逃逸出来的。特别

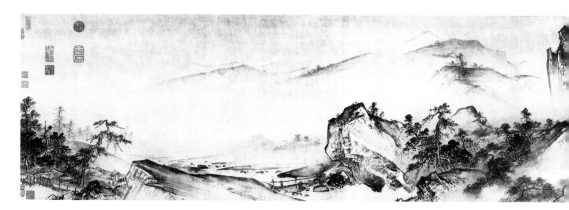

图 4.7　夏圭,《溪山清远图》。纸本水墨。南宋。台北故宫博物院藏

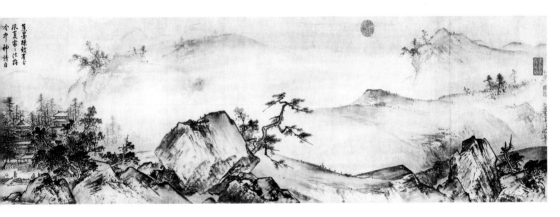

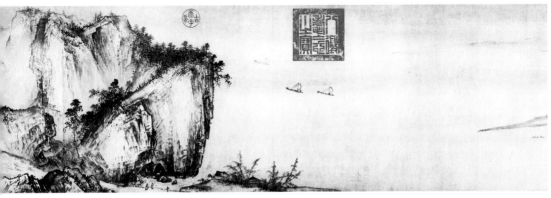

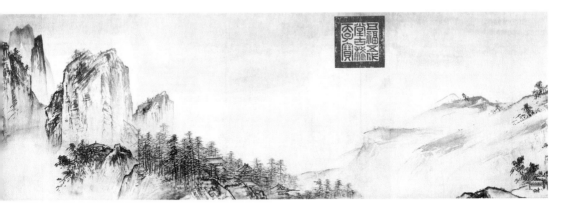

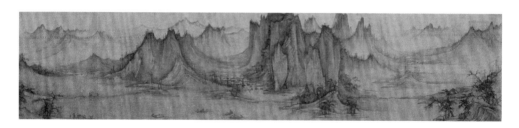

图 4.8 许道宁,《渔父图》。绢本水墨。北宋。堪萨斯纳尔逊－阿特金斯美术馆藏

图 4.9 任贤佐,《人马图》。绢本设色。元代。北京故宫博物院藏

强调主观化,表达画家这样的一个强大的精神世界,而不是如实描绘自然。这两者之间一直有冲突。到董其昌就到了一个极致。他也把他的理论发展到极致,把这个价值高度合法化。其实在这之前,元代的

汤垕起到了一个很重要的作用。汤垕是很重视米芾的，当时米氏云山［见图 1.25］已经有相当的平面化元素。它的深度空间并不明显。汤垕在理论上进行了提炼，改变了观看山水画的最高标准的问题。他强调自然，这一点很重要，这种观念影响了后来的山水画理论。也就是说，山水画画得像还是不像就不是问题了，在理论上改变了。其实董其昌正是沿着这样的路线，使这种观点更加极致化，形成一套理论。他主要强调写意的合法性，使写意彻底合法化。他以这样的价值观来梳理历史，那么历史本身是不是这样？当然不是，这只是董其昌自己价值观的反映。

在明代也有两种倾向：实景山水和玄想山水，也就是写实的和写意的山水。以仇英［图 4.10］为例，仇英实际上是一个民间画家，但是他那种青绿、相对写实的空间反映的是宫廷趣味。明早期还不具备复古的条件。到明代中晚期，大量的绘画古迹、真迹聚集到了吴地。苏州府、松江府、嘉兴府这一带有大量的藏家存在，这使得画家有看到早期绘画真迹的机会。这样，复古就发生了。文徵明有一张画［图 4.11］，描绘了一个无限向上生长的空间。这在元代黄公望［图 4.12］那里就已经有了。我们看这个山，远近关系没有特别的强化，好像是一棵树的感觉，无限延伸，是一个没有纵深的空间。这种趣味，在文氏家族的作品中都表现出来了。但这并不是创新，所以说，明代没有出现大的变革。

**许钦松** 古代的山水画传统到明末其实就已经倾向停滞了，"四王"和"四僧"可以说是古代山水画传统最后的高峰。近现代的山水画出现了很大的变革。我最近在举办广东美术百年大展的活动，梳理新文化运动以来的绘画，从 1916 年到 2017 年的广东美术。我感到里面有很大的一个变革。岭南画派在晚清绘画的格局中，在晚清陈陈相因的传统山水画

图 4.10 仇英，《人物故事
图·吹箫引凤》。绢本设色。
明代。北京故宫博物院藏

面貌中，以吸收外来文化的方式揭开了现代山水画的序幕，翻开了中
国画的新篇章。这是一个非常显著的革新。我们现在常讲岭南画派在
那个历史节点体现出的重要性，带来的新活力。它提出的理论"折衷
中西，融汇古今，关注现实、注重写生"，这种新思想使当时比较沉
闷、没落的山水画创作有了新的、现代的价值。比如我们传统的文人
山水画不表现什么现代的机器，高剑父先生就把当时日寇侵略中国的
场景，飞机轰炸城市、废墟都呈现出来。让山水画慢慢关注社会现实。
可以说岭南画派在中国画的革新上是有非常显著的地位的。

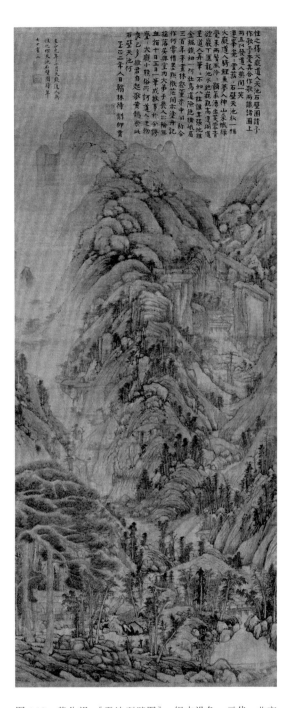

图4.11　文徵明，《千岩竞秀》。纸本水墨设色。明代。台北故宫博物院藏

图4.12　黄公望，《天池石壁图》。绢本设色。元代。北京故宫博物院藏

**尹吉男** 其实核心是写实回来了。写实面对的是写意的传统，刚才你说没落的传统是写意的传统。

岭南画派是一个标志性的事件，用我的话说，它标志着平民政治时代的开始。1905 年废科举后，规模化生产文官的机制就终止了。中国不再生产文官了。从私塾教育转变为学堂教育。学堂其实就是平民教育。到了 1940 年代以后更是这样的，学校都是平民教育。这确实是一个大的转变。中国作为一个帝国，已经结束了。它不再是中华帝国或清帝国，那时是中华民国了。为什么叫中华民国而不是中华帝国呢？这两者之间就是"民"与"帝"的对立。孙中山的思想是要建立一个中华民国，他的三民主义，核心都是"民"。"民"是一个核心词汇。于是这个主体发生了变化。如果说从更长线一点的历史来看，其实热衷于写实的是两类人，一类是刚才讲过的贵族，还有一类就是平民。美国有一个后现代的马克思主义者，中文名叫詹明信。他有一个很重要的观点，认为现实主义或者写实主义是民族国家的寓言。民族国家就是以民为核心的现代国家，他说这是世界范围内的现象。

**赵　超** 刚才所说的封建贵族的写实与这种以民为主体的写实有什么差别？

**尹吉男** 首先，贵族的写实，一个是画宗教的神像，画政治人物，画祖先像，总而言之不是神就是贵，不画平民的。我们注意到，辛亥革命以后，中国的图像中出现的平民形象越来越多。这是一个非常大的变化。历史上有没有画平民的作品？有，比如《清明上河图》［图 4.13］，但那是点景人物，不是主体人物。其实就与画一棵树、一块砖头一样的，没有实质的意义，只是一个绘画元素。《凌烟阁功臣像》那样的画法一定是贵族。云冈石窟［图 4.14］也不会放一个平民，那是放神像的地方。

**许钦松** 我们刚才讨论到平民作为一种主体进入绘画，主要是在人物画中。岭

南画派的山水画也出现了许多现实题材。岭南画派之前的山水画，不管是题材、内容，还是表达方式，都体现了一种比较稳固的状态。岭南画派的山水画大有打破这个稳态局面的特点，有剧烈变革的倾向。新中国建立之后的岭南画派画家，比如关山月先生［图4.15］的山水画中有了修公路的题材，有汽车，有工地；黎雄才先生的《武汉防汛图》，把劳动的场景、汽车、工地的高音喇叭、电线杆这些非常现实的东西都画到了画面中去。在艺术作品中形成了比较强烈的时代印记。在新中国成立到改革开放之前的30年中出现了一个很明显的艺术风潮，我们当初称之为"革命的现实主义"与"革命的浪漫主义"相结合的新的山水画。还有相当的一批画家，比如李可染先生、陆俨少先生、傅抱石先生、钱松嵒先生等，画毛主席诗意山水这样的山水题材。虽然是诗意的表达，但是有革命的情怀，有为大好河山、祖国山河立传的思想，寓意其中，成为那个时代比较显著的山水画类型，形成山水画创作的一个小高峰。这可以说是一个明显的变革。

改革开放之后，有很多文艺思想进入中国，被广泛接受。在艺术上，当代艺术的勃兴是主要的特点。山水画也出现了新的面貌，比如实验水墨，它有很强的解构作用，不管是从图式上还是意义上都体现出了很大的变化。像我这一代基本上是在改革开放之后成长起来的山水画家。我对我们当代面临的一些问题，对山水画创作进行一些思考，认为我们画山水画不能像老一辈画家那样直接表达社会主义建设，比如画南京长江大桥、水利建设这些。我现在思考的是当代意识，这种当代意识不仅仅是对画面的处理，像实验水墨这样的解构，还要寻找当代的新山水精神，把它在绘画中呈现出来。比如我画的山水是一种只可远望不可进入的无人之境，把我们的山水推举到一个高度，一个只可膜拜而不可惊扰的状态，使人们看山水画时能够对自然产生尊重

图 4.13　张择端，《清明上河图》。绢本淡设色。北宋。北京故宫博物院藏

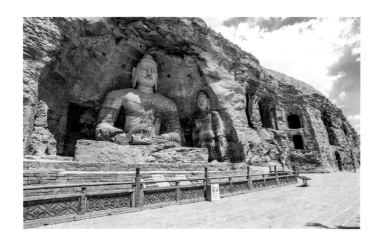

图 4.14 释迦牟尼坐像。
北魏。大同云冈石窟 20 窟

图 4.15 关山月，《新开发的公路》。纸
本水墨设色。1954 年。中国美术馆藏

及仰望之心，这是我的山水画重要的意义之一。很多艺术理论家说我的山水画是"宇宙意识"下的山水画。

**尹吉男**　我把山水画分成几个时期。贵族时代是山水画的早期形态，但还是山水的概念。因为至少早期画史还是把它分成山水类。从主体意义上说，山水还是典型的文官政治时代的产物。它有写实的东西，但写意性的东西在不断地加强，最后形成山水画的形态。它基本上还是反映士大夫、文人的价值观，这是很清楚的。至于后来的变革，我认为"山水"只是一个名称，现代的山水其实与古代山水没有什么关系。

**赵　超**　本质上没有关系？其中是不是还应该有一些深层的联系？

**尹吉男**　在营造画面的时候，确实运用了古代山水画的材料、技法元素。水墨嘛，都有的。北宋以来的山水画，其实正像你说的那样，它不表现城市的废墟，不把机器什么的放到画里。现代山水画反映现实生活，这里面有一个现实感的问题。我们在古代山水画里，找不到那种现实感。现实感是一瞬间的、当下的，而古代山水画是没有时间性的。现代山水画则有高度的时间性，比如吴湖帆在《原子弹爆炸》[图 4.16]中画的蘑菇云。这个时间是非常特定的。并不是天天有蘑菇云，只有原子弹爆炸成功才行，而且是我国的第一次。再如石鲁画的《古长城外》，描绘的是穿越边疆地区的一条铁路。这条铁路的修建时间是十分确定的，这个时候铁路刚刚修通，正好把古长城切开。这是现代山水的时间性。这种景象写实满足的是平民政治社会的基本需求。这种平民政治社会的需求与古代文人的需求是根本不同的。它是一种新的形态。

**许钦松**　我觉得虽然二者意义大不相同，但是山水画的基本框架，图式也好、艺术样式也好，应该都还是山水画的范畴。虽然你说这些与传统山水没有关系。

**尹吉男**　严格来说，从民国以来，现代山水开始定型了。岭南画派山水、革命

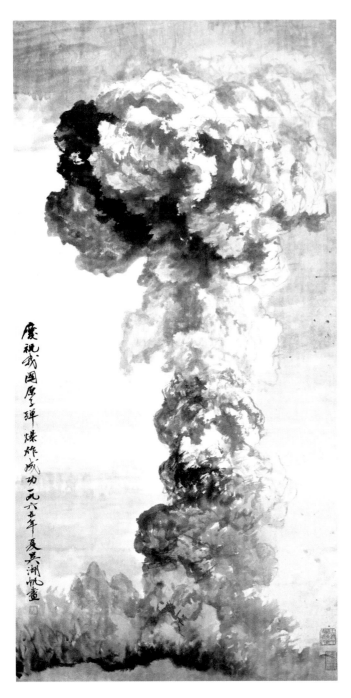

图 4.16　吴湖帆,《原子弹爆炸》。纸本水墨设色。1965 年。上海中国画院藏

圣地山水、毛泽东诗意山水、社会主义建设山水，这些东西都叫山水，但其实从某种意义上来说，更接近风景。

许钦松 不是传统意义上的山水画。

尹吉男 当然也可以叫"山水画"，但是它的意义更像风景画，虽然是以水墨画的材质和特征来创作的。

许钦松 按照传统山水画的思想或标准来衡量现在的山水画是不行的，二者是两码事。但从另外一个意义来说，我们的制度变了，我们的文化价值观不同了，我们的审美对象变了。"笔墨当随时代"，这种变化是我们应该永远倡导的。

尹吉男 现代山水是山水画的一种新形态。新形态就意味着变革。这是一个巨大的变革，是一个文明的现代化，一个民族国家时期的艺术变革，而不是古代文化的延长线。现代山水画虽吸纳了很多古代山水画的元素，但实际上它的空间，它的景象、它反映的观念都不再是原来意义上的山水画了。

许钦松 那么这种情况在艺术史上是一种进步还是倒退？我们可以深入地思考一下。

尹吉男 肯定是一种进步，以前没有过，在贵族政治时代没有过，在文官政治时代也没有过，是在平民政治时代才开始普遍出现的，所以这是一个新的形态。那么什么时候开始可以比较山水？1980 年代后期的时候出现过一种小潮流，叫新文人画，试图对宋元明清的文人山水进行想象。

许钦松 我对此持有不同的意见。在当下的艺术氛围和社会变化中，提出新的文人山水的模式是不是可行？现在的画家已经没有文人的情怀，也没有文人的身份，更没有文人的修养。这样复古地重新演绎文人的情怀会不会有一些不合适？所以我认为这个"新文人画"的提法不是很贴切。

尹吉男 第一是文人的价值观没有了，第二是文人的身份没有了，这就基本上

等于全都没有了，只剩下文人的笔墨、图式。所以它不是真的文人画，不可能回到过去。虽然新文人画的真实性不高，但它还是有一些反思精神的。它是对晚清民国以来这种高度写实的、参与现实生活的、与政治和社会高度互动的"山水画"的一种反思。它把文人山水画与新中国山水画并置到一个空间里来思考。很快现代主义重新进入中国，古典山水画和现代山水画其实都受到了挑战。这是新文人画的意义所在。

**赵　超** 刚才我们深入地谈论了现代山水画、当代山水画的特点及问题，这对日后的山水画创作一定具有指导作用。许先生您是当代山水画代表人物之一，可否谈谈你对现当代或你自己山水画创作的认识与看法？

**许钦松** 我谈谈自己山水画的追求。刚才讲到古代山水画营造的空间没有时间性，不是瞬间的；后来我们所说的这些现代山水，是特定时间的产物，记录特定的瞬间。我的山水画意图回到古代山水那种永恒的空间。我在山水画中去掉了现代的建筑、机器，甚至不出现人物，而是创造一个人迹罕至的空间，描绘山水那种来自远古时代的、混沌初开的状态。我想排除写实主义的、过于现实的社会空间或者自然景观，以及风景的概念，将其转化为一种当代意义的探索。空间的永恒性，这些是我目前所做的学术追求。

**尹吉男** 去时间化，保留空间。使空间没有确定的时间，使空间变得永恒。是这样的吗？

**许钦松** 对！我把画面渲染得很苍茫，描绘自然原初状态的那种气息。尽量地让烟、雾、云变化其中，画很高的山，高寒地带，人无法到达的地方。这样的山水是很单纯的。去掉现实的景物、现实空间，回到一个再造的空间，没有时间概念的空间。

**尹吉男** 那么这是不是可以理解为你对岭南画派的一种反驳呢？

**许钦松** 对！现在有很多人都说我和以前的岭南画派本质上有很大的不同。

赵　超　最后，我们可否就文明之间的艺术交流与变革展开一些论述？因为不同文明之间的艺术交流通常能引发不可测的变革。比如印象派受到日本绘画浮世绘的影响等。一般来说，不同文明的艺术是各自发展的，当它们相遇、相互影响，变革就不可避免。

许钦松　西方绘画，从希腊到文艺复兴时期，一直到印象派有很大的变革。照相术的产生、色彩学的研究、光谱的发现，这些科学技术的发展使得当时的艺术发生了很大的转变。科学技术给原本西方的古典主义艺术带来了很大的冲击。有了照相术之后，画家们不再把油画画得和相片一样。印象派和后印象派，现代主义随之展开。

尹吉男　关于这些，有很多比较成熟的观点。艺术的变革与阶级还是有很大的关系。现代主义运动，包括你刚才说的印象派、后印象派其实就是中产阶级的艺术。或者说是中产阶级中的左派、激进的一些艺术家的艺术，肯定不是贵族的艺术。贵族艺术对写实的迷恋长期以来一直在那里。中产阶级的艺术是要挑战贵族的，总是更加强调主观，强调人的世界，人的理解。

许钦松　是不是可以说与当时的人文主义有很大关系？

尹吉男　可能还不能这么讲。人文主义还是属于从新教到启蒙运动这个时期，还是与贵族有一定的关系。到了1789年法国大革命的时候，中产阶级才真正崛起。这个时候艺术才开始有大的变革。启蒙运动起到了巨大的作用，但启蒙运动那些重要的思想家很多都是贵族，并不是中产阶级。

许钦松　另外一个问题，宗教对艺术的变革有什么影响？魏晋时期佛教传入中国，正好是中国艺术兴起的时候。西方的宗教对西方艺术的影响也是十分巨大的。

尹吉男　这个问题太大了。佛教在中国基本还是贵族信仰的宗教。当然，到了晚唐佛教才分离出禅宗，才与中小地主阶层发生关联。到了宋之后，

禅宗才成为一个很有影响力的宗教流派。禅宗对中国的文人画有很大影响，这是很多人研究出来的结果。基督教在西方也是一样，是一个贵族的宗教。现在在美国总统就职仪式上还有基督教的宗教成分。所以基督教与政治、贵族关系比较密切。其中，新教是十分特别的，与平民阶层发生关联，有一种反贵族的倾向，特别是在日耳曼语系的区域有很大影响，所以北欧地区的艺术中有很多世俗的题材。这些地区艺术的世俗题材远远多于法国、意大利等天主教国家。法国与意大利的艺术其实保留了很多的贵族艺术趣味。我们在卢浮宫看画的时候就可以感受到。当然法国后来也有像米勒（Jean-Fransois Millet）[图 4.17]

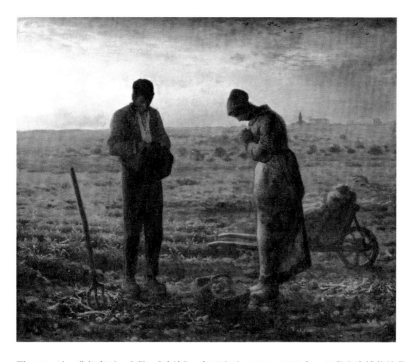

图 4.17　让 - 弗朗索瓦·米勒，《晚祷》。布面油画。1857—1859 年。巴黎奥赛博物馆藏

这样的表现平民趣味的艺术家，表现农民的日常生活，但在那个时代都不是主流。我觉得西方宗教的影响在新教上有一个很大的改变。新教使方言合法化了，就开始出现民族语言，用民族语言来写《圣经》，而不再是拉丁文的。所以我想，这个影响是相当广泛的。

**许钦松** 佛教进入中国，对中国的画家群体的思想也产生了很大的影响。这些思想反映在山水画上，二者有直接的关系。比如在山林中修行，追求超越的、解脱的精神等等。尤其在观山水画，也就是后世的观赏山水画的行为模式上产生影响。在最开始佛学影响下的观看山水画，可不是单纯的审美欣赏，而是一种佛学的观想。这对后来宋代的山水画形态也有深层的影响。这些思想与精神使中国画家对山水空间的理解产生了很大的影响。意象、境界，这些山水画中的高妙的东西，也与佛教思想有关。

"革新"是中国画的生命力长盛不衰的重要因素。

新文化应该是旧文化长出的枝条，是血脉相连的，并不对立。

对传统的继承越扎实，功底越深厚，其蕴藏的创新也就越丰富。

有一点一定要注意，中国画讲传统固然十分重要，但更要强调追求现代形态，否则就是对前人的重复，毫无创新可能，这点前人已经明确地告诫我们："笔墨当随时代。"

——许钦松

第五讲

# 中国山水画与西方风景

对谈嘉宾：易　英、许钦松
主 持 人：赵　超

**赵　超**　今天很高兴来到央美艺术人文学院，听易英先生与许钦松先生谈谈风景画和山水画背后的精神差异。中国山水画跟西方风景画有很大的差别，但它又是同一种类的画，所以我们现在画山水必然面临一个如何面对西方风景画的问题。首先，请二位先生谈谈风景画的一些基本问题：起源，或者它最早期的状态。

**易　英**　这是一个很大的题目。其实文艺复兴以前，西方一直就有风景画，在古希腊时期，风景画水平很高。古罗马城市庞贝是古希腊的一个延续，现在留下来的那些画很多虽然独立，但又和建筑联系在一起，所以就有透视，庭院花草、山水都有。而且透视还很有意思，在庞贝有一张这么小的专门透视画，也可以说是风景画或者建筑风景画。我们知道罗马庞贝的壁画有一个时间段以风景画为主，还有一些花花草草。当时庞贝的壁画有个功能就是要保护希腊文化，所以它在希腊的原画上再做镶嵌画，再做马赛克。所以现在确实保留下来的风景画不多，但通过庞贝的壁画还可以看出希腊文化，因为庞贝乃至整个那不勒斯以南都是希腊以南的大希腊范畴。

**许钦松**　在文艺复兴之前的西方艺术中，雕塑传统占据了半壁江山。绘画传统

当然也是存在的，虽然古迹不是特别多，但是从古文献和遗留下来的绘画真迹来看，绘画的传统仍然可以说是兴盛的。古希腊和古罗马的艺术，主要对象和类型是以人物为主，因为希腊神话和理性精神是这两个时代思想的主轴。对神的想象，对人体的痴迷，这些都构成了早期西方艺术的基本形式。在绘画的传统中，人物的描绘占据主要的位置。但是我们可以从古迹看出，早期的风景画，当然还不能称之为正式的风景画，可以称其为景观绘画，以景观为描绘对象的绘画传统是很深远的，甚至比我们国家的山水画起源还要早，古迹还要多，这是我们要搞清楚的重要事实。虽然不是独立的画种，但表现的语言比较丰富多样，主要还是在功用上，它源于建筑的需要。

易　英　装饰主要是在房间里边。现在我们到庞贝去，可以看到些复制的、复原的画，包括一些风景元素的绘画。在那不勒斯考古博物馆也有一些，用蜡画的，很多作为背景。这个背景对后来的古典主义很有影响，因为古典主义在背景中很喜欢画建筑，建筑很多也是古典建筑，是希腊建筑样式的一种。

　　中世纪的时候风景画是比较多的，但是它是具有精神性的，不是写实的。花、草、城堡、树都带有符号性、象征性。这个应该从《圣经》手稿［图5.1］开始，插图就配有很多的风景。我们看《圣经》的开端，亚当和夏娃在伊甸园里。伊甸园里边风景就很好，所以那个时候就要画一些象征性的风景。中世纪的艺术分为南北两支。插图手稿是爱尔兰来的，到英格兰、不列颠；往南，尼德兰、德国；再南下，到了意大利基本上就很少了。而在意大利是壁画，意大利传统的巴西利卡建筑样式有大型的壁画，所以从中世纪，尤其是晚期罗马式和哥特式时期，浮雕、壁画里就开始出现了风景。但是意大利有些不一样，它和《圣经》手稿的插图有很大差异。意大利是一个文明历史很久远

图 5.1 《温彻斯特圣经》。羊皮纸手抄本。
1160 年至 1180 年。摩根图书馆藏

的国家，所以它们的造型、布局都显得比较专业。而北欧那边本来就是蛮族，通过宗教接受南欧的文明，他们的《圣经》手稿的插图就显得更加原始、古朴。

**许钦松**　中世纪的景观绘画也有一些，这个传统应该比较小。手稿，也就是我们说的手抄本，在西方早期风景画的遗存上是一个重要的传统。这个传统主要体现在北欧，它的制作形制和习惯日后对北欧，特别是尼德兰的整个绘画影响十分大。我们都知道，不管在文艺复兴时期还是印象派时期，北欧的画家都有一股子倔劲。他们有一个很显著的特点，就是对细节的痴迷。举个例子来说，像文艺复兴时期的北方传统的代表性人物，凡·艾克（Jan Van Eyck）。他的油画艺术水平很高，也有发明油画材料的美誉。他的油画作品给人最大的感觉就是细致，每一个细节都务求精致。还有德国的丢勒（Albrecht Dürer），我们画画的人都知道丢勒喜欢"抠细节"［图 5.2］，对细节的无限痴迷是他艺术很大的特点。尽管如此，我们不得不说，丢勒其实是北方画家中最有南方

图 5.2　阿尔布雷特·丢勒,《祈求的手》。
1508 年。维也纳阿尔贝提那画廊藏

传统气质的画家。他年轻的时候专程前往意大利去学习南方绘画传统，
对文艺复兴时期的理论比较熟知，对达·芬奇十分敬仰。所以懂画的
人都知道，他的绘画语言很大程度上具有南方传统的气质，而不是像
其他的北方画家那样一味地钻到细节的海洋中去。北方画家的这个特
点还体现在日后的荷兰风景画和静物画中。甚至在荷兰后印象派画家
凡·高那儿，这个特点依然显著。这些北方画家的基本特质、气质都
离不开中世纪手抄本的绘画传统。但这个时期仍然还不能称之为独立
的风景画。

易　英　当时没有独立的风景画。而希腊有，古希腊有独立的建筑风景，中世
纪的时候没有，都是配着放在一起。因为《圣经》的插图离不开风景，
伊甸园、基督受洗等，没有风景就表现不了。《天堂之门》[图 5.3] 等，
中世纪哥特式早期的浮雕里面就是风景，人物很小，都在环境里边。

许钦松　再后来出现了一些《圣经》故事，把人放置在一个风景的空间里去
表达。

图 5.3 洛伦佐·吉尔贝蒂，《天堂之门》。
浮雕。1452 年。佛罗伦萨大教堂藏

易　英　这是典型的意大利风格，人物逐渐缩小，环境逐渐放大。这样风景要
　　　　素就出现了。

许钦松　风景作为一个背景，随着时间推移，慢慢走到前台，把人物从原本比
　　　　较大的位置逐步安置到不重要的地位。

易　英　现在大都会艺术博物馆有一张风景画。这个画家不是特别有名，是 16
　　　　世纪初的尼德兰画家。这张画被认为是最早的比较完整的风景画。它
　　　　是一个三联祭坛画，可以折叠，有基督受洗等图像。人物相对小，风
　　　　景很多。看着就像中国山水画，有悬崖、森林，下面的河流，很完整。
　　　　所以认为这是比较完整的风景画。荷兰风景画的起源就可以从尼德兰
　　　　开始追溯。后来到了 17 世纪，荷兰独立以后，还有一部分就是在弗兰
　　　　德斯，弗兰德斯和荷兰都是尼德兰的继承，但是走上了不同的路。弗
　　　　兰德斯还是王权统治，所以他们的艺术仍然是以宫廷艺术为主，鲁本
　　　　斯（Peter Paul Rubens）最典型［图 5.4］，也画了一些代表风景的画。
　　　　荷兰发展出一种市民艺术，叫资产阶级的艺术。它们是为资产阶级服

图 5.4　彼得·保罗·鲁本斯,《暴风雨下的风景》。木板油画。1625 年。维也纳艺术史博物馆藏

务的，不是为权力、宫廷或者国王服务的。这种资产阶级的艺术就是市场经济了，画家就是一个卖画的，前面开一个画店，后面就是作坊，生产画，艺术真正成了一种资本主义经济生产。那么它的产品就要分很多类型：有肖像画、风景画、景物画，这些都反映了当时资产阶级的艺术形态。比如说静物画，要画得精致，吃什么、用什么、穿什么都表现一定的财富意识。风景画也是这样，描绘土地，以及生存、生活的城市和海洋等等，这都是当时人引以为豪的一些东西。所以风景画就分得很明确，有乡村风景、城市风景、海景。画家也有分工，如果你是个海景画家你就专门画海景，你要是个乡村画家就专门画乡村。而且它限制一个城市只能有几个画家，多了就不行了。画家就是一个职业，也没有什么社会地位，画得好的活儿就多一点，和高层接触就多一些。在一个城市里面，就只有一个木匠、铜匠、泥瓦匠，为了保

证就业，都有限制。所以当时的风景画是一个类型，也确实反映了文艺复兴以后首先在荷兰形成的资本主义。

文艺复兴的时候，在意大利形成了后来的风景画的一些规范。荷兰的风景画还是从《圣经》，从前面说到的大都会艺术博物馆那张尼德兰画发展来的。所以相对而言荷兰的风景画带有很浓厚的手抄本的痕迹，画得工整、精细，有透视。

**许钦松** 风景画在文艺复兴时期的起源，北方传统是最主要的因素。一般我们所说的风景画，正是文艺复兴时期与静物画一同兴起的绘画类型。西方艺术史学者一般认为，地理大发现与文艺复兴北方传统的风景画起源有着很大的关联。这个时候，现代的民族国家慢慢开始形成，对土地的注意力增强。据学者考证，西方风景画的词汇"landscape"就是在那时出现的，这个词的原义是"地区国的面积"。它与地理、行政地域和景观等一系列的现代概念有很大的关系。刚才你也谈到，荷兰风景画几乎是作为一种资产阶级的艺术而出现的。所以也可以这样说，西方风景画的起源其实和西方现代性的起源是互为表里的。风景画起源的技术基础和形制还是与手抄本有着密切的关系，区别于南方绘画传统。

**易　英** 但是意大利就不一样了，意大利强调光线、体积、深远感……你看乔尔乔内（Giorgiore）的《沉睡的维纳斯》[图5.5]，风景一层一层往后推。还有《田园合奏》[图5.6]，几个裸体女人和男人在弹琴，后边的风景画得比整体细致。乔尔乔内是最典型的，他画出来的树在光线的作用下有很强的体积感。这个是荷兰画派没有的。意大利没有形成独立的风景画，在文艺复兴的时候很少很少。但是他们这种风景的观念，就是这个空间透视，如达·芬奇在《蒙娜丽莎》[图5.7、图5.8]里面对风景处理的理念和方式，对后来的风景画影响特别大。整个荷兰画

图 5.5　乔尔乔内，《沉睡的维纳斯》。布面油画。1505 年。德累斯顿美术馆藏

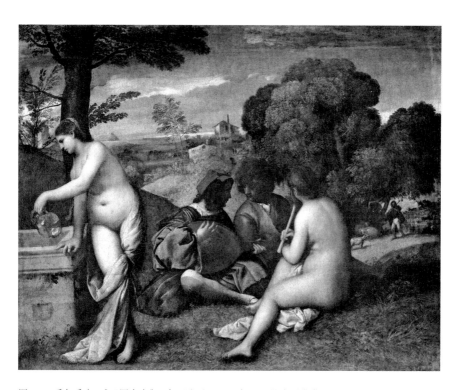

图 5.6　乔尔乔内，《田园合奏》。布面油画。1510 年。巴黎卢浮宫藏

图 5.7　达·芬奇,《蒙娜丽莎》。木板油
画。1506 年。巴黎卢浮宫藏

图 5.8　《蒙娜丽莎》(局部)

派，包括尼德兰画派，都是 17 世纪风景画起源的北方传统。像伦勃朗（Rembrandt）还有鲁本斯的一些风景画 [图 5.9]，他们的构图、造型、光线、体积、透视更多还是受意大利的影响。

**许钦松** 这个时候可能也有一些理性精神的东西进来。所以我们能够感受到，在文艺复兴时期的北方传统中，对材料和绘画技术的革新占据了主要的位置。但是艺术理念和绘画理论的创新还是由南方传统来完成的。像文艺复兴时期的绘画理论基本上都是从佛罗伦萨、意大利起源的。比如说阿尔贝蒂（Leon Battista Alberti）的《论绘画》，对透视法有深入的阐述。还有达·芬奇在他的笔记中对风景画有过比较集中的论述，因此也有一些学者把达·芬奇的风景画笔记看作文艺复兴时期的风景画论。虽然说风景画在南方其实并不受到重视，但这些文艺复兴时期南方传统的绘画理论对整个风景画的起源与发展是有导向作用的。

**易　英** 在荷兰风景画形成、鼎盛时期，法国形成了宫廷风景画，以洛兰（Claude Lorrain）[图 5.10]为代表。他们的那个观念是从意大利过来的。

**许钦松** 法国还是受到了意大利的影响。

图 5.9　伦勃朗，《石桥》。木板油画。1630—1640 年。阿姆斯特丹国家博物馆藏

图 5.10　克劳德·洛兰,《日出》。布面油画。1646—1647 年。纽约大都会艺术博物馆藏

**易　英**　对,他们在 17 世纪的时候以普桑(Nicolas Poussin)[图 5.11]为代表,形成了新古典主义,就是要把意大利的古典主义弄到法国来。法国之前的样式主义传统,是佛罗伦萨的一些样式主义画家带过去的,法国的现代绘画是从意大利的样式主义起步的。所以普桑他们这些意大利精神很浓厚的画家,就不喜欢法国的样式主义,他们要引进真正的意大利风格,即古典主义风格,所以被称为新古典主义。

在普桑的影响下,像洛兰的风景画就是典型的古典主义风景画。严格的对称,宏大的构图,充满神圣感的光线,突出理性、规则、秩序,等等。古典的废墟配在里边,再有一个古典的故事。有些是圣经故事,更多的是古典故事,希腊神话、荷马史诗这些人物,在里面比例很小,但一定要有。这就形成了 17 世纪的两大流派,一个就是以法国为中心的古典主义风景画,其中一种是宫廷的风景画,同时法国的美术学院也在这时候建立了,所以也有学院的风景画。另一个就是荷兰画派,但是在这一时期,伦勃朗、维米尔以后,荷兰风景画迅速衰落了。荷兰画派后来的风景画是被英国照亮的,以康斯特布尔(John Constable)[图 5.12]为代表,但已经隔了很久了。荷兰和英国的经济关系比较密切,但英国的绘画起步很晚,它们在风景画上就受到荷兰

图 5.11　尼古拉斯·普桑,《平静的风景》。布面油画。1650—1651 年。洛杉矶保罗·盖蒂博物馆藏

图 5.12　约翰·康斯特布尔,《从主教领地看索尔斯堡主教堂》。布面油画。1832 年。伦敦维多利亚与艾尔伯特博物馆藏

画派的影响。英国的风景画也是学院派出来的，他们是吸收了荷兰的风格，但是在规则上还是学院派的、古典主义的为多。

**许钦松** 从图像上说，在西方风景画起源的过程中，有一个重要的传统，就是取景框形式。我们常常在西方艺术史上的名作，不论是文艺复兴时期的绘画，还是巴洛克和印象派，甚至是现代主义绘画中看到，窗外的风景时常是被描绘的对象。所以，早期风景画的起源在取景框这个特殊的形式中得到了很充分的展示。

**易 英** 应该有这种因素在里边，因为有些画的视角，就是从画家的窗口往外看的。达·芬奇画的《蒙娜丽莎》就是一个例子，假定蒙娜丽莎在一个半山腰的阳台上，那么画中远处的风景就是窗口。因为透视概念，就是假定在人和对象中间隔着一块玻璃，人的视线不动，身体不动，把对象的轮廓在玻璃上画出来，就是一个完整的、准确的透视。这个玻璃的概念就来自窗户，从窗口往外看，包括他们取景的方式都源自这种概念。但是风景画的出现，和我们的山水画还有一个很大的差别——社会性格，它们孕育在文艺复兴时期，但是主要发展在文艺复兴以后，这一时期开始进入了早期资本主义，所以它的社会形态很不一样。欧洲真正的专制王朝只有法国，其他的那些社会逐渐往半资本主义发展。

**许钦松** 从时间概念上来分析，中国和欧洲两个轴心文明出现正式的景观绘画的时间是有很大差异的。虽然欧洲的景观绘画传统很深厚，早在古希腊、古罗马时代景观绘画的古迹就已经很多了，这是中国绘画史的景观绘画史迹遗存量不可以比拟的。但是，景观绘画的正式形成，从理论上价值的设定和艺术实践的展开上来说，我们中国山水画起源于魏晋南北朝，比欧洲要早近千年。

**易 英** 我们一直延续到 20 世纪，而且盛期一直延续到明清，尤其是清代的时

候都还很兴盛，所以它纵贯时间长。我觉得双方的社会性质差距太大，中国还是一个皇权社会，典型的封建社会，一帮知识分子在做这些事。他们的那种文化、那种知识、那种气质，普通老百姓都理解不了，它在一个很小的范围内交流、传递，看画的方式也是通过手卷。

许钦松　中国的艺术，在历史上主要还是少数人所拥有的，一般来说就是士大夫阶层。唐代那种寺庙的壁画，敦煌的壁画是有很多公众、群众参加的，但是整体上说，艺术的创造和欣赏，以及评判的标准和机制还操持在士大夫这个阶层手中。

易　英　士大夫阶层对真正反映中国的审美意识的，比如说中国的雕塑、建筑、壁画，是看不起的。

许钦松　我们的山水画、壁画，也有从人物周围的背景慢慢走到前台的过程，在这一点上与西方有共同之处。

易　英　以前研究风景画、山水画的时候都喜欢说一个概念，就是人的本质的对象化，意思是人作用于自然以后，在自然中看到了人的本质，这是黑格尔、马克思的观点。后来这个观点被运用于风景画的起源研究，就是人为什么那么欣赏风景呢？风景是人的对象，而且是人的劳动作用的对象，把人的本质显现出来了。

许钦松　也等于以人和自然的关系来暗喻一些思想。

易　英　是的，这两点应该是一样的。风景画的独立，不管在西方还是在中国，这个性质都是相同的。

许钦松　而且这里又开始有劳动的成分在里面了。

易　英　对。

赵　超　二位先生把文艺复兴时期的风景画起源、南北方传统谈得很细致了，接下来我们也可以谈一谈山水画的起源，我们都知道在宗炳的《画山水序》中，理论先形成了，但这时的绘画还很不成熟。另外它不是一

个视觉第一性的东西，不是一个取景框，不是再现。画山水和观山水是一个修身的行为，比如说卧游、神游这些观念，与风景画有比较大的区别。请二位先生谈一谈。

**许钦松** 南北朝宗炳《画山水序》这个文章是被设计出来的，理论的先导性比较突出。山水画一开始就是这些文人士大夫所创造的，它不像人物画那样是先有工匠们长时间的技术积累，然后再有士大夫介入。在这一点上跟西方有很大不同。

**易 英** 西方静物画和中国花鸟画是一个相对应的概念，西方没有花鸟的概念。1980 年代有教授在新疆考察，在阿斯塔那墓葬的壁画［图 5.13］里面看到了鸭子、芦苇，这位先生回来以后就写了一篇文章，说中国最早是在唐代的时候有了花鸟画。它是从民间发展起来的，那些小墓道里边的画肯定都是本地的画匠们创作出来的，但是中国山水画的独立其实在魏晋南北朝时期。关于这个有很多种说法。恰好书法也是在这个时候开始独立的，这两者也没什么关系。现在研究权力关系的时候喜欢说书法是一种权力，只有识字的人，而且只有官僚阶层、文人世家等才有从事书法艺术的可能，字写得最好的成了书法家。在这个时候这些人开始画画，山水画开始形成。所以研究中国民间壁画的一些专家喜欢强调中国画的业余性，就是中国山水画都是业余画家画的，中国的专业画家是没有地位的，处于中间的是院体画家，院体画家远不如这些山水画家。民间就更别说了，不管他们水平多高，不管他们的作品有多震撼，总是不入流的。所以中国的山水画在魏晋南北朝的兴盛和当时的社会密切相关。比如我们刚才说到的与书法的关系，画山水要是没有书法的笔法基础是很难画得好的。而且作为文人，从书法转向山水画，好像是一步之遥，有很多相似的地方。还有中国的诗词，那种形象感太强了，每首诗词都有一个意境。

图 5.13 《六扇花鸟屏风》。墓室壁画。唐代。吐鲁番阿斯塔那唐墓

**许钦松** 西方风景画的观看方式与我们的中国山水画的观看方式有很大的不同。比如说我们刚才讲到的取景框的概念，它的本质是对一个特定时空在特定角度的呈现。它的视点固定在一个点上，体现了西方绘画基本法则中的透视焦点。其实在中国山水画的起源时期，也有类似的办法。宗炳那个时候的山水画刚由他草创，没有工匠传统的技术积累。他说应该拿一张透明的素绢，站在高山上或高处来远远地映着远处的山峦，这样就可以模仿出壮阔的山水之景。其实宗炳的这个没有办法的办法还真有一点像西方的取景框。不过宗炳的办法对于中国古人来说太直接了，不够玄妙，不够艺术，所以后面的山水画表达方式和绘画语言没有朝这个简易的方向发展。这种办法只能在古代山水画的远景描绘中呈现出来了。宗炳本人其实也可能不会这么机械地来表达山水，因为他观山水画是为了"畅神"，其实这与禅定静坐有关系。他需要以山水画来观想、卧游。那么这样一个取景框式的山水画，一望就止的有限的视觉图景势必不会让他卧游得很尽兴。所以，这种表达山水画的方式在后世并未彰显。从一开始，中国人观看自然的方式就不是固定在一个点上的，在游走的过程中来神游，更符合中国原本的哲学观念。

中国古代山水画背后的思想基础来源于天人合一的思想。山水画家是在遨游、游动的过程当中来观察山水的景象，然后经过默记、整合，以这种方式来表达，它与风景画有根本的不同。

**易 英** 对呀！中国文人画画的同时有很多东西兼于一身，有政治、文学、诗歌、书法等等。他是神游山水，不是写生。当然，特定的生活环境会对他有影响，生活的地方不同，风景自然不同。所以中国的文人画形成以后，就有很高的评价。而且它和中国的官僚体制、文化体制是一致的。西方的风景画，尼德兰的也好，意大利的也好，都是从一帮商人、银行家等里面产生的。它们没有大的风景，而且他们从罗马解体以后就没有像中国这种严格的世袭制度，大部分都是贵族议会的遴选方式，所以他们也没有"家天下"这样的概念。

**许钦松** 主要是贵族。

**易 英** 所以他们的那些领主也好，城邦的领袖也好，下面的家族也好，文化程度并不高。

**许钦松** 我们动不动就是皇家趣味什么的。西方人确实是商人的那种风格。

**易 英** 你画得好我就跟你订货，这就是他们的风格。文艺复兴以后，就带有资本主义的特点。中国一直维持皇权统治，我们的知识分子是在这样一个环境下：一方面"家天下"体现出文化权力的垄断，另一方面又反映了一种极高的精英意识，别人很难理解他们自己在玩的东西。

**赵 超** 二位先生讲得很好！刚才我们讲了风景画的起源和山水画起源的历史和问题，接下来我们谈谈印象派。风景画和山水画最重要的一个区别是在自己体系中的地位。中西绘画都有一个比较重要的门类，中国绘画始终是以山水画为核心的，而风景画在西方绘画传统中一开始就是一个附属品。西方风景画在印象派以后显得不是特别重要，但中国的山水传统其实一直延续到现在，影响深远。虽然印象派的风景画与文

艺复兴的风景画都以风景为主要创作对象，但二者之间有巨大的差异。请二位先生谈一谈。

**易　英**　为什么会出现印象派？以前我们讲它是一种视觉革命，反学院派，在美术史上是非常重要的一个阶段。但是如果从历史的角度来看，印象派与学院派是一个交替重叠的过程。为什么呢？因为法国大革命以后市民阶层开始形成，这和荷兰画派的情况很相似。法国原有的强大的王权在大革命的时候被推翻了。随后又有1818年路易十八的复辟王朝，又想恢复原来的旧贵族、旧制度，包括美术学院的制度。所以它在法国大革命的时候没有受到很大的冲击。但是这时社会发生了变化，波及美术学院，学院主义创作的这些画由谁来订购，这产生了很大问题。谁来为大型公共工程壁画、装饰买单？美术学院的艺术是为旧制度服务的啊！但是市民阶层开始出现了，这个所谓的中产阶级起初都是小资产阶级，做鞋、做衣服的小作坊。他们没有很多教养，对艺术的要求就与荷兰那些资产阶级一样，小画。那些古典绘画有点像中国的山水画，是很尖端，很高深的。而且像安格尔（Jean-Auguste Dominigue Ingres）［图5.14］等人知识很丰富，修养很全面，技术很高超，他们的作品和人民是严重脱节的。

　　市民阶层形成后，他们需要自己的艺术，最典型的就反映在巴比松画派［图5.15］上。巴比松生产的都是小画，我们原来认为他们到乡下去画画是为了逃避都市，其实不是，他们是在乡下寻找题材，再到城里去卖。

**许钦松**　印象派这个西方艺术史上的重要流派开启了西方现代艺术的大门。印象派兴起的时候是西方科学与技术大发展的时期。我们所熟知的摄影术和光谱正是这个时候出现的。美术史家甚至印象派画家中都流传着一个不成文的说法：能准确地把握对象的形体和明暗的摄影术，使印

图 5.14　让－奥古斯特·多米尼克·安格尔，《勃罗日里公爵夫人像》。布画油画。1853 年。纽约大都会艺术博物馆藏

图 5.15　让－巴蒂斯特·卡米耶·柯罗，《罗马，平乔山》。布面油画。1840—1850 年。芝加哥艺术博物馆藏

象派画家得以超越常规。印象派画家们看到摄影术已经能够拍摄出安格尔那种造型严谨、明暗过渡柔和的肖像、人体作品了。事实上，早期的摄影作品都是按绘画的形式来进行的。所以印象派画家另辟蹊径，走了与摄影术相左的艺术道路。当时的光学大发展对印象派画家有很大的启发作用。印象派画家的绘画语言正是对摄影术能够解决的绘画语言的反动。当时的摄影术是黑白的，还没有彩色。于是印象派取法当时摄影术无法解决的色彩因素，在造型上放弃了准确的边缘线与明暗过渡这些传统素描和油画所长的地方，而把西方绘画中没有发现、没有深入研究的色彩领域开发出来，并进行了突破性的探究。这当然是受到当时的光学研究的影响。

　　年轻的修拉（Georges Seurat）［图5.16］就是这样一位比较机械地展示色彩原理的印象派大师。他的艺术风格被称为点彩派，属于很冷静地观察和表达的艺术类型。在印象派大师中，莫奈（Claude Monet）［图5.17、图5.18］是一个"致中和"的杰出者，他的艺术在理性和情感上达到了一个伟大的平衡。后来塞尚（Paul Cézanne）［图5.19］反对莫奈的理性、客观性，但是又感叹他的观察力。塞尚说莫奈只有一双眼睛，但是那是多么美妙的一双眼睛啊，正说明莫奈的艺术成就在客观的理性精神上是有很大突破的。另外他的笔法和情感也得到了很好的表达，所以他比修拉更有大师的气质。印象派画家各有千秋，类型都不一样。像西斯莱（Alfred Sisley）［图5.20］就是一个很有诗意的印象派主义者；雷诺阿（Pierre-Auguste Renoir）［图5.21］的特点是对生活充满热情，色彩洋溢着生活的热情。这些印象派大师的艺术成就当然与西方人的理性精神有着莫大的联系，也与当时科学技术的发展有明显的互动。可以说，当时的科学对印象派画家的影响之大是我们还没有深入理解的。

图 5.16　乔治·修拉,《大碗岛星期天的下午》。布面油画。1884—1886 年。芝加哥艺术博物馆藏

图 5.17　克劳德·莫奈,《麦草垛（夏末）》。布面油画。1891 年。芝加哥艺术博物馆藏

图 5.18　克劳德·莫奈,《枫丹白露博德默橡树》。布面油画。1865 年。纽约大都会艺术博物馆藏

图 5.19 保罗·塞尚,《从埃斯塔克看马赛湾》。布面油画。1885 年。大都会艺术博物馆藏

图 5.20 阿尔弗莱德·西斯莱,《草地》。布面油画。1875 年。华盛顿美国国家艺术馆藏

图 5.21 皮埃尔－奥古斯特·雷诺阿,《巴黎新桥》。布面油画。华盛顿美国国家艺术馆藏

**易　英**　在 19 世纪中期有很多新的学科产生，比如考古学、人类学、心理学等。科学方面的物理、化学、光学等也很重要，比如颜料的生产，在库尔贝（Gustave Courbet）的时候就有这种管状颜料，这种管状颜料成就了画箱。库尔贝有一张画，叫《你好，库尔贝先生》，画中人背着一个画箱。那就是出去画写生了［图 5.22］。

**许钦松**　颜料的生产。

**易　英**　巴比松画派并不是在野外作画的，因为他们没有那种条件，原来的颜料是放在猪膀胱里边的，取出来臭烘烘的。

**许钦松**　品种也没有那么多。

**易　英**　而且亚麻仁油由热榨改为冷榨之后产量会提高，就可以批量生产颜料。印象派画家的作品很小，颜料很便宜，有画框，就可以在野外写生了。所以他们既是巴比松画派的继承人，又是很有力的推广人。

　　印象派画家很多都是巴黎美术学院出来的，但是都是夜校，业余在巴黎美术学院学。他们并不反学院派，但也没机会画安格尔、德拉

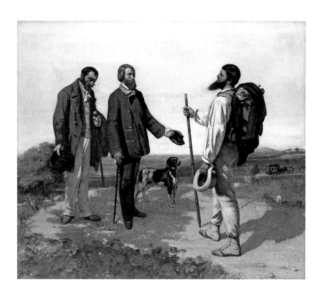

图 5.22　居斯塔夫·库尔贝，《你好，库尔贝先生》。布面油画。1854 年。蒙彼利埃法布尔博物馆藏

克罗瓦那种大型的装饰画。所以他们要卖画，像莫奈一个星期要画几十张画，老板定期来收购，价格很便宜，薄利多销。画了七年以后他赚了一笔钱，才在维吉尔买了花园，在那里过上了真正的中产阶级生活。印象派画家很少谈论很激进的反学院派的思想，而且在真正激进的巴黎公社来了以后他们都跑了。就马奈（Édouard Manet）[图5.23]挂了一个名，挂了一个头像。他们没有革命精神，也不反学院派，只是学院派的活儿他们接不到，也不会去干那些事。他们就是卖自己的小画，卖给当时正在形成的资产阶级。

19世纪，法兰西第二帝国时期，就是1852年到1870年这个时期，是法国经济发展最快的时期。豪斯曼计划在巴黎进行大规模的改造，使得城市中产阶级兴起。房价增长，百货公司、写字楼大量建立，当时法国也改变了政策，允许购买土地，在乡下盖房子。这些画家就从城市搬到乡下去了。所以严格地说，印象派的风景画描绘的并不是乡土、野外，而是在中产阶级社区画的庭院、花园。莫奈自己买了几亩

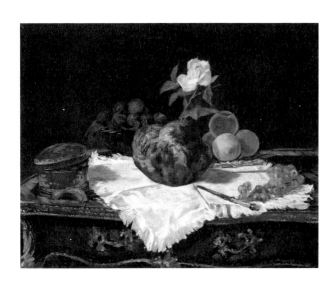

图5.23　爱德华·马奈，《奶油蛋卷》。布面油画。1870年。纽约大都会艺术博物馆藏

地，把它伪造成那个样子。他画的田野、罂粟花、白杨树，都是伪造出来的。所以他们对自然没有巴比松那种感觉，他们描绘的对象更多是中产阶级社区，就像现在美国的长岛。美国的印象派也是这样，他们画的长岛风光，实际上画的是他们居住的一个社区。这是印象派一个很大的特点。

赵　超　刚才我们讲了印象派的社会背景，一些深层原因。就印象派艺术作品本身来讲，它跟文艺复兴相比差别很大。文艺复兴从固有色入手来画风景，印象派更在乎那种光源色。请二位先生谈一谈。

易　英　它肯定是一种革命，但这个革命与整个社会发展是同步的。没有印象派，学院派也要消失。为什么呢？它不像中国，我们有国家鼓励、政府支持，还有一套完整的制度，美展、画院、美术学院，所以可以维持很多东西。西方不同，法兰西第二帝国崩溃以后，大型的公共建筑、国家建筑，大型的壁画，大型的城市广场，那种英雄雕塑都没了，谁掏钱？要议会投票才能干一个大工程。学院主要是为这些培养人才的。这些工程没了，这些画家、雕塑家没活儿了，学院的意义就不大了，学院的作用就变成培养艺术家自己生存、自我表现了。刘海粟、徐悲鸿他们到法国接触的都是这种美术学院。所以徐悲鸿很有古典主义理想，但是他们并没有学到古典主义的东西，因为那个时候法国已经没有了。刘海粟他们比较走运，干脆学野兽派算了。［图 5.24］

许钦松　中国山水画的整个发展没有经历西方风景画那样的大变革。我们能够很明确地区别中国山水画和西方风景画起源和变革的社会基础。一开始我们谈到，西方风景画的正式起源已经是文艺复兴时期了。风景画的起源与西方现代性的起源、资本主义的兴起互为表里。同时我们很明晰地看到，西方风景画的起源和价值的设定与西方人的理性精神是分不开的。所以从某种程度上说，西方风景画的起源本身就是一种革

图 5.24 刘海粟，《裸女》。布面油画。1929 年。刘海粟美术馆藏

命。风景画在印象派时期的大发展更体现出了这个特点，它不仅扭转了西方风景画史的发展道路，甚至改变了西方绘画史的发展方向。从官方、艺评家、民众对印象派的批评和嘲讽我们就能够看出来，这种发展特点在西方艺术史上是很不一样的，没有先例的。在文艺复兴时期，艺术家是很有地位的，他们的艺术创作不仅受到各方关注，而且受到各界的期待与赞许。但是在印象派兴起的时候，社会对这些艺术家和艺术形式是不宽容和不信任的，自然态度就比较糟糕了。因为社会与民众并不了解他们的思想，不接受他们的艺术。这种社会对艺术家发明新艺术的糟糕的态度说明剧变就要开始，现代绘画的大门被打开了。中国山水画虽然也产生在动荡的时代，但是没有丝毫的现代性因素，也没有巨大的革命。我们山水画的发展还是非常缓慢的，是逐步的，不是一个剧烈的变化。

易　英　潘公凯院长有一个观点，认为中国如果没有受到西方的影响，照样会走向现代绘画，可能时间长一点，一百年、三百年、五百年。这种假设当然是可以的，问题是中国要和世界接轨，和世界经济接触，它就会发生变化。

许钦松　西方风景画的发展源自理性精神，特别是科技的进步，各种学派思想使艺术发展变化得很快。中国的山水画与理性有很大的距离，很难看出科技对它的影响。

易　英　这就是前面说到的社会限制问题。中国几千年的封建社会保持了一个比较稳定的状况，但是也形成了一种封闭性。所以我说现代以来政府的扶持对国画很重要，再加上我们自身保守的心态，绘画发展得以稳定。当然有外来影响，我觉得最大的外来影响是苏联。

许钦松　在国画里对人物画的影响是最大的，是造型。

易　英　现在有些写生山水也有这个味道了，和我们传统山水不一样了。

赵　超　中国的山水画与西方的风景画，两个传统是分离的，各自发展。到近代以后开始略有结合，比如说刘海粟和颜文樑［图5.25］，他们两位是最早对风景画有感觉的，特别是刘海粟先生［图5.26］。中国人接触西方风景画有感觉的好像很少。

许钦松　特别是能把风景画画得好的少。

易　英　这取决于个人的才能。因为中国在海外留学的这一代人没赶上学院主义，所以他们学不到学院风和现实主义，去了就是现代主义的。那都是超现实，已经属于象征主义了。

许钦松　那林风眠他学的是哪一个？

易　英　他在日本。中国也好，日本也好，学习西方的东西，从现代主义入手反而能带入东方的东西。因为国内很多东西是高度规范化的，不管什么人，进了古典主义系统，都得把个性和身份去掉。但现代主义不一

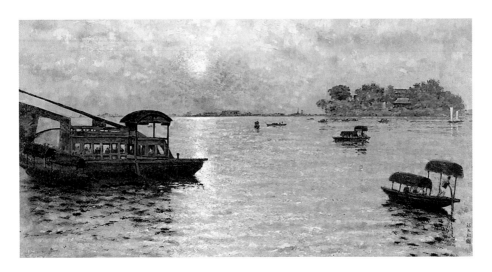

图 5.25　颜文樑，《南湖》。油画。1964 年。中国美术馆藏

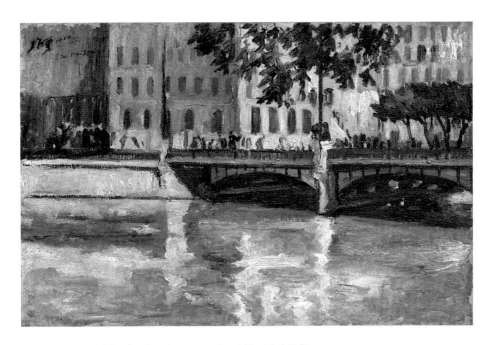

图 5.26　刘海粟，《湖光》。布面油画。1929 年。刘海粟美术馆藏

样，它特别强调你的身份、你的个性、你的传统。

**许钦松** 这样对接更符合我们的发展。

**易　英** 对呀！它从原始艺术里面，从东方艺术里面就吸收了很多东西。所以你看刘海粟、林风眠在这个系统里面很自如。到了日本，他们想学写实的那些东西反而很难学，学出来也是中国味，学不像。只要你画画，只要你摆脱了规矩，只要不让你按规矩画的时候，很多东西就会显现出来，当然和个人才能有关系。

**赵　超** 山水画与光其实没有很大的关系。从颜色上说，它也比较固定，使用的是固有色。它的光色运用并不像建立在理性传统上的西方风景画那么复杂。许先生的山水画吸收了一些西方风景画的光色元素，请许先生讲讲您山水画中光和色的问题。

**许钦松** 我觉得我受教育的过程非常曲折和丰富，跟很多画家不一样。我从小在潮汕地区长大，童年、少年到青年时期都广泛地接触着我们潮汕地区的民间艺术。这里要提一下，我们那儿有很强的民间艺术气息。澄海是咱们中国的木刻之乡，有一批老的版画家在那儿。所以我从十六七岁就开始学习版画。接受民间版画艺术影响的同时，也有相当长的时间学习国画。潮汕地区有很多当年上海美专的毕业生，因为战争的爆发，有的逃到江苏，有的逃到潮汕，开始在那边教书。这对潮汕地区国画的影响很深，我也从这些启蒙老师那里学了不少的国画。更为重要的是通过临摹《芥子园画谱》，进入到中国山水画的学习当中，那是早年了。后来有了版画的专业训练，进到广州美院学习版画专业。等于说在这么长的时期中，我的国画山水和版画这两者都在持续性地进行。1990 年代中期，我就完完全全脱离版画的创作，进入到中国山水画创作。我的山水画创作中有很强的西洋画训练的影响，因为也画过水彩、油画、水粉画、连环画、宣传画，做过雕塑什么的。

在后来的山水画创作中，就自然而然地把西方风景中的光、色之类的东西带入了。比如说，我的山水画中的光的表现，这种微妙的变化不是西方那种某一处光源的照耀，而是无所不在。

**易　英**　天光。

**许钦松**　对，天光的照耀。故意以这样的光来处理画面，希望在哪边山头照亮一下，就在哪个地方照亮一下。它有一种非同寻常的、变化无穷的东西在里面。这种处理的办法其实是将结合了光色的西洋画的色彩训练带入山水画创作。

**易　英**　我觉得有两类光，一个是时间表现，光照射在物体上形成的体积感，像李可染的一些画，整体来看，他是依靠大的墨色关系来作画，但是感觉上他那个光的作用在画面上和你原来的山水有些类似，但是你比他的构图要复杂一点。

**许钦松**　背光的树啊！

**易　英**　对，你是因为受到版画的影响，若是一个真正完全从《芥子园画谱》、古典山水临摹出来的人，就没有这个整体的大墨块的对比。还是可以看得出来原来的东西，那不仅是用笔、用墨，而且是一种结构关系。这个结构关系西画是最强的。我们的山水画当然也有结构，另外一种不同于西方的结构。

**许钦松**　各种皴法也是结构的表现。

**易　英**　对，它是另外一种。有些甚至很难看出结构来，画得密密麻麻的。但是西画不一样。中国画可以留白啊、通透啊。西画不是这样的，是依靠自然的，打开一扇窗户，留下一片天空，前面一片草地，通过自然的效果来解决空间疏密的关系。从这里演变成了一种黑白之间的大的整体的风景。这个应该说是西方的影响，后来就逐步衍生出各种你个人的特点，应该说是传统的东西更多一些。而版画的因素逐步在减弱，

笔的层次、墨的层次增加了。笔和笔之间的结构关系，代替了大的那种黑白的版画的东西。

岭南画派有画光的传统。南方植被不一样，像太行山那个风景光秃秃的，南方的山植被比较密，所以光的效果是自然的，会吸引你。如果不关注这个，就完全画成北方的山水了。我们中国的画家有一个特点，1949年以后都是写生出来的，我不知道广东有没有。我们直到现在还是这样，国画系表面上是天天临摹，取消课堂的教学，但还是要到乡下写生啊，写生当然就要受自然规律的影响。印象派不是这么出来的，天天在教室里不会产生印象派。所以南方的这种植被对岭南画派很有影响，自觉不自觉地对光的运用形成了特点。小时候在湖南搞美术创作的时候，我看到岭南画派的作品，觉得它的背光画得很好，关山月画的那些东西，北方没有。到北京的时候，我们一起去学校写生，风景也不画颜色的，灰秃秃的，大笔抹来抹去。

**许钦松** 这与整个地理环境有比较大的关系。

**易　英** 但是古人就不这样用光。画肖像就多一些着墨点，画雨雾多以浓密的植被做光的背景，当然就没有机会表现光了。看许先生的画就有变化，为什么呢？光必定要有体积感，如果用光没有体积的概念，画出来很难看的。光和体积实际上是密切联系的。我们当年的老师很多都是广美毕业的，下乡的时候就画油画。他们会教你一套程式，说你别盯着颜色和树叶，首先要把一棵树看成一个球，光线照过来就有明暗交界线，背光里面要反映比光、比色、天光等。按这套程式去画风景，画一个月回来，就画得很好。因为大山、大水，明的光线照过来，有小的局部，也有整体的光的铺盖，还需要有一种西画的训练，要有这种意识。

**许钦松** 我就把它藏起来了。

**易　英**　对，完全被掩盖起来了。但是一个没有这种西画训练的人是做不到的。就算想表现光，表现出来的也像中国人物画一样。没有解剖训练，看着总是有点别扭，恨不得帮他们再画得准确一点。

　　我只说技术上，当然风景画还有更多的意义，环境、生态、人的封闭，我们的这种心灵和精神的出走，那就是另外一回事。

描绘自然，中国人通过山水画，而西方通过风景画。西方绘画对自然的体察和表达的细致程度是很惊人的，是一种具象的东西，让人有身临其境的感觉，很有点照相术的味道；而中国山水画表现的是意象，心造自然，画由心生。

"中学为体，西学为用。"我有深刻的体会。

我认为，融合是时代的主流和趋势。

——许钦松

第六讲

# 不同于"风格"的"性情"

对谈嘉宾：邵大箴、许钦松
主 持 人：赵　超

**赵　超** 两位先生好，今天我们共聚中国美术馆，谈一谈中国画的"性情"问题。邵先生是美术史家，许先生是山水画家，我们的重心依然侧重于山水画。而西方学者对画家或者绘画作品的分析和研究往往采用"风格"这个视角。在西方艺术史研究中，"风格史"是一个主要的流派，著名的有温克尔曼、沃尔夫林（Heinrich Wolfflin）这些大家。我们今天就从中西这个相近的艺术史命题出发，谈一谈中国的"性情"和西方的"风格"。

**邵大箴** 西方绘画和中国画有很多共同之处，但也有很多差异。绘画都表现人的思想、感情，表现时代的风貌，表现个性。以绘画来研究点、线、面，以色彩来表现这些内容，这是共同的，只不过媒介不一样。但是，不同的绘画既是一种思想感情的表现，又是一种物质形态，说得具体一些，就是笔墨也好，油彩也好，表现客观物象和人的主观感情的方法不一样，就逐渐形成了不同的体系，也就是西方的欧洲和东方两大艺术体系。欧洲的体系很多，法国的艺术、意大利的艺术、西班牙的艺术、英国的艺术等等；而东方的艺术也有很多支流，但其中主要的有代表性的一脉就是中国艺术，中华民族的艺术。

西方艺术体系的基本特点是注重反映客观世界，在客观世界的反映中表现主观感情。为什么西方的艺术史和艺术理论特别讲究"风格"呢？它注重画面，注重绘画形式的外部语言。中国为什么讲"性情"呢？它强调主观，强调艺术家。画中有"性情"，这个"性情"来自何处？来自艺术家。艺术家的"性情"是主观的，但这个主观性也来自东方文化传统。西方艺术的形也好，思想也好，感情也好，也有"意"，虽然也有主观的成分，但是客观占的比重更大。中国的情况也类似，也有来自客观的成分，但是主观的东西更多。这个差异形成的体系就是西方重写实，而中国乃至东方重写意。写意有两个层面的含义，一个"意"，是来自客观物象的主观的"意"，它与客观物象有密切的联系；另外一个是中国的"意"，更强调画家个人的体验、感受、心境，与西方的"意"相比，不同之处是更强调主观性，更有哲学意味和文化内涵。所以西方讲"风格"，往往是从画面、绘画的语言来谈；而中国讲"性情"，既从客观画面上的"性情"上说，也从画家的品格、品性上说。画有品性、品格，可以转移、追溯到画家个人的"性"和"情"，中国画和西方画的主要区别就是这个。这也是我们当前思考中国和西方艺术的异同的切入点之一，让我们思考为什么西方艺术发展到今天是这样的面貌，而中国的艺术保持了某种传统。

**许钦松** 以中国为核心的东方艺术更注重画家自身的"性情"，其本质是整个精神层面的修为，还包括实现了超越的个人特质。这二者的结合是中国艺术的最终的评判标准，而西方艺术更专注于对象的表达。正如邵先生所说的，这是两个不同的出发点，形成了西方艺术重写实、东方艺术重写意的特点。另外，"性"这个观念在魏晋时期或者更早就已经用来论述人的品性、道德了。比如，我们的孟夫子就常说"性善论"，强调人的本性区别于一般动物的利己、适者生存等，是道德的，是善的，

这是儒家哲学的一个根本命题。这个"情"呢，我们现在觉得它是合理的，说"合情合理"，是吧？但是在魏晋时期之前，"情"并不是那么的正面。那时的"情"属于人的一种欲望。到后来，尤其是魏晋的时候，"性""情"这两个概念结合，就直指艺术家本身的品格修养和情感表达了。同时，它还结合了中国早期学说中把"性"看作人或者事物的特别属性的观点。这方面的代表是老庄精神。我觉得这个"性情"在我们中国画，特别是中国山水画的表达中，被摆在了一个非常重要的位置。从这一点上来讲，它就使中国艺术和西方的艺术产生了一个很大的不同：我们中国艺术、中国绘画精神从发源的时候就伴随着"性情"的思想，伴随着人与绘画的紧密的关系，这一点早期西方艺术是不大重视的。这个对比很明显，也恰恰是我们中国艺术家应该关注并且提升的一个重大问题。

**邵大箴** 对！实际上，"性情说"对西方的现代艺术和当代艺术都是有启发作用的。为什么现在中国绘画和中国画论在西方受到那么多关注？跟这个有关系，他们也开始注意到中国艺术是这样的了。这次我们开世界艺术史大会，来了上千人，有很多专家。在开幕式上，有一个专家就谈到"气"，中国的"气"，中国艺术和所谓中国文人传统里面的"气"，中国绘画乃至中国艺术里面表现的"气"。这个"气"实际上就是跟"性情"有关的，这种"气"，不仅是"气氛"，更是"气场""气流"等特质。

**许钦松** 也是"气质"。

**邵大箴** 对，气质，这对于整个世界艺术都是有启发作用的。

**许钦松** 1949 年之后，我国引入西方造型艺术的模式，推动了中国画的发展，这个功劳是很大的。但是在一定的程度上，我们老祖宗的很多艺术的精髓就被弃而不用了，甚至被艺术家们慢慢地遗忘，也就慢慢失去了

以往的那种精神的力量。所以要不要继承与发扬我们古典艺术中的这些精髓，是一个很值得探讨的问题。就拿我来说，我作为一个当代的山水画家，画山水画了这么多年，山水画里面的很多精神和意义经常会伴随着我的创作和思考，有时候也会令我产生困扰。其实中国画的古典精神很多都是很有深度的，值得去探索。如果深入地在山水画的世界里面遨游和体认，就会触及那种精神的深度。比如"性情说"，我们画家的精神和情感如何与画作联系在一起，如何锤炼画家的精神，如何在画中表达情感，如何自然地在画中表现画家的个性和特点？我想我们现在应该加强这些方面的研究。普遍地说来，作为一个画家，一个当代画家，如何提高我们自身的修养，也是摆在我们面前的重要论题。

邵大箴　这个"性情说"，实际上就和刚才你说的有关系，一是艺术家对客观世界的比较深刻的认识、理解以及体验、体会；第二就是艺术家自身的修为、修养，自身的知识、文化、涵养、生活经历和对艺术的体悟，对艺术规律、艺术原理、艺术本真的体悟，这种修为是非常重要的。为什么说中国画现在在一个坎儿上呢？中国画的突破遇到了很大的问题，就是艺术家的修为、修养方面普遍不足。不少艺术家只注重技艺、技术。"技"和"艺"并称"技艺"，"技"就是手工，技术层面的东西，也就是艺术的手法、方法、技法，是非常重要的。但是，假如长期地做一件事情，就应该悟到其中的"道"，"技"里面应该有"道"。这个"道"不是虚的，不是形而上的，是在技艺里面显示出来的。

　　徐冰创作了《天书》[图6.1]，他跟我讲，《天书》受到了两方面的影响，一方面是一个风水先生，另一方面是沃霍尔（Andy Warhol）的波普（Pop）艺术［图6.2］。风水先生的影响是什么？他说，看到一个风水先生把纸放入水里，还没全湿，就拿到沙滩上晾干，干了以

后再放到水里去，天天做这件事情。沃霍尔的波普艺术也是重复。他从这里面悟出一点，就是不断地做，重复做一件事情，从这里面追求一种精神。于是徐冰刻了很多字，都是笔画不对的字，木刻，一个字刻半个小时，刻了几百上千个，构成了《天书》。所以从技到艺，从手工中是能够悟得"道"的。长期画画，你就会悟到，其间要研究笔墨，用笔、用墨，这里面本身就有"道"。当然，光从技艺里面悟"道"还不行，还得从外部来补充，就是生活的经历、艺术方面的修养、对艺术的研究，这样就更丰富了，你就可以自如驾驭画面，放开手脚创作。

图 6.1　徐冰，《天书》（局部）。1987—1991 年。照片由 Jonathan Dresner 拍摄

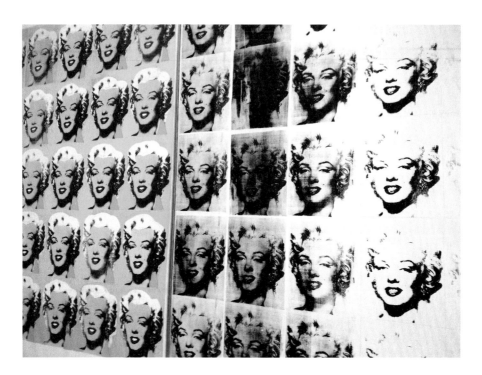

图 6.2　安迪·沃霍尔，《玛丽莲·梦露》。丝网印刷。1967 年。图片来自 Pixabay

所以我觉得当前中国画的问题，就像许先生说的，是修为、修养的问题。什么时候艺术家的修养全面提高了，画中的"性情"才会表达出来。画家自己本身的"性情"不丰富，感性的和理性的东西不丰富、不充裕，画面就会很枯燥、单薄，没有深度，没有感情。深度就是理性的东西，而感情是一种感染力，是强烈的东西。这些东西都没有，画家的"性情"要表现在艺术里面就是很难的。所以我们看到很多画都差不多，你也这样画，我也这样画，他也这样画，都是这样画。好像画得都一样，技巧还不错，但都没有"性情"。而像李可染先生的画，就是有"性情"的画（见［图 3.26］）。李可染先生对事物的研究精益求精，对艺术的思考很扎实，用笔是那么沉着、灵动又有韵味。

图 6.3　吴冠中，《春雪》。纸本水墨设色。1983 年。中国美术馆藏

　　另一个例子是吴冠中先生，他的"性情"就完全和李可染先生不一样
[图 6.3]。虽然他们"性情"不一样，但是都是有个性的，而且个性中
又有普遍性，所以大家都很崇拜、尊敬他们。我们下面还会谈到，"性
情"这个主观的东西，有普遍的标准，也有特殊的标准。绘画要尊重
普遍的原理，也要充分发挥画家的个性。

许钦松　我很同意你的说法。当代很多画家的技术其实还可以，弊端就体现在
一味地追求技术层面的东西，反而不那么重视精神上、意义上的东
西，艺术创作就逐渐变得空洞起来。很多画作千篇一律，有这方面的
原因。这个舍本逐末的弊病是要注意的。在技术层面钻研是好的，但
是也要更深远地思考艺术本身。我想"性情说"还能引出另外一个话
题，就是"性情说"和个人的"风格"的关系。我们讲的"风格"观
念来自西方。西方人特别强调这个，不管是艺术史家，还是艺术家。
刚才我们谈到，西方艺术史家中有专门的风格史流派，其实西方画家
更强调个人的风格。我们看到很多西方艺术家在创作的时候极力保持
个人的独特面貌，甚至对其他艺术家模仿自己的面貌非常不齿，但是
中国的情况却十分不同。中国画家通常很高兴自己的绘画方法、风

格、面貌能够被别人认可，有人可以继承下去。在他们看来，被后世的画家模仿和继承，是一件很荣耀的事情。在画家的养成上也是如此，我们的中国画家从临摹开始，画家在临摹自己喜欢、气性相近的大师的作品中不断地成长，多般磨炼以后，在艺术上慢慢生成一些属于个人的独特的表达方式，形成个人风格。我想这个也跟我们讨论的"性情"有联系。而西方的个人"风格"则更多地体现在图式上，体现在技法层面，在不同的手法表达上面，还是在"技"这方面更多一些。

**邵大箴** 这个关系应该是很密切的。中国的绘画，"性情"是出发点，也就是刚才您讲的，创作是从自己主观的思考、感情、体会出发的，所以它更重视"性情"。但是，不能说西方的画家没有"性情"，或者西方绘画里没有"性情"的表现，也有。就像你刚才说的，它只是更重视图式，更重视"风格"。图式语言不一样，就形成了不同的"风格"。而中国的"风格"更讲究个人"性情"的不同，心境的不同，在图式里面也显示出来，这两者是有区别的。还是我们开头说到的，西方更注重客观，我们更注重主观。中国的艺术乃至东方的艺术更注重哲学的意味，更注重感情的层面。西方艺术更注重客观世界的写实这一方面。虽然西方艺术发展到现代主义已经不这样了，也摆脱客观现实了，但是在图式观念上还没有摆脱。就像你刚才讲的，没有摆脱形而下的层面，没有提升到那个境界，没有提升到精神的层面去跟图式相结合。当然它不是没有精神层面的不同图式，只是"浓度"，或者说内涵，不那么充分。

**许钦松** 我想东方艺术，尤其是中国山水画，创作时更多是有感而发。所谓有感而发，就是指画家的创作动机有很强烈的情感因素，不是完成任务似的。中国传统的画家往往在情感很饱满、情绪很充沛的状态下开始

画画，而且通常在这个状态下会画出杰作。另外画家个人创作的目的也和感情有关，中国古代画家作画的目的是"修身"，其实也包含了很大程度的情感寄托，这应该是跟我们的文学传统"诗言志"联系在一起的。就像刚才邵老师说的，画家是从情感——自身的情感，自身的"性情"——这个角度出发，有感而发，才去进行创作。出发点是情感，描绘对象只是对这种情感的借题发挥，最后所达到的是精神层面，更高的是境界层面，或者可以说是意境。我觉得西方绘画也有这样的内涵，但是最后的落脚点直指绘画本身的图式，或者它的风格语言和表现方法，整体有这样的一个指向性，这与中国艺术有很大的差异。

**邵大箴** 是这样的，这是东方艺术和西方艺术的不同之处，恐怕西方艺术家现在也在思考这个问题。但是不简单，中国有几千年的文化，绘画有两千多年的积累。中国从魏晋时期就开始研究绘画理论，南北朝的画论已经很成熟了。但西方研究画论是 15 世纪才开始的，我们比他们早了几百年，这个差别是很大的。西方人现在对"气韵生动""意境"之类的概念很感兴趣。所以我们要发扬传统，尤其是中国画。山水画的主要目的不是表现客观的物象或景象，而是表现"胸中丘壑"。中国人为什么要画"胸中丘壑"？它是从哪儿来的？一方面是客观世界，大自然给我们提供的资源；另一方面就是艺术家内在的对这种大自然的客观景象的独特体悟，这个独特的体悟非常重要。我们现在很多画家强调写生，写生确实很重要，但是要注意，要提升中国画的艺术水平，不能单单靠写生，还要"外师造化，中得心源"。"外师造化"不仅是写生，还要以自然为师，观察、体验，这是非常重要的。像黄宾虹，他没有画过很多对景写生，主要在外面观察、体验。黄公望画富春山

[见图 1.27、图 1.29]，他到过富春山，艺术史上有记载。[1]他去了半年，不断地在那儿走，在那儿看。他有没有写生？他也写生，但是是有讲究地写生。不是对着一个山头，对着一片树木、林丘，照着画，他不是这样。他画的是他对富春山的印象，把自然景象提炼为自己心中的东西，再吐露出来。你看黄公望画得非常自然，但是要照着他的图式去找，你别说现在找不到，就是在当时，在元代，去富春山，画中湖边、山边的这些景象，也肯定找不到。

许钦松　我就去过一回富春山，作为一个山水画家，我对这个地方一直非常神往。我当时非常认真地拿着他的《富春山居图》，想做一个实地观察。最后的结果正如你所说，根本找不到他描绘的实际地点。我在游历那些地方时，常常只是感觉有几分画面上的意思，还是在"似与不似之间"。最后我得出结论，黄公望的山水画，或者说所有中国山水画，其中的景象都是一种意象的表达。中国古代的山水画家画山水时不是完全按照这个山的基本造型或者地理特征如实地再现，而是看完了以后，在心中把它消化了，最后的创作是一个综合性的表达。归根到底，中国山水画表达的是一种意象。

邵大箴　对，意象的表现。所以这个"胸中丘壑"非常重要，缺乏这个，是当前我们中国山水画的一个症结，一个瓶颈，需要突破。要写生，但是不要迷信写生。

赵　超　通过对中西方绘画艺术的比较，我们了解了"风格"和"性情"的不同。

---

[1] 《富春山居图》黄公望自题跋云："至正七年，仆归富春山居，无用师偕往。暇日于南楼，援笔写成此卷，兴之所至，不觉亹亹。布置如许，逐旋填剳，阅三四载，未得完备。盖因留在山中，而云游在外故尔。今特取回行李中，早晚得暇，当为着笔。无用过虑，有巧取豪夺者，俾先识卷末，庶使知其成就之难也。十年，青龙在庚寅，歇节前一日，大痴学人书于云间夏氏知止堂。"

那么，中国画的"性情"和我们常说的"境界"是什么关系呢？两位先生能否谈谈？

**邵大箴**　绘画的"性情所至"是非常重要的。一有"性情"，这个笔墨就生动了。动归动，用笔用墨，不发挥自己的"性情"，就不是"性情所至"。不是很兴奋、很激动、想要表达感情的时候，画出来的肯定是比较干瘪、枯燥、不生动的笔墨。这只是技术的层面，还要达到"境界"。"境界"是什么？"境界"是一种高度。就是说只有画家的思考、体会到了一定的深度，笔墨里面的"性情"才能达到一定的高度。石涛曾经讨论什么是好画，**有的**人讲要用笔好，有的人讲要用墨好，而石涛说用笔用墨都不是最**重要**的。最重要的是什么？最重要的是"有意无意"。

什么叫"有意无意"呢？"有意"就是画家想要表现的，"无意"是画家意想不到的。前者是画家自己已经感觉到的，拿手的，有意要表达的；后者是画家自己不知道的，好像存在幻觉之中。"有意无意"实际上是说画家的修养高了，它"有意"或者"无意"出来，作品就会有质的变化。"无意"是潜意识的，长期的积累、磨炼，长期的体会、思考，长期的心得，"无意"之间就会出来。很多画家都有这个感觉，我也有这个感觉，有的时候，画出来后才发现，我怎么能画出这么好的东西来？再想画，画不出来了。所以中国画是无法重复的，而西画是可以重复的，一幅画可以画出很多变体［图 6.4］。中国画，尤其是写意山水画、写意花鸟画，想重复，可以再重画一张，但是就达不到那个高度了，这就是"有意无意"［图 6.5］。所以中国画的"无意"是非常重要的，我想你也一定有这种体会。在画面上，笔用错了，墨用错了，不是本来预设的那个画法，忽然发现了新的洞天，一个新的天地，你可以发挥，就是"以错就错"。中央美术学院的王华

a

b

祥先生，写了一本书叫《将错就错》。中国画的"将错就错"非常重要。什么叫"将错就错"？画面上的差错，可以引申变化。但是这个引申要因势利导，要扩大战线，把不利的东西变成有利的因素，这就是画家的修养。修养到了，"有意无意"才能达到一个境界。光"有意"，达不到那个"境界"。所以吴冠中先生讲，画画要画"幻觉"，画"错觉"，而不要画完全看到的、真实的那种感觉。[1]

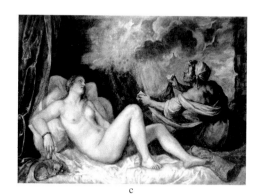

c

图6.4　西方的变体画示例：提香，《达娜依接纳金雨》。布面油画。1545—1554年
（a）那不勒斯卡波迪蒙特博物馆藏
（b）圣彼得堡冬宫博物馆藏
（c）马德里普拉多美术馆藏

---

[1]　吴冠中，《错觉》，收录于《美丑缘》，天津：百花文艺出版社，2007年，第105页。

图 6.5　中国画的变体尝试：潘天寿，《墨梅图》。纸本水墨。1962 年。杭州潘天寿纪念馆藏

**许钦松**　这个观点非常精辟。

**邵大箴**　是的，很精辟。"错觉"和"幻觉"从哪里来？一定是有修养的人才能
达到艺术高度的"错觉"和"幻觉"。因为"境界"不能和数学一样以
量取胜，"境界"是个抽象的东西。判断有没有"境界"的标准不是谁
画得"像"，谁画得"妙"，而是意象，就是在现实和幻觉之间形成的
一种很高的、有意味的、能引起人们联想、达到一种文化高度的"境
界"。"境界"好像没有一个绝对的标准，但实际上是有的。它是一种

抽象的概念，取决于笔墨、构图，在于画面的细节等，形成一个共同的整体。这个"境界"已经不只是技术层面的东西了，而是一个很高的精神层面的东西。

许钦松　我觉得"境界"这个层面，跟我们中国的诗歌有一定的联系。首先，"境界"指的是古代的艺术家或者哲学家，在修身和个人精神上达到的某种高度，爱好的境域和达到的境地。这个精神领域既有高度，又有独特的特点。古人评价一个有成就的人，常说"境界很高"或者"很有境界"，就是这个含义。此外，"境界"在艺术上的体现就是艺术家极其成功地在艺术作品中营造出了本来的那种"境界"，同时把观赏的人带入所营造、表达的那个高度，那个独特的精神领域，使他们感到崇高或优美，就好比黄公望的山水画。从绘画作品的呈现来说，它通常是一种"意境"的表达。一个优秀的古代山水画家，有"境界"的大师，会营造各种不同的作品"意境"，像北宋的郭熙《林泉高致》中说的"春山""雨霁"等。它是一种诗性的东西，能够引发人们的想象力，达到一种"只可意会，不可言传"的绝妙境地。一个人有诗人的情怀，或者我们刚才所说的"性情"，作为一种基本的表达感情的素质，才有可能支撑起"意境"这个高度。所以"性情"在表达"意境"这个方面，是非常重要的，起到了基础和助推的作用。

邵大箴　对。所以你刚才讲的诗意是非常重要的。绘画不管是什么内容，什么题材，不论是什么风格，什么手法，都要贯穿着诗意、诗性。中国的绘画跟诗联系在一起，所以才叫"文人画"。西方把它翻译成"文学画"，"文人"这个词他们很难理解，只能翻译成"文学"。实际上中国的"文人画"讲的就是诗意，是有文化意味的、有诗性的绘画。诗意表现在哪些方面？表现在笔墨、章法、构图、画面里，表现在整体上。"诗性"使得绘画作品看起来就像一首诗一样。诗性和诗意，就是说创

作并非客观、如实的描写，而是主观的、出自内心的创造。当然诗意、诗性的语言方面、技术方面，那是另外的问题了。中国绘画最大的特点一个是哲学性，另一个就是诗意。哲学性是说绘画作品是有高度的，不只是表面上的"形"，画面看起来如何如何，风格怎么样，更是有哲学意味的，有文化意味的。西方也有，但是没有中国充分。至于诗意，西方的绘画当然也有诗意，但是没有中国早。西方的油画是以建筑为基础的，讲体积，讲空间。而中国的绘画像书法，是平面的东西，更能够表达诗意和感情。

**许钦松** 能不能这么说，若要追求"意境"，画家就要经历由有一定的"性情"到有"境界"的一个过程？如果没有"性情"作为依托，"意境"是不可能达到的，或者说很难达到。这是中国艺术传统最重要的结构性的框架。一个中国古典艺术家正是这样养成的，首先是一个有教养、有道德的人，然后是一个"克己复礼"的、不断在道德修养上养成的君子、儒者或哲学家。不断的道德修身和艺术修身的过程，在绘画上的体现首先就是临摹大师的书法与绘画，然后是创作，生发出个人独特的气性，在不断的学习当中磨炼、提升个人的气性，开始展现出艺术的高度和个人独特的东西，这就是"性情"的养成。在漫长的道德和艺术的养成与实践过程中，艺术家通过不断体悟，最终呈现出了"境界"，具备了一般画家没有的高度和鲜明的个人特点。"境界"的养成使中国艺术家有能力在作品中随心所欲地表达各种"意境"和诗意。这就是我们现在对传统中国画大师的认识。"性情"在中国艺术中、在山水画中的重要性也正在这里，它是中国艺术家通往大师的必经之路。所以在目前中国山水画的创作中，我们提倡画家自身"性情"的提升，也许会推动整个山水画未来的发展，比如可以为如何表达"意境"找到一个依托点。所以，我们想让画家更深地认识到，"性情"对于画家

的修养是多么重要。

邵大箴　确实如此，一定要提倡多读书，多思考，读万卷书，行万里路，研究古典，理解人生。在这些方面开阔心胸，扩大视野，在"性情"的修养上能起到正面的作用。还有体悟、思考也是非常重要的，这样绘画才能达到一定的境界。

赵　超　二位先生刚才对中国艺术的最高层面"境界"探讨得很深入。我们可不可以谈一谈具体的例子？比如说魏晋，或者明代，艺术家首先有一种人格上的——就是"性情"上的张扬的表达，或者说个人精神的表达。这种"性情"的发扬，不论在"境界"上，还是画上，都很重要。

邵大箴　中国历代绘画的典范作品都非常讲究"意境"。"意境"和"性情"这两个词在文人画里面体现得最鲜明，但中国是从元代以后才有文人画的，以前多是匠士画、院体画。匠士画如敦煌壁画［图6.6］、各种洞窟的壁画，还有寺庙里面的壁画，是匠人照着样本临摹的。这些样本其实都是大家手笔，虽然不知道画师的姓名。这些画也谈不上有鲜明的个性风格，不过还是非常有"意境"的。绘画的普遍原理，他们掌握得非常好，技法杰出，也有文化内涵和一定的精神"境界"，只是很少有个性。

　　后来的文人画就不同了，文人画更讲究"性情"，更强调人的个性。它和西方强调的个性有什么不同呢？文人画更重视普遍性，就是用笔、用墨，文人的普遍修养，必须读四书五经、唐诗宋词，骨子里有修养，读万卷书，行万里路。这样它才能与个性的发挥结合在一起。西方强调个性，就忽视了普遍的东西。尤其是西方的现代艺术，否定普遍的东西。现代主义之类实际上都是消解普遍性，更强调个性的发挥。文人画的个性发挥对我们也有启发，因为我们中国封建社会对个性是压制的、不注重的，但是文人画是重视个性的。

图 6.6 《化城喻品》（局部）。唐代。敦煌莫高窟 217 窟主室南壁

　　与匠士画不同，文人画重视个性，很重视笔墨共同的法则、共同的规矩。在这个基础上发挥个性，有些地方叛逆，有些地方有变化，但是基本的法则不变。所以黄宾虹讲"精神不变，面貌可以变"[1]，盖叫天讲"移步不换形"。我写了一篇文章，就叫《移步不换形》[2]。现在"移步不换形"已经很难，但是非常重要。"移步换形"有一点现代的艺术——前卫艺术和当代艺术的味道，中国画要"移步换形"的话，就不是中国画了。黄宾虹先生讲的"精神不变，面貌可变"就是这个意思。所以我把这两个观点补充进来。实际上现在很多画得好的国画家，是介于"移步不换形"和"移步换形"之间。没有完全"移步"，没有

[1] "鄙意以为画家千古以来，画目常变，而精神不变。因即平时搜集元、明人真迹，悟得笔墨精神。中国画法，完全从书法文字而来，非江湖朝市俗客所可貌似。"收录于《黄宾虹文集·书信编》，上海：上海书画出版社，1999 年，第 314 页。

[2] 详见邵大箴，《移步换形与移步不换形》，收录于《中国现代美术理论批评文丛·邵大箴卷》，北京：人民美术出版社，2011 年。

完全打破原来的中国画的传统，完全"创新"。传统的法则和个性的发挥，这两者结合起来，是中国画最重要的基石。完全"创新"了，中国画就不成其为中国画了。所以中国画强调"艺无古今"，就是说不以这幅画的风格或者创作方式来判断是"古"的还是"今"的，摒弃时间判断，肯定艺术可以超越时代。当然还要有现代感，有鲜明的个性和独特的面貌，这些要结合起来。

许钦松　"个性"和刚才我们提到的"人格"，这二者应该是什么样的关系？就我的认识，在现当代中国艺术中，个性如果只是有异于别人的表达，但是缺乏人格的精神，可能层次就会低一些。为什么这么说呢？因为我是画山水画的，在艺术实践当中对这个问题有很深的体会。观察古典山水画时，我发现早期山水画大师的习作是很少传世的，他们临摹和学习的情况我们不清楚，但是他们个人"性情"养成后的名作都是能够看到的，一方面是后来的艺术家、艺术史家看重这个，另一方面也是历史的选择吧，留下来的是大师的"性情"，大师的"境界"。从明代开始，艺术家的习作才慢慢传下来了。比如沈周在年轻时画的那幅《庐山高》[图6.7]就很典型，明显学习了王蒙[图6.8]。当然，这又有别于后来董其昌提倡的"临仿"思想。这些大师的养成脱胎于他们的"性情"，他们都有一个显著的人格和"性情"的养成过程，这对古典中国画大师来说是十分重要的。现当代的中国画家好像并不看重这个东西。从中国古典艺术的意义上说，现代中国画家道德层面的修为，以及全面的人文修养，对世界、对自然、对艺术的体悟都比较苍白，而单单对西方艺术家的"个性"情有独钟，作为一个艺术家来说好像是很大的欠缺。因为现代艺术家强调的个性固然重要，但是每一个人生下来就都是不同的，艺术家也是这样。从这个层面上来说，这种"个性"不是特别有说服力，相对来说甚至是"共性"。所以除了

个性之外，是不是还要有人格精神的焕发或者张扬，这是当代画家要深刻思考的问题。

图 6.7（左图）　沈周，《庐山高》。纸本设色。明代。台北故宫博物院藏
图 6.8（右图）　王蒙，《青卞隐居图》。纸本水墨。元代。上海博物馆藏

邵大箴 别说中国画，就是西方绘画也讲究"风格如人"。有其人，才有风格。中国画更是强调"画格"与"人格"的关系。当然中西对"画格"与"人格"关系的解释不同，封建社会和当代中国也不同。但是基本的道德、文化层面不会变，也不应该变。过去把一些政治方面的东西加进去了，比如赵孟頫政治立场的改变等，其实都是跟人格联系在一起的。历史是很复杂的，但是基本的人格的道德层面和文化涵养层面恐怕不会变。人对真、善、美的追求，人格的魅力或者说力量，奉献精神，人与大众的关系，人与自然、与世界的关系，人对世界的态度、对社会的奉献，这些基本层面应该保持。这些东西在绘画里面是自然流露的，不是说有了主题就会体现出来。不论是大主题还是小主题，大幅还是小品，画家有人格魅力，作品就会不一样。怎么不一样？深度不一样，高度不一样，艺术的感染力就不一样，这都是自然流露的。所以，看画时，人们往往又在画中看到"人"。中国画家的"人品"往往是在"画品"里表现出来的。

赵　超 "性情"和"境界"因每一个个体的不同而呈现出不同的样态，这也是我们在艺术史上能够看到那么多不同类型的大师出现的原因。古代山水画讲"性情"，讲道德，包括讲"境界"，都有一个哲学上的主体，也就是我们所说的"士"，或者士大夫，一个有操守的、古典的道德主体，但是五四以来，这种主体发生了很大的变化。新文化运动以后的很多艺术家对 20 世纪艺术思潮影响特别大，他们强调现代的艺术家要重视人的"个性"。这似乎就区别于古代士大夫的"性情"观念，想请两位先生谈一谈对这个问题的看法。

邵大箴 古人讲"性情"，尤其是文人画，它有一种潜在的与客观世界脱离的意识，就是会从更高的层面去观察自然，体会自然，而并不参与现实。因为古代文人画家很多都是潦倒的官吏，甚至还有很大的官，像苏东

坡那样的，但是生活也有很多波折。这实际上是文人画发展的特定历史时期，宋代以后，尤其是元代，文人画讲究"心境"，讲究品德、品格，并不积极参与社会现实。他们的身份是文人，即使做了大官，也依然在精神上保持操守，但是五四之后的现代社会就要求艺术和包括艺术家在内的知识分子积极参与社会现实，这个时候再要求恢复文人画的那种境界就有点不现实了。

过去的文人不会画主题性的绘画，都是画山水花鸟，表现闲情逸致。所以五四运动之后的现代画家，比如徐悲鸿，都强调艺术要表现社会生活，要走写实主义道路，等等，总之，强调艺术家要接受现实。我们要从古代文人画的理论和古代画家的精神世界里吸收有利的一面，但不要用古代文人画的标准来衡量当代的中国画家。我们的言行、世界观、生活态度和艺术世界都有了很大的变化，如果和古代的标准一样，就耽于"复古"，就"复"文人画之"古"了。文人画的世界和要求已经过时了，我们现在接受的应该是能在当前社会现实中立足、发展的艺术。卢辅圣先生写过一本论文人画的著作[1]，基本观点就是文人画在20世纪已经消逝了，现在不可能存在了。为什么？因为时代变了。文人画的社会基础没有了，没有那个历史环境、文化环境，就不可能产生文人画了。我从卢先生的书里受到很多启发，吸收了很多营养，他说："文人画可以作为精神力量，画在当前的绘画里面。"我同意这个观点。

如果现在的作品很像原先的文人画，和元明清的文人画有类似的风格，我觉得是一个误区。现在有一些画家，笔墨非常好，技巧和古代作品差不多——当然，整体还达不到那个高度——但是那不是我们

---

[1] 卢辅圣，《中国文人画史（修订版）》，上海：上海书画出版社，2015年。

愿意看到的。我们的希望是，在今天的社会现实里，文人画转化为一种现代精神。时代给了我们新的任务、新的担当，我们艺术家要有社会责任感，但是可以吸收文人画的精神、技巧、笔墨、情趣以及好的"境界"。不管是主题性绘画，还是人物花鸟山水，都可以这样发展。历史进程是向前的，我们不可能倒退，也不应该倒退。

许钦松 是的，不可能倒退了。"性情说"源于文人的倡导，而五四之后，原来的士大夫阶层没有了，出现了新时期的知识分子。他们在现代社会的地位也不同了，官员不是士大夫，而是一种职业管理者。为什么这样说呢？因为中国古代的士大夫，重点不在"大夫"，而在于"士"。"大夫"是政府官员的意思，是维护国家机器运转的重要阶层，应该在先秦时期就形成了，其实是贵族阶层；而"士"首先是学问家，是儒家的"君子"、道家的"贤者"，是有一定精神追求的一批人。汉武帝"独尊儒术"，这个时候儒家的君子——儒士就成了政府官员，也就是我们后来所说的"士大夫"。他们是封建时代的政府官员，是国家机器运行的维持者，我们现在往往会忽略一点：他们更大意义上是"士"，是有精神操守的知识阶层。到了现代中国，知识分子的整体结构发生了很大的变化，有一部分成了现代意义上的职业管理者。那么我们当下在艺术创作，在现代艺术家精神的养成上再提出"性情说"，应该赋予它一些新的意义。

邵大箴 我想当下的"性情说"有两层意义。第一是强调艺术家要有"真性情"，就是说不要画自己没有真实感受的东西，要画"真性情"，这个非常重要。第二，"真性情"来自何处？来自大自然，来自画家自己的感受。艺术有"真性情"，才能打动人，不要说假话。画家说"假话"，画出来的就是"假画"。我们现在讲的"真性情"，和古代具体的模式化、标准化的要求不一样，但是同样都来自社会现实和对自然

的感悟。不是说随心所欲，愿意怎么画就怎么画，而是要像唐代画家张璪说的那样，"外师造化"，然后"中得心源"，真诚地表达艺术感受。

**许钦松** 邵老师讲得非常好。当下艺术家的"真性情"，就是不论表现什么样的题材，都要建立在深厚的感情基础之上，来源于自然，来源于生活，来源于人民，这是当下我们所要提倡的。但是，现在有一些创作是专门的任务，画家不得不表现某个主题。所以，对于现实题材的了解，或者在了解的过程当中，要建立起一种很深厚的感情，把它转化为一种"真性情"的抒发，就有很多的功课要做。我们提倡当代的"性情"，就是说在艺术创作上要回归真情实感的表达。从这一点出发，艺术作品才具有感染力。艺术家要说"真话"，画"真画"，而不是简单机械地完成任务。这一点在艺术创作中是非常有必要提倡的。我平时对自己的创作也是这样要求的，这才是本真的艺术追求。

**赵　超** 二位先生就中国画的"性情"在新文化运动之后的转折做了重要的探讨。我们接下来谈谈具体的"性情"的例子。比如凡·高和八大山人这两位一流的艺术家，他们的"性情"和艺术作品的风格都是很精彩的。我们一般人看到他们的作品，感受都很强烈，很容易被吸引，两位先生能不能以他们为例，谈一谈"性情"？

**邵大箴** 西方的绘画实际上有多种来源。19世纪下半期，西方发生了巨大的社会变革，第二次工业革命兴起，艺术必然发生变化。除了这个原因，还有东方艺术、非洲艺术的影响，儿童艺术、黑人艺术的影响，甚至精神病学的影响等。很多重要的艺术史学者都注意到，西方现代主义所受的一种很重要的影响就是东方艺术。一个典型的例子就是凡·高［图6.9］。凡·高原来是画古典主义作品的，后来受到了日本浮世绘的影响［图6.10］。鲁迅先生曾经说，中国的绘画传到欧洲，就产生了印

图 6.9（左图） 凡·高，《开花的李子园》。布面油彩。1887 年。阿姆斯特丹凡·高博物馆藏
图 6.10（右图） 歌川广重，《龟户梅屋铺》。木刻版画。1857 年。静冈市东海道广重美术馆藏

象派。[1] 确切地说，应该是东方绘画。对印象派影响最大的东方绘画
是日本绘画，但是日本浮世绘的文化渊源在中国，日本的版画艺术来
自中国。浮世绘的平面性，为西方艺术的空间感注入了新的血液，丰
富了绘画的"语言"。西方绘画的表达方式主要是油画，而我们是"笔
墨"，把表现对象限制在平面上，在平面上创造。西方艺术之前主要把
精力用在空间营造和三维空间表现上，向东方学习，不受空间推移的
影响，把对象转化到平面上，精力也转向了油画的色彩表现，而且是
充满平面感的。凡·高后期的作品，很多都相当注重类似中国画"笔
墨"的表达方式。油画的点、线、面都是流动的，而且很自然，很流
畅。除了凡·高，莫奈的庄园里也收藏了几幅浮世绘［图 6.11］。从莫

[1] 鲁迅，《致魏猛克》："新的艺术，没有一种是无根无蒂，突然发生的，总承受着先前的遗产，
有几位青年以为采用便是投降，那是他们将'采用'与'模仿'并为一谈了。中国及日本画
入欧洲，被人采取，便发生了'印象派'，有谁说印象派是中国画的俘虏呢？"收录于《鲁迅
全集》，第 13 卷，北京：人民文学出版社，2005 年，第 70 页。

图 6.11　葛饰北斋，《神奈川冲浪里》。木刻版画。1829—1832 年。巴黎马蒙丹 - 莫奈美术馆藏

奈开始，没有一个法国的画家不收藏浮世绘。

　　陈师曾先生在 20 世纪初期研究文人画，受到了日本艺术理论的影响。他说西方的现代派，从印象派开始，到未来派、野兽派，都有很大的成就，而中国的文人画比西方的印象派要早几百年，已经出现了某种现代主义的创作方式。[1] 也就是说，以文人画为代表的中国绘画，体现了绘画语言的独立性与自觉性。绘画不仅可以像古典艺术那样以题材取胜，也可以通过自身的语言取胜。从这个意义上来说，印象派绘画的表达方式与文人画很接近。这实际上也体现了中国艺术的诗性、神韵、气韵，这一点是相通的。所以八大山人和凡·高也有共通之处。八大山人作画不大用"墨"，他的作品"笔墨"很简练，但用笔很精，和油画的语言异曲同工［图 6.12］。凡·高是有"性情"的人，他的生

[1]　陈师曾著译，《中国文人画之研究》，杭州：浙江人民美术出版社，2016 年。

图 6.12　朱耷（八大山人），《荷石水禽图》。纸本水墨。清代。旅顺博物馆藏

活，他的爱情，他对艺术家、对社会、对自然、对这个世界的态度，都有很强烈的个性意识。所以他的作品大家一看就能认出来，非常富有感情和个性［图 6.13］。别人替代不了，想临摹复制也很难。八大山人也是如此，八大山人是明代的遗民，生活在清代，他压抑的内心，在绘画里面表现得非常充分。

**许钦松**　很孤傲，很冷漠。

**邵大箴**　但是又非常有感情。实际上他是用这种方法来表现他对自然、对社会、对人生的体悟。但是说老实话，从深度来讲，八大山人比凡·高要高明。他更言简意赅，更精炼，更"深"，就是概括性更强。凡·高富有激情，作品流露出的感情很强烈，而八大山人在作品中倾向于把自己的"性情"压抑住。所以毕加索对中国人——对张大千和张仃都说过，埃及没有

图 6.13　凡·高，《麦田上的鸦群》。布面油彩。1890 年。阿姆斯特丹凡·高博物馆藏

艺术，希腊没有艺术，只有中国有艺术。这句话太极端了，但中国艺术的深度、含蓄性，以及它的意蕴、诗意、诗性和精神，确实是世界上绝无仅有的。

**许钦松**　凡·高的情感表达是奔放的。我确实很佩服这种艺术家精神的迸发，他表达得太直接了，很执着，有很强烈的感染力，和当时一般的艺术语言比起来非常有冲击力，很超前。他以艺术家个人的炙热情感突破了艺术的某些框架。而八大山人是在压抑的同时含蓄地表达。八大山人的画是要"品"的。他的画同样有炽烈的情感，家国覆亡的痛苦，孤傲的精神境界，都很能感染人。但是我们仍然能够感受到他作品中的道德意味和哲学意味，对天地、自然、生命的感受和精神的追求。他的作品更富有抽象层面的哲学意味。

**邵大箴**　对。当然这个没有可比性，我刚才说八大山人更有深度，这是我个人的看法，仁者见仁，智者见智。但是两个人都是很了不起的，都很张扬自己的个性。这种艺术个性又来自对社会的体验，对现实的感悟，

这一点是共同的。二者的表达方式不同，中国画有中国画的方式，西方有西方的方式，虽然凡·高也受东方艺术的影响，受到日本绘画的启发。

**许钦松**　这两个人差不多处在一个时间段，八大山人还略早一点。

**邵大箴**　八大山人是 18 世纪末期、19 世纪初期。凡·高是 19 世纪下半期，七八十年代。

**赵　超**　二位先生今天的对谈十分精彩，我们由此知道了中国画与西画在风格属性上根本性的不同，从广度和深度上都有了很有益的理解。我们最后谈谈许先生的画吧，您的画跟其他的画好像很不一样，有鲜明的个人特点。您对"性情"的理解是怎样的？

**许钦松**　大家对我的山水画有很多的评论。我经常在画大幅的山水画的时候听交响乐。为什么呢？因为交响乐能够很强烈地激发我的情感，我觉得在这一点上我跟别人不太一样。当然，在画大幅山水画的时候，表达自己的真性情还是最重要的。画画的时候，用笔的力度，现场的挥写的过程中都充满激情，这是我的一个特点。然后是呈现在画面中很微妙的感觉，我喜欢追求的烟、雾、云之间那种微妙的流动，在画中体现为墨色的浓淡的变化［图 6.14］。还有，我喜欢表现山体那种结构的厚重感，版画创作经验使我的作品在语言表达上具有质量、力量。所有这些因素混杂在一块儿，呈现出一种和别人不一样的气质。刚才邵老师说"气"，我想我的画是有"气场"的。

**邵大箴**　很多评论家都给许老师写过文章，我也给许老师写过文章。我想讲一点，中国画需要这种精神。中国画，我把它概括为"现实中的虚幻，虚幻中的现实"。现实和虚幻的结合，就是把自己的观察、感受和自己的想象结合在一起。这个观察、感受、想象包括很多东西，包括对传统、对自然、对中外艺术的一种视野。所以你刚才讲你喜欢听交响乐，

图 6.14　许钦松，《春云漫度》。纸本水墨。2012 年。作者藏

音乐的感觉和诗的感觉都是虚幻的，不是现实中的东西。你画的这些大云、大海、大山，是从现实中来的，但是不是真实的现实，而是虚幻中的现实。我觉得假如要说许老师的山水画的特点，现实与虚幻结合是最重要的特点，也是当前中国画界凡是在艺术上有所成就的名家共同的特点。人的想象力和创造性是无限的。这样作品里面就有很大的空间可以发挥。我们往往会被自己的经历局限，但是一些有才能的画家，见识广博，对人生和艺术的感悟十分丰富。所以我觉得许先生的山水画还有更广阔的发展空间。

**许钦松**　谢谢！谢谢邵老师。

中国画的本体性首先是意境的深度和丰富性，其次是笔墨语言的艺术性。

中国画讲究意境，意境是画家对自然的真切感受，哪怕一点颜色，一朵云，都是触动心灵的。不是在画面上加上一钩弯月、几句唐诗，就是意境。

意境是文化修养的综合表现，也包含了笔墨修养。意境的高下，受画家的思想感情、审美取向、文化修养的支配，客观上也受工具材料和社会文化环境的影响。

一位艺术家能确立独特的艺术风格，同时具有高品格的气质，才能称之为一位真正的艺术家。

——许钦松

第七讲

# 笔墨是山水画的语言

对谈嘉宾：郎绍君、许钦松
主 持 人：赵　超

**赵　超**　今天非常高兴能请郎绍君先生和许钦松先生谈一谈"笔墨"问题。不
管在传统的中国画还是现代的中国画里，"笔墨"都是一个非常重要的
核心概念。在书写工具、交流方式不断演变的今天，"笔墨"又有怎样
的现代意义呢？二位先生一位是精于笔墨问题的艺术史家，一位是一
线的山水画大家，对此一定有许多有意义的见解。

**许钦松**　"笔墨"原来是一个文学上的概念，然后又转化为书法的概念，最后进
入到中国画的思想中。在早期中国画发展史中，"笔"和"墨"这两个
观念并没有结合在一起。具体来讲，汉代就有了"笔墨"这个词，但
那是文学家的修辞的用法，形容某位诗人或辞赋家的文辞优美，用这
个词来指代文采。到了魏晋这个大时代，"笔墨"不光用来指称文采，
也开始用来形容艺术家，准确地说，是描述书法家的书法特点。这个
时候的"笔墨"依然不是后来中国画艺术中的"笔墨"，关于它的论述
主要偏重于阐释书法的用笔。比如王羲之的老师卫夫人著有一篇书论
《笔阵图》，讲用笔的问题。当时，"笔"是书法里面重要的观念，墨
相对来说并不是特别受重视。到了唐代中晚期，随着书画艺术的发展，
泼墨、水墨等就出现了，书法开始重视墨了。对"笔墨"的重要性的

呈现，是五代荆浩的重要山水画论《笔法记》。从那时候开始，我们中国艺术中的"笔墨"，尤其是绘画中的"笔墨"思想，应该才算正式地建立起来了。

**赵　超**　笔墨是中国艺术的核心，中国进入现代之后，文化的急剧现代化使得这个传统绘画的核心部件解体了。所以一谈到现代国画的笔墨问题，就有很多的争议。具体来讲，有很多论断比较武断，比如"国画不行了"之类的消极言论。郎先生能否谈一谈您对此的理解？

**郎绍君**　中国画的论争，其中有一项是笔墨问题。但是在整个 20 世纪的论争过程中，笔墨并没有被特别重视。在 1920 年代，有过一场关于笔墨的论争。到了 1930 年代初，姚渔湘编了一本《中国画讨论集》[1]，把 20 年代到 30 年代初中国画论争的主要观点都收进来了。包括广东国画研究会和岭南画派的那场论争，还有陈师曾等著名画家的一些言论，但是其中没有专门谈笔墨的文章。30 年代、40 年代、50 年代，都不断有关于中国画的论争。

那么，以前的论争主题都是什么呢？中国画的命运如何？要不要现代化？怎么现代化？要不要学习西方？怎么学习西方？谁学得好？谁学得不好？这些问题都关乎中国画的命运。学习西方还是复古？要如何现代化？中国画的特点是什么？它的长处是什么？今天能不能适应时代的要求？这些都是很宏大的问题。1949 年后，美术史论争终于涉及了笔墨问题。中央美院的王逊先生，他是一位画家，同时也是理论家，写了一篇文章[2]，谈到笔墨问题。他认为笔墨是小问题，是基础

---

[1] 姚渔湘，《中国画讨论集》，北平：立达书局，1932 年。

[2] 王逊，《对目前国画创作的几点意见》，收录于郎绍君、水中天编，《二十世纪中国美术文选》，上海：上海书画出版社，1999 年，下卷，第 13 页。

问题。北京的老画家秦仲文先生也写了文章[1]，认为由笔墨可以上升到要不要继承国画传统的问题，但是并没有展开广泛的讨论。实际上，在 1980 年代之前，中国画论争从来不曾聚焦在笔墨问题上，因为在传统画家占优势的情况下，他们不认为笔墨是一个值得讨论的问题。自古以来，关于笔墨的论述众说纷纭，看法不同，没有对错好坏之分。

到了 1980 年代，我们迎来了改革开放和思想解放，艺术的中西问题和古今问题等，都得到了比较集中的讨论。借鉴西方不再有争议了，特别是对年轻一代而言，完全不是问题。因为他们的老师甚至老师的老师，都是兼有中西教育背景的。现代美术教育已经成为主流。早在 1906 年，南京两江师范学堂建立了图画美术科，此后我们的美术教育就是中西结合的现代美术教育，以西方艺术和西画家为主导。重要的美术院校的负责人都持这样的思想，包括刘海粟、徐悲鸿、林风眠。

**许钦松** 他们都是学西画的，然后用西画的方法来改良中国画。

**郎绍君** 其中就包括了一直在进行的笔墨的改革，但是，讨论的焦点没有集中在中国画的本体问题上。笔墨成为问题，是 1980 年代以后的事情。现代艺术引进之后，笔墨问题对于年轻画家已经不重要，或者说不那么重要了。比如吴冠中这样的西画家，他可以很自由、很熟练地用笔用墨，画水墨画，但是笔墨对他已经不重要了。所以他说"笔墨等于零"[2]。从他的经验来说，没有错。

吴冠中有一篇文章，叫《走出象牙塔》[3]，描写抗战时期杭州艺专

---

[1] 秦仲文，《国画创作问题的商讨》，收录于郎绍君、水中天编，《二十世纪中国美术文选》，上海：上海书画出版社，1999 年，下卷，第 39 页。

[2] 1992 年吴冠中先生在香港《明报周刊》上发表《笔墨等于零》一文，成为 1990 年代中国艺术思想论争的一个重要事件。

[3] 吴冠中，《走出象牙塔》，收录于《我负丹青——吴冠中自传》，北京：人民文学出版社，2004 年，第 175—182 页。

的学生在转战逃难中的学习生活。其中说到他们在杭州的时候很少学中国画。每大上午的课程全是西画，一个星期只有两个下午学中国画，也没有人好好学，于是他自学，临摹许多古代作品。潘天寿也回忆，杭州艺专成立的时候，国画课只有一个主任教员，就是潘天寿本人，还有一个助教，蔡元培的女儿蔡威廉。后来才又增加了一个助教。在1930年代，杭州艺专的国画课程规模逐渐大了一点。但是林风眠当时就规定，学生从一年级开始全学西画，没有中国画的基础教育。基础教育是什么？就是写毛笔字，了解用笔、纸性、绢性、笔性。您是画家，可以想象，完全没有这些教育，学生会是什么样。所以吴冠中先生自学了中国画，也很敬佩潘天寿先生。

这种教育理念，一直延续到1949年后。1949年后美术界提出了既反对虚无主义，也反对保守主义的口号，一定程度上扭转了学生只学西画不学国画的情况，国画家也受到了一定程度的重视，但只能说一定程度。比如在中央美术学院，还是西画家或者中西结合的画家占主导地位。山水画是李可染先生主持的，花鸟画有一段时间是郭味蕖先生主持的。共和国成立之初，李苦禅到资料室去工作了，李可染教过一段时间的水彩画。那时候学校一度取消了国画系，到1954年才重新恢复。

说了半天，我的意思是，中国美术教育在发展中长期以西画为主导，与不分科的美术教育导致人物画占领了绝对的统治地位。人物画主要是用笔，笔墨就简单得多。教授人物画的课程叫"勾勒课"。中央美院最初开设"勾勒课"的目的是教学生画连环画，不是学笔墨。必然的结果就是，到了八九十年代，年轻一代支持或者赞成"笔墨等于零"。但是，还有一批传授传统艺术的老先生持反对意见，比如潘天寿先生。1959年到1961年期间，他以中央美术学院华东分院副院长的身份提出中国画要分科，为学山水画、花鸟画的学生独立开设课程，必

须临摹古画，学笔墨。

于是，在最困难的那几年，1960 年前后，浙江美院还是培养了一批重视笔墨的画家。当时学校讲究"冷桌子热板凳"，把人才都请回学校教学。潘天寿先生就把沙孟海先生等一批人都请回了学校。他们主张临摹古画，在后来的文化改革中，又借鉴引用以海派——特别是林风眠为代表的花鸟画［图 7.1］——的笔法来画人物画，这就是我们所说的"新浙派"。比如李可染先生，他的路数是融合中西的，但是他年龄越大，就越向传统靠拢［图 7.2］。石鲁先生也提出，一手伸向传统，一手伸向生活。他们培养了一批理解笔墨知识的画家，所以才有了八九十年代论争的对立局势。

图 7.1　林风眠，《双鹤》。纸本设色。

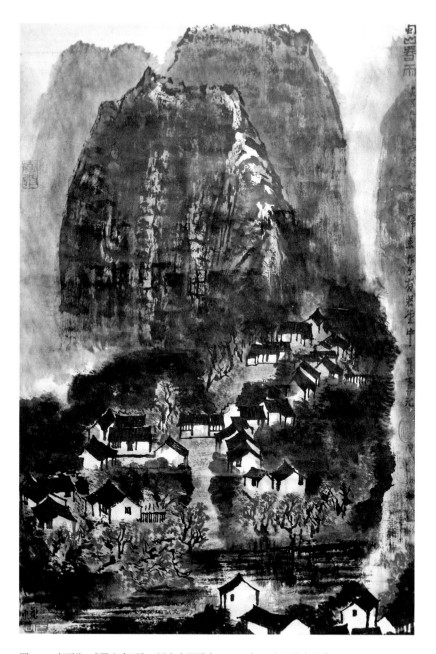

图 7.2　李可染，《蜀山春雨》。纸本水墨设色。1959 年。中国美术馆藏

这场争论，我觉得是非常有意义的，这一点要感谢吴冠中先生。他的观点有据可依，我也曾经写过很长的文章来谈[1]。这场争论本身是有益的。我看到了一个非常好的结果：大家重新看待、重新认识了笔墨。

我们现在面临的形势是，不要笔墨可不可以？可以。能不能画好画？能。大画家如林风眠，不拘于传统笔墨；如徐悲鸿，口头上不太重视笔墨，但是他的花鸟画仍然是有笔墨的。现在的年轻人可以自由选择，各走各的路。我认为，就像过立交桥一样，你走你的，我走我的，不必争论，最好的争论就是拿出作品。大批好作品比一味谈理论有力量得多。看到了作品，有没有笔墨，笔墨怎么样，其义自见。

所以，我觉得目前我们面临的多元化的状态，比起以前应该是进步的。当然，多元化也存在其他问题。

**许钦松** 郎绍君先生几乎把笔墨问题一百年来的基本脉络详尽地呈现出来了。我这一代人也确确实实地感觉到，从八九十年代以来，人们越来越深刻地认识到传统笔墨的重要性。在我们国画界也是，不管名气多大的画家都不例外。因此，也有了相当多愿意学习传统的学生。现在给高级研究生班上课的时候，我把笔墨作为一个重要的教学内容。我们手上虽然没有原作，但拿了一些复制品让他们临摹，还组织去故宫博物院参观正在展出的精品。现在大家的认知也高了很多。20世纪，岭南画派和国画研究会由"方黄之争"引发的一场大辩论，也让传统的笔墨问题在一定程度上凸显出来了。这么多年来，我们对岭南画派做了很多学术研究，有丰富的研究成果；同时也重视广州国画研究会的作品，正在筹备大型的国画研究会主题展览，从史的角度全面地梳理他

---

[1] 郎绍君，《笔墨问题答客问——兼评"笔墨等于零"诸论》（上、下），载《美术观察》，2000年第 7、8 期。

们的艺术观，并给予应有的地位。

**郎绍君** 这很重要。

**许钦松** 现在大家越来越深刻地认识到，不能因为有外来的冲击，就改变我们的整个传统，动摇我们最根本最基础的文化价值。西方美术教育的模式是提倡造型艺术。造型艺术的理念融入我们美术学院的各个专业，融入中国画，实际上是从这个角度来改良中国画的造型能力。比如说中国画系的学生画水彩，研究色彩问题，也要画素描，学习如何把素描变成线描，等等。

**郎绍君** 这种融合是必要的。

**许钦松** 回望一百年来西方美术教育在中国的发展史可以发现，在这种历史语境下，我们的现代艺术得到了很大的发展，但同时也产生了一个致命的后果：新一代人容易忘记中国传统绘画的精髓。中国画不以造型为终极追求目标。中国画的灵魂，在于文化的精神、笔墨语言和质量，以及高级的意境。过分强调造型，用写实主义的造型来改造中国画，就在一定程度上把笔墨排挤到了非常次要的地位上。一切都为了造型，考虑如何把人物画得更准，更立体，更写实。中国画笔墨的意趣和玄妙，这些有很强的精神性的东西，就受到了很大的伤害。过于强调造型同时也制约了画家笔墨的发挥。我曾经在一些场合提到这个问题，我认为现在的美术教学模式非常有必要回归传统，把我们刚才所讲的中国文化精神、笔墨语言和质量，以及意境追求这三大主要组成部分重新推举到一个很高的位置，向年轻人发出信号，从本质上提高他们认识和创作中国画的水平。

**郎绍君** 您讲得很对，目前我们的中国画教育形势应该说比以前要好，大家认识到传统的重要性了。但是，现在的美术学院究竟有多少人能教好传统艺术这门课？这是一个实实在在的问题。现在全国 60 岁以下的年富

力强的骨干，多数没有接受过系统正规的传统教育，观念和笔底下的功夫都不是这一路。

现在有很多地方建立了中国画学院，中央美术学院的国画系也升为了中国画学院。听说广州美术学院也正在搞？

**许钦松** 已经挂牌了，叫中国画学院。我们现在已经越来越重视对中国画传统的学习和回归了，对笔墨这个概念也一样，时代进步了。

**郎绍君** 这个问题最早是厦门大学的洪惠镇教授和我联合提出的。中国画专业要独立出来，否则招生也不独立，上课也不独立，学生很难好好学习。最早响应的是中央美术学院，它先成立了一个中国画学院。中国美术学院也成立了中国画与书法艺术学院。天津美术学院也是，看来这是一个趋势。

**许钦松** 中国画的这种独立的传统，最核心的部分和最本质的内涵就是笔墨语言的呈现。笔墨承载的文化内涵非常丰富。首先，从技术上来说，它是绘画的基本的表现手法。我们山水画的技法多种多样，最主要的就是用笔和用墨。在山水画中，描绘山体时通过用笔来交代结构特点，呈现不同山体的不同质感，表现山体的阴阳向背、树木的形态、山石的层次、水纹的走向和水流动的形态等，这些都是用笔的基础功能。那么用墨呢，在山水画中的基础功能在于渲染山体和任何物体的明暗关系，强调它们的阴阳向背，乃至渲染春夏秋冬四季的空气特点和节令的情感、情绪等。所以说，笔墨是山水画基础性的表达方法。这尤其体现在郎先生所说的宋代绘画当中［图7.3］。到元代以后，笔墨的重要性进一步呈现。更深远的理解和表达是这个时期笔墨思想变化的特点，它更具思想深度了，可以直接地表达画家，特别是士大夫画家的个人气性和修身的成果。于是笔墨变成了画家境界的呈现方式，是画家的艺术高度和修身高度的双重体现。这就是笔墨在中国画中如此

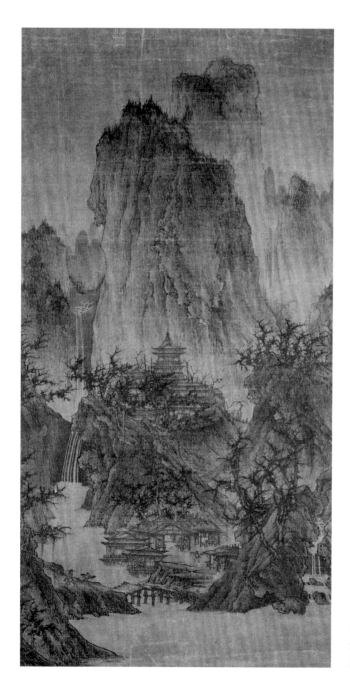

图 7.3 李成,《晴峦萧寺图》。绢本淡设色。北宋。堪萨斯纳尔逊－阿特金斯艺术博物馆藏

重要的原因，它不只是线和墨的简单的关系。所以，我想请教郎绍君先生，你对笔墨这个概念是如何理解的？笔墨有没有传统或者现代的区别？它是流动的，还是有一种比较固定的评判的标准？我非常愿意听听郎先生的见解。

郎绍君　首先，笔墨是不断发展、不断丰富的，会不断增加新的内涵。但是，它在发展的同时，也不是一味地越久越丰富，也会丢失一些东西，也会吐故纳新。其次，笔墨的功能是什么？这是认识笔墨价值的一个最核心的问题。我认为笔墨是中国画基本语言，它是一种形式语言，是一种技巧，是一种表现中国画形象、境界和意趣的手段。中国画最主要的语言应该是笔墨，其次才是色彩。至于经营位置，可能还得往后排。中国画和西画最大的不同之处，就在于笔墨。构图、色彩和形象刻画，中西虽然有差异，但都是必备的。唯独笔墨这个问题西方没有，只中国画有。

　　笔墨的特殊性，从形式上说，源于特殊的材料和工具，以及在变迁的过程当中承载的文化内涵；再者，笔墨本身也是独立的、可以接受欣赏的对象。笔墨既是形式，也是内容，特别是到了明清以后。笔墨一说源自书法，在书法的线条上生发出新的意义。晋唐绘画的线条勾勒与书法类似，彼时还没有墨法一说，笔墨还没有成为一个整体的观念。变革应该自中唐开始，但这一时期没有留下代表作，我们无法窥见详情。直到五代，笔墨观念和绘画发展成熟了，有了项容"有墨无笔"、吴道子"有笔无墨"的观点。此外，还有王维的画，张彦远说"王维之重深"，"重"和"深"显然不只是形容线条的。王维没有留下确凿的真迹，据记载他是注重墨法的一派，这有待考古发现证实。要说笔墨观念真正成熟，形式与内容一体，成为主流的观念，那就是宋代了。

许钦松　正式论述中国画笔墨观念的是五代的荆浩。其中有一点我们要注意：荆浩谈笔墨的重要性，是专门针对山水画的。他说项容"有墨无笔"、吴道子"有笔无墨"，说的是他们的山水画。所以，确切地说，笔墨连用的表述主要针对的是山水画，只是现在被笼统地用于所有类型的中国画。荆浩对魏晋隋唐以来的山水画做了一个大总结，试图改变旧的价值，建构新的价值。当时他面对的是两个传统：一是魏晋隋唐的主流山水画形态，也就是山水画的早期形态：勾线填色的青绿山水，以大小李将军[1]为代表（见［图 2.3］）；另外一个传统是唐代中后期出现的水墨山水，以王维、项容这些人为代表。山水画的新传统是对勾线设色的青绿山水的反叛，书法性的笔法是对勾线的革新，黑白水墨或者泼墨的表达方式也是对色彩浓丽的青绿传统的革新。荆浩的价值取向是非常明确的，就是认可唐中后期出现的山水画新传统，所以他正式地提出，山水画重中之重的核心观念是笔墨。有笔墨，才能形成丰富的绘画语言，形成成熟的、完满的绘画类型，要不然怎么能和成熟的青绿山水相提并论？所以，宋人其实是接受了荆浩对山水画的改造，并且在笔墨的创新上取得了很大的成就。宋代的笔墨实验达到了最高峰，是最完整的。

郎绍君　对，整体上可以这么说，不过具体情况稍有些复杂。宋代讲究理法，艺术也追求严谨，宋代绘画非常注意艺术形象，特别是山水画，都是慢工细活，真正实现了杜甫所说的"十日一水，五日一石"[2]。在唐代，壁画占统治地位，到宋代仍然有这个传统，但是从唐代的宗教性转到

---

[1]　指唐代的李思训、李昭道父子，因李思训曾任右武卫大将军得此名，明代董其昌在《画旨》中将李思训奉为中国传统山水画北宗之祖。

[2]　杜甫，《戏题王宰画山水图歌》，见张忠纲选注，《杜甫诗选》，北京：中华书局，2005 年，第153 页。

了庙堂式，或者说宫廷式的绘画。宋代宫廷里有很多郭熙的画，后来王安石变法失败，郭熙受到牵连，画作被拿掉当抹布，这就说明相当一部分是画在绢上的挂轴［图7.4］。

这一传统到文人画兴起以后，逐渐就断了，只有画工才重视工笔刻画，用现在的话说，就是追求写实性，形象的真实。方闻先生有一本书讲宋代以后的绘画[1]，所谓"超越再现"，指的就是这个。宋代绘画是一个高峰，真实的形象，宏大的气魄，还有极其工细的手法和表现。它的描绘高度成熟，向工致、精妙的方向走了，不如唐代的气魄大，特别是院体画［图7.5］。以至于到北宋后期，特别是徽宗朝，苏轼、米芾等一批文人强调"不求形似"，实际上不是不求形似，而是提倡复古，像唐代那样简约一些。到了南宋又有一个大的变化，就是李唐开创的新风气，边角构图、局部构图出现了，用李泽厚的话说，就

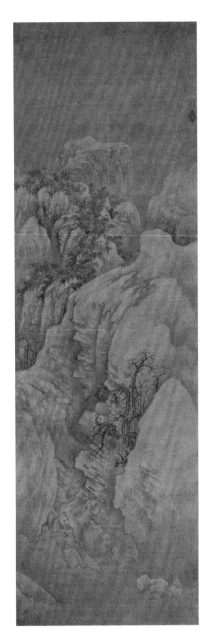

图7.4 郭熙，《幽谷图》。绢本水墨。北宋。上海博物馆藏

[1] 方闻，《超越再现：8世纪至14世纪中国书画》，李维琨译，杭州：浙江大学出版社，2011年。

是"有我"和"无我"的区别。北宋的画是"无我"之境，到南宋开始进入"有我"之境，过渡到元代，即成为以写意为主的文人画（见［图 3.6］）。

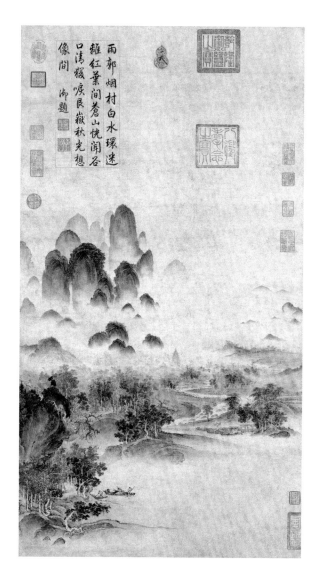

图 7.5　赵佶,《溪山秋色图》。纸本设色。北宋。台北故宫博物院藏

宋画笔墨的一个特点就是不离形象，一方面，画面的结构和形象制约了笔墨，但是另外一方面，正是笔墨塑造了结构和形象。这两者的结合，达成了"情"和"理"的和谐，在工细之中，也追求抽象的诗意。经过元代的巨变，下至明清，绘画材料从绢的时代进入了纸的时代。再加上全真教和道家思想在元代知识分子中的流行，文人墨戏的风气进一步加强了。

宋代的山水画给人的印象最深，但是当时数量占第一位的仍然是人物画。我曾经统计了现在遗留的作品数量。唐代人物画占领了绝对的统治地位，宋代山水花鸟画得到了大发展，虽然质量很高，但还是没有超过人物画。到了元代，山水和没骨花鸟兴盛，人物画基本上消失了。

**许钦松** 元代绘画大转变的本质是中国画士大夫传统的强化。为什么这么说呢？从社会、历史的角度来讲，元代家国破碎的情况对时人的影响是很大的。中国艺术史上"遗民画家"这个特殊的类别，就是元代出现的，著名的有龚开等人。他们原先的身份是士大夫，因为不仕二朝，不为五斗米折腰，只能卖画维生，迫不得已成了画家。更重要的是，绘画本来就是士大夫"修身"的重要手段，既能"修身"，又能维持生计，何乐而不为？当时的社会政治环境的险恶，不亚于魏晋和五代，所以这个时候艺术的价值又回到了最初的精神——士大夫的"修身"上。元代统治不到百年，但其间山水画乃至绘画艺术的成就是很高的。中国艺术史常常将宋元并称，美术学院里的国画教学也有两门重要的必修课，一是宋画，一是元画。士大夫的艺术精神回归，在山水画上就体现为水墨的强化。宋代的水墨山水是与青绿、金碧等重色彩的山水画并行的，而元代的水墨山水一枝独秀。所以元代绘画的整体性转向正是建立在画者主体性凸显的基础之上。山水画里还出现了以皴法表达个人气性的特点，这是山水画史上的头一回 [图 7.6]。

图 7.6　赵孟頫,《洞庭东山图》。
绢本设色。元代。上海博物馆藏

**郎绍君** 是这样的，元代山水一定程度上继承了宋代山水重视形象的传统，同时也强化了笔墨的传统。绘画材料从绢到纸，吸水性增强，干笔增加，皴法大兴。当然，宋代也有皴法，但融合在形象中。《溪山行旅图》的"雨点皴"[见图1.19]，形神高度和谐，跟元代画山的方法不一样。

元代赵孟頫等人提出书画同源，书画一律，书法就进入了绘画。元代绘画所继承的宋代流派，一派是李成、郭熙，一派是马远、夏圭，再就是董源、巨然[图7.7]一派。当时董、巨这一派占统治地位，"元四家"黄公望、王蒙、倪瓒、吴镇，都是从董、巨派发展而来的。这是一个简单的划分方法。也有人说，学董、巨的画家通常也吸收了荆浩和关仝的风格，没有绝对单纯地学习某一派。"元四家"的说法是明代的董其昌提出来的，代表元代山水画的最高成就。之后的明代，写意画大兴，笔墨是丰富了，但是主要集中于花鸟画，山水画的发展不是很大。明清绘画的一个特点是流派林立，个性相对突出。从晚明到乾隆年间，应该也是一个高峰。我觉得宋代绘画的笔墨和形象结合得最完美，工具性发展最突出，就是笔墨的形式力量和语言性的力量发展得很好。但是，笔墨自身的那种相对独立的意趣，就是最丰富的笔墨形态，还是在明清。

**许钦松** 我也赞同你的观点。另外，笔墨除了是绘画表达的语言，还是一个可以观赏的独立的语言形式。这是中国画很重要的一个特点。我想这个特点和魏晋时期形成的品评机制是有很大关系的，画如其人，从笔墨上就能够直接落实了。

另外，笔墨还承载着画家的文化内涵。文化修养高的画家，作品格调就高，他们往往不按世俗的观念和形式作画，别出心裁，大胆突破，其中常常出现能够改变绘画史的大家。而以利益为导向的画家，作品的格调往往很低，技术水平越高，艺术内涵反而越空洞。

**郎绍君** 我觉得，你这个文化内涵的定义下得大了一点，我来补充解说。

图 7.7 巨然，《秋山问道图》。
绢本水墨。五代。台北故宫博
物院藏

我在《笔墨论稿》[1]中谈到，人们往往用有没有"笔墨"来评价画家的好坏，其实这个说法是不确切的。只要是用毛笔画画的都有笔墨。有没有不是问题，好不好才是问题。笔墨的好与不好，可以有天壤之别。大写意的笔墨，没人能超过两个人：徐文长和八大山人。一般人学不了他们的境界。那种境界就是你说的文化内涵。这种文化是什么呢？这又得回到笔墨的形态上来说。笔墨的干、湿，浓、淡，轻、重，老、嫩，还有各种各样的术语表达，邪、甜、俗、赖，苍茫、浑厚、幽怨、冷逸，这都是形容笔墨的。到明清才有这么丰富的语言来形容笔墨，然而即使这样也难以完全表达笔墨所能达到的东西。比如"一波三折"，黄宾虹讲线条时提到了这个观念，最直的线也有起笔收笔，肯定不是一条直线。这些和人的心理、文化都有关系。所以古人说：人品不高，用墨无法。怎样的人品才高？像孔子那样，能得山水之乐，有仁有智。画家也一样。黄宾虹论画，以笔墨来论优劣，说宋明画枯槁，清画柔靡。学这些末流就容易沾染市井气，也就是俗气。

因此，笔墨最高的境界是人格，人的修养。画山水花鸟有个美称，叫"丘园养素"。通过绘画，陶冶高洁的品格，守朴归真，这是我们中国对人的一种要求。笔墨之所以有魅力，就是因为能表现人的性格、气质、修养。

**赵　超**　二位先生对笔墨在中国古代艺术中的意义、起源与形成，在中国画中的精神所在论述得很深入。现在我们是否能谈一谈当代中国画创作的笔墨问题，这对当代中国画家来说是绕不过的大问题。

**许钦松**　经过辛亥革命，岭南画派兴起，新文化运动开展，这一百年中我们遇到的一个很大的问题是传统文化的流失。在百年以前，我们在世界格

---

[1]　郎绍君，《笔墨论稿》，载《文艺研究》，1999 年第 3 期，第 222—232 页。

局中积贫积弱的局面是持续了很长的时间的。由于这样的政治格局，很多国人开始怀疑自己的文化传统不行。当时我们有派往外国学习的留学生，不断地学习西学。到了现在，国家已经在世界格局里越来越强大。我们对传统文化的文化自信开始回归。在中国国力日渐强盛的大背景下，我们画家对传统文化、传统绘画的价值应该做出一个公正的判断。当然我们必须更加深入地了解传统，了解我们自己。另外我们应该开创，或者说是创造出属于这个时代的艺术。

**郎绍君**　在绘画这样一个很具体的专业上，做到这一点，是很重要的。笔墨艺术的哲学背景是中国的，更多的是道家的东西，讲究阳刚之美和阴柔之美，特别强调阴柔之美。这和所谓现代性的追求，或者说世俗社会的精神，有很大的差距。所以，现在能够欣赏水墨的人越来越少了。不光水墨，能够欣赏古代那些优美的诗歌散文，欣赏古琴、古筝等传统乐器的人也少了。现代社会是快节奏的、追求物质的世界，和"抱朴"、回归自然、超远、温柔敦厚等传统审美是相抵触的。所以这也是时代的趋势，中国画的笔墨时代渐渐远去了。

有人提出，要恢复"汉唐气魄"云云，而所谓汉唐精神是抽象的。汉代没有山水画，唐代山水画没有传世作品。汉唐艺术留下来的，比如说出土的雕塑之类，是一种雄浑博大的风格。唐代是一种静谧当中的宗教精神的博大，而汉代是一种动势的博大［图 7.8、图 7.9］。完全恢复它们是不可能的，但是我们仍然可以借鉴。最大的难题是，怎么把这种精神因素和现代的语言、思维、追求结合起来。

现在的问题是，大家很着急，希望在很短的时间能创造出符合时代精神的有力度的作品。这个主观愿望是好的，探索本身也是有价值的，但是不能操之过急，还是需要吸收更多有力的、内在的东西。比如说，要从俯视的角度表现空间，如杜甫所说，"一览众山小"的空间，

图 7.8　石雕伏虎。西汉。陕西兴平霍去病墓

图 7.9　奉先寺群雕。石刻，唐代。洛阳龙门石窟

第七讲　笔墨是山水画的语言　　｜　　233

在主体意识中是大的，但是在画面上不一定大。画了很多山头，气魄就一定大吗？不一定。另外一个方面，俯视角度可以极致化，但是不要和中国画传统的"三远"透视法对立起来。范宽的《溪山行旅图》不是俯视，但是它的气势非常恢宏，"远望不离座外"，不管离得多远，都感觉画面就在你的座位跟前。这种"深远"也是一种大。"平远"和"高远"也不应被排斥，它们的压迫力量有时可能比俯视更强。比如沈周的《庐山高》，是给老师祝寿的作品，有一种崇高感，通过强悍有力的笔墨表现出来，如果没有笔力，单纯的构图无法呈现出这种效果。作品的文化内涵，感人的力量，首先体现在给观者带来的视觉冲击。

许钦松　近几年，我提出了"大笔墨"的观念，一种融合古今笔墨的主张。我认为笔墨是中国画的基本语言，也是书法的基本语言。但是如今的中国画，笔墨很容易丧失这两种基本的特性而退化成一种单纯的效果。古代的笔墨是有法度的，现在的笔墨讲效果，怎么样效果好怎么来，这可能是笔墨的现代性吧。其中会丢失很多核心的东西。所以，我强调把笔墨的古典传统，当然，主要是宋和元的两种传统，和现代的传统结合起来。这种结合的基础是要充分把握笔墨的传统和现代性。在个人山水画创作的价值取舍上，我倾向于把宋代笔墨传统与现代笔墨相结合。

　　我们远看万里长城，它在山脊上的起伏变化是一种节奏性的存在，包括大的块面、大的结构的分布，很多国画家往往忽略了这个。我不知道这种忽略是对还是不对。长城，给人的第一印象是大开大合，然后才能开始琢磨细部的结构，一砖一石的质感。大的结构和黑白的分布，墨色的起伏变化，很多人没有充分地运用。

郎绍君　我觉得，用"大笔墨观"这四个字来概括你这个想法，不够确切。它不只是笔墨问题，更是你追求的一种力度，视觉冲击力，强悍的气魄，

或者说一种遒劲的精神，它是通过笔墨、结构和形象体现出来的，主要是结构和形象，所以不能完全用笔墨来形容，笔墨只是其中的一个因素。

具体说来。比如结构要单纯明快，大块面。大块面也涉及笔墨，但是大笔平面就等于大块面吗？黑白对比有了，力量感也有了，但是还需要内在的流动性，需要笔墨。自然本身的力量感，山石的质感，画面结构，还有人和山之间的关系，画家的笔触，都是"大笔墨观"需要承载的内涵。

中国画家要重视传统文化的修养，在我看来，体现在中国画创作中的修养，就是笔墨。

　　唐、宋、元时期，山水画家重意境，作品多以大山大水的全景构图，表现出大自然的气象、气度，并且在其中抒发自我的山水情怀。在他们那里，笔墨语言不是主体，而是要服务于作品意境的表达。

　　明清两代，文人画是主流，笔墨成为主体。一幅作品优秀与否，不在于画理和意境的表达，而在于线条与墨色的传情达意。

　　笔墨重要，品格更为重要。一个为外显，一个是内修，互为表里，相互作用。外为内所制，内为外所扬。

　　笔墨者，自有本家笔势墨态，当为日日修行，年年磨砺，删腐习而益以新格，门户可立也。

<div style="text-align: right">——许钦松</div>

第八讲

# 山水画的"工"与"匠"

对谈嘉宾：吴为山、许钦松
主 持 人：赵　超

**赵　超**　今天很高兴来到中国雕塑院，请吴为山先生与许钦松先生就中国画中"工"与"匠"的关系问题做一个深入的探讨。我们知道，在当今培养中国艺术家的机构——各大美术学院中，无论西画还是中国画，对绘画技术的培养是重中之重。我们当下对技术性的审美也占据了主流位置。请二位先生谈谈对这个问题的看法。

**吴为山**　高超的艺术水平，需要有扎实的功夫，深厚的功底。脱离这些东西，作品就是漂浮的，就不会令人信服。达·芬奇从小就画蛋。我们从米开朗琪罗创作的《哀悼基督》[图 8.1] 等雕塑中，也可以看到他对人体工学、人体美学的深刻理解，这种对结构的把握，对骨头、肌肉、血脉的表现，上升到精神层面，与灵魂并存。如果没有工匠的那种精神，是不可能达到这样一个境界的。

罗丹也是这样，他认为一个艺术家，要把自己当成一个工匠去劳作。一个真正有思想有情怀的人，不会天天想着追求意境、境界，这些没有深厚的功底是不行的。我学雕塑的时候，老师让我每天搓泥，拳不离手，泥巴也不离手，每天都在搓，然后用泥巴去砸树上的叶子，直到砸得准为止。然后学习设计雕塑，作品放在高处，人在底下看，

图 8.1　米开朗琪罗,《哀悼基督》。大理石雕塑。1498 年。梵蒂冈圣彼得大教堂藏

判断制作某个部位需要一块多大的泥巴,就把它揉好,然后砸上去,要正好砸在那个地方。这些都是很重要的基本功。有了扎实的基本功,才能得心应手地创作,拥有出神入化的艺术表现力。没有工匠式的信念,没有"工"的精神,作品就容易作茧自缚,挣脱不出来,这样是不行的。实际上,艺术家要先下很多功夫,才能破茧而出。没有这个过程,怎么能涅槃呢?所以,功夫特别重要。

西方鉴定米开朗琪罗的作品不仅从外表判断,还要研究石头的开凿方法、刀法和刀法走向。因为米开朗琪罗是左撇子,但有时也用右手,可以左右开弓,他的刀工和凿石头的走向,都是有规律的。从这

里面就可以分析出艺术家的个性和他早期用功的状态。像米开朗琪罗这样的巨匠，完全是在"做"石头，把巨大的石头变成小块，然后再变成粉末，在不断锤、砸的过程当中，慢慢地磨炼自己的意志和精神，最后得到灵魂的超升。所以"工"和"匠"是连在一起的，没有"工"，就达不到"匠"的境界；要做一个很好的"匠"，就必须在"工"上面下功夫；到最后，"匠心独运"，从一般的工匠上升为巨匠、艺术家，这是一个非常重要的过程。特别是雕塑，不论材料是铜、石头、铝还是不锈钢，都有"工"在背后支撑，没有匠心，就不能实现艺术的升华。

**许钦松** 比较中西方的雕塑可以发现，中国的雕塑大部分来自民间，比如寺庙里的菩萨，还有大量的宗教石刻。在中国艺术的语境中，"工匠"这个概念好像特指民间艺术，这是中国雕塑史较之西方很大的一个不同之处。虽然陵墓中的雕塑，如兵马俑等，日后也成为中国雕塑的主要代表，但这些给我们的感觉就是比较"工匠"，比较民间，"似乎"层次比较低。我刚才听你讲得非常好，文艺复兴时期的这一批大师，不单单是雕塑家，同时又是建筑师、科学家，精通解剖学，对人体结构有深刻的理解。他们怀抱理性精神，从科学的角度创作，以一个"工"的介入来塑造形象，从一个非常写实的角度出发，融合"工""匠"，把技艺发挥出来。

**吴为山** 中国的雕塑和西方的雕塑，功能上也有一些不同。首先，西方的雕塑主要服务于宗教，另外还有皇权和贵族，为统治者树碑立传，在宫廷里作为摆设。另外它还有一个功能，就是在城市的公共空间，比如广场上，作为公共艺术，这是他们的传统。而中国的雕塑传统是"俑"，也服务于宗教和皇权，但主要在寺庙、洞窟、陵墓里，埋到地下去了，表示不朽。西方的雕塑多数陈列在室外空间，为了宣示威严。此外，

中国雕塑的民间性，比如刚才您讲的民间泥塑模雕，就是给孩童玩的。所以中国雕塑不强调写实，不需要做得很像，只是纪念性、象征性的东西。比如霍去病墓的石刻，就没有像西方那样，表现一个皇帝或者是勇士，作为英雄骑在马上，立在高高的广场上，而是象征性的，一匹马踏着匈奴［图8.2］，在构思和境界上更加有智慧。中国从古到今几个名人有雕像？就算有，也只是后人基于想象塑造出来的，都江堰的李冰雕像［图8.3］。

图 8.2　马踏匈奴。石刻。西汉。西安茂陵博物馆藏

图 8.3　李冰像。石刻。东汉。四川都江堰伏龙观藏

在西方，很多写实雕塑记录了历史，而中国记录历史的往往是后人，没有真实可考的形象史。中国的雕塑更具有象征性，更注重的是写意性。写意性当中就有很多工匠的成分，像《昭陵六骏》[图 8.4]，从"六骏"的神韵，可以看出当时工匠高超的技术，包括造型艺术的表达能力，"工"在里面起的作用很大。

图 8.4　昭陵六骏之飒露紫。石刻。唐代。宾夕法尼亚大学考古与人类学博物馆藏

刚才我也谈到了"工"的贬义色彩。贬义的"工"，就是动不动就讲匠心，这个确实也有很多的缺失。工匠，天天在画，但没有达到很高的艺术境界，往往只停留在技术层面。所以文人画的一个特点，就是反对这种画工，诸如"粉本""勾填""双描""填色"等等。因为文人画强调"逸笔草草"，把胸中的逸气给排解出来，表达出来就行了。所以，它对于这种"工"的轻视是存在的。但是文人画有另外一种"工"，就是它的书画功底，还有诗歌功底。它的文化境界在笔墨当中的体现也强调"工"，只是概念不一样。

许钦松　中国的山水画在唐宋这个时段对"工""匠"这块很重视。我们现在看到的流传下来的杰作，像《千里江山图》，王希孟一辈子就留下这么一张画。我仔细研究，他非常细致地刻画出整张画的细节，哪怕一条小船里坐着什么人，房子里客厅坐的什么人，正做什么动作，都很清楚。包括我们常讲的青绿山水，非常讲究这种制作过程的"工"，这个是技

术层面的内容。

我因此想到，艺术的"术"，它本身承载着艺术家表达的思想感情和审美的高度。这些高妙的东西要落在实处，必须用"术"来承载，所以"术"是少不了的。这样发展下来，唐末有水墨画出现，文人开始进入艺术创作。越来越追求"逸笔草草"，慢慢进入到另外一个领域，这是对工匠精神的一种"忽略"。特别是在绘画理论中还提出了绘画的四个层次：最高是逸品，之后是神品，然后妙品，最后是能品。"能"就属于"工"这一块，属于技术层面的东西。这一整套理论跟我们文人画讲求的自身修养和自己的情感表达应该是有关系的。他们不一定主张"工"的东西。像齐白石先生，他画的灯、烛和晚年画的虾和螃蟹，结构性笔墨的难度是很高的，虾须的那几条细线都非常讲究［图 8.5］。所以我们经常把这些大师叫作艺匠、大匠、巨匠，就体现了中国

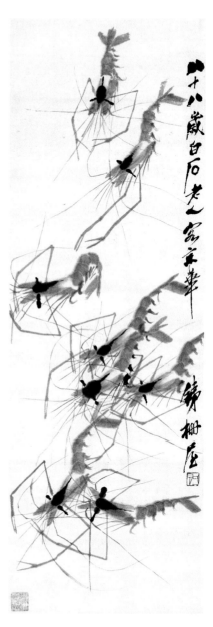

图 8.5 齐白石，《虾戏图轴》。纸本水墨。1948 年。湖南博物馆藏

画对于工匠这个传统想脱开内在又脱不开的很尴尬的一种状态。

赵　超　虽然文艺复兴时绘画跟雕塑同时兴起的，但是从历史的角度而言，主要体现在绘画的勃兴上。在文艺复兴之前的古希腊、罗马时期，西方的雕塑已经高度发达。西方艺术精神与工匠传统最深刻的东西在那个时候就已经生成。我想请吴先生谈一谈古希腊、古罗马时期的雕塑传统，比如对男人和女人的刻画、神话雕塑、古罗马的家族雕塑等，以及文艺复兴之前，古希腊乃至西方"工匠传统"的起源问题。

吴为山　我们现在看古希腊或者古罗马的雕刻，一般都是从印刷品上看。从印刷品上看雕塑，还是比较欠缺，就像雾里看花一样，会产生错觉。你要身临其境去看原作品，可以感觉到艺术家的呼吸，可以看到艺术家的手在触摸物体的时候用精神来征服物质的那种感觉。古希腊的雕塑追求一种标准的理想美，单纯、高贵、静穆，实际上是一种理想的追求，但是，这落实在什么地方？落实在人体的理想美的表达上。而这种理想美不是凭空臆造的，是在众多的人体表达过程当中，特别是艺术家对人体的结构各方面，如骷髅、经脉、肌肉、皮肤等，了解的基础上。我们可以从古希腊这些解剖的雕塑和一些留存下来的手稿、规划稿中看到。古希腊的艺术家之所以能把作品做得那么生动，做得那么高贵，同时里面渗出一种静穆来，就是因为他们对人体本身这种科学性有深刻的了解和把握。看雕塑的眼睛，艺术家把眼珠的一部分挖掉，打出一个小洞，装上一些发光体在里面。所以有些雕塑时间长了眼睛就脱落了，形成一个眼洞。从远处看，光影就是黑的，就是深的。实际上，原先里面有一个发亮的晶体［图 8.6］。

　　也就是说，这些艺术家在创作中非常精通使用材料，非常注重各种材料的品级。还有很多古希腊的雕刻是用不同材料拼接的，身体用的彩色的石头，带有花纹，脸部就用白色的大理石。现在考证发现，

图 8.6 《战士》及其眼睛镶嵌。青铜雕塑。约公元前 460—前 450 年。雷焦卡拉布里亚国家考古博物馆藏

脸部实际上都是在那些白色大理石上面彩绘的，时间长了以后色彩就脱掉了。所以这些都需要非常高超的工艺水平，也就是"工匠"水平。他们惟妙惟肖地将人体结构跟比例的关系全部都表现在这里，里面的骨头延伸开了以后，就非常美，很生动且准确。例如文艺复兴时期，米开朗琪罗的《哀悼基督》《大卫》，把腿脚上的筋都表现得淋漓尽致［图8.7］。实际上是通过这种淋漓尽致的刻画，来把一个人的精神世界在生理当中的反映给表现出来。所以，他们不是没有目的的，而是去生动活泼地描摹一个具体的生理上的现象，去实现几乎精神性的表达。所以真正的大艺术家，特别是写实主义大艺术家，必须要有很深的功底，也就是"工"，才能达到这样一个高度。

图 8.7　米开朗琪罗，《大卫》及其足部细节。大理石雕塑。1504 年。佛罗伦萨美术学院藏

**许钦松** 在古代，我们对西方的了解非常不全面，中国人也在是四百来年前才看到了西方的油画。那时候传教士利玛窦从海上登陆澳门，抵达广东，在肇庆停留了很长时间，再到广州。当时他送给明朝皇帝三件油画作品，两张是圣母图，一张是圣父图［图8.8］。那时中国人看到的这几张油画，并不是最高水平的油画。后来清王朝很重视西洋文化，在宫廷里请了几个外国画教师，其中有我们很熟悉的郎世宁。郎世宁进入

图8.8 （传）利玛窦携来《圣母像》，载《程氏墨苑》，明代

宫廷之后，也尝试用西洋绘画的明暗关系，用一种写实的绘画语言来表达中国艺术主题。他画的马、器皿，都有透视关系［图 8.9］。当时乾隆皇帝也号召这些宫廷的画师向郎世宁学习，学习他们这种写实的技法，这种"工"的才能。

图 8.9　郎世宁，《八骏图》。绢本设色。清代。台北故宫博物院藏

但中国人真正意义上学习西方应该是在清末。清廷派出的是曾国藩的幕僚，后来又有留学生，这些人到海外才真正了解了欧洲顶级的艺术品。当然那些年出去的人不是去学习艺术，而是为了其他的工作。

到了蔡元培先生执掌教育部的时候，我们才派出了一批又一批的留学生，去西方学习艺术。这些学生中广东籍的很多，他们逐步地把西方的一些高水平的绘画、雕塑引入中国。像徐悲鸿先生，带他的太太去巴黎，回国的时候太太想买一批大衣带回家。徐悲鸿说，钱不多了，就买石膏像，因此闹了矛盾。徐悲鸿把这些从法国买的石膏像带回国，然后就开始了我们的美术教育。中国画原本是一整套我们自己的东西，到了1949年之后，中国的八大美院开始采用苏联的模式，包括用西方的造型模式和概念来进行中国画的改造，就是用西方绘画的造型语言，素描、色彩的训练方法，来改造中国画。几十年下来，我们更讲究艺术性的东西了，能够用笔触把一个人的毛发画得很真实。我们现在看到美展里有的工笔画旁边挂着个放大镜，让观众拿着放大镜去观赏精细的作品。

现在全国美展出现了很多工笔画。我在评选中国画的时候会有疑惑："工"是很"工"了，但怎样能在更高的层面有所提升？我想应该提高意象的方面。反过来说，意象应该是建立在很扎实的写实基础上的。就是说，技术提升到一定高度，有中国文化的素养，才能够表达出最理想的境界。我们现在创作上有个误区，技术性的东西是一个领域，写意性的、意象的东西，是另外一个领域，两者分离了。这样的教育带来了今天我们需要面对的一些前进上的障碍。

赵　超　"工匠传统"其实在西方的现代艺术兴起之后也受到了批判。杜尚之后，现成品成为艺术创作元素。就现在而言，西方艺术创作也不是特别讲究"工匠传统"。我想请二位先生谈谈观念艺术兴起以后的"工匠传

统"这个问题。

吴为山　以观念艺术为代表的当代艺术，常常把装置作为一种表现的方式。因为一旦开始做装置以后，就可以省略原来的油画、中国画、雕塑这种传统的表现方式，另外找到了一条评价标准，包括创作方式的标准。从表面上看去，这对过去的传统艺术创作方式是一种超越，是一种展开。但是，我们也要看到，他们在选择这些实物、现成生活用品来做装置时，还是离不开对这种"工""匠"的认同。他们常常选一些非常美的、在工艺制作上非常精良的现成品。比较早的像毕加索，用自行车的车把和车座，来做牛头［图 8.10］。最近我在毕加索博物馆看到几件原作，融合得很好看，特别是坐垫，装置起来，非常有特点。所以尽管是装置这样不强调手工，不强调"工""匠"的表现方式，还是脱离不了"工匠传统"。

图 8.10　巴勃罗·毕加索，《牛头》。装置。1941 年。巴黎毕加索博物馆藏

**许钦松**　在选择的时候，有一个基本的判断。

**吴为山**　对，还是脱离不了对手工的这种判断和审美认同。所以这个"工"和"匠"，随时都贯穿着艺术创作的细节。

**赵　超**　在中国古典艺术里面，存在这样的一种紧张感。就是文人传统与"工匠传统"的价值取向相左，比如说明代有所谓的"画分南北宗"的提法。中国的绘画传统，它其实跟"工匠传统"有一种比较显著的紧张感，是吗？

**许钦松**　中国画在唐宋之后，一直到明清，不断强化了文人士大夫介入的态势，并且他们也在实质上取得了艺术史舞台中央的主流位置。文人画还分两个档次，一个是士大夫，这个更高，第二个就是文人，这一批人是中国画的中心实践者。文人的艺术传统、士的书画传统将书法传导到绘画艺术中来。比如"书画同源"理论的提出，以书法作为本身的综合文化素养，与绘画形成一个价值的对接。他们强调毛笔在书写的过程当中的审美精神，把运笔的质量、笔墨的观念都延伸到中国画里去。从书画的方式上，我们就可以体会到这个变化：从唐宋开始的青绿山水、金碧山水，运笔方法是手腕贴在纸面或者绢本上，要有个托，托着手肘，这是描画的状态；到元、明时期，书写已经不是像写小楷那样贴着纸了，手臂已经慢慢地解放了，从手腕到手臂整个离开了桌面，提到手臂的一个跨度上面。执笔不是握在笔头的下方，而是握笔管，手都已经握到笔管的末端了。笔锋和笔管都很长，这样写字很舒适。所以从元明时期开始，艺术家们从"描"的这个状态解放出来，进入到写的状态，中国画在此基础之上有了很大的改变，强调"逸笔草草"。就是说它不将画家本身的情绪表现在画面的形象中，而通过情绪留在纸面上的这点线条来直接表达。它和书法一样是一种心迹，心理留下的痕迹。心迹的表达，反映出这时的中国画完全跨越了技术层

面的语言状态，进入到一个更高的精神层面。书画方式的改变，加上很多"书画同源"式的理论不断地完善，归到最后就是中国画的写意精神和意象手法，成了中国画很高层面的一种价值。

　　在这样的一个过程中，流弊也会出现。有些艺术家恰恰忽略了这种像能工巧匠似的、描的技术，不再用工匠似的那种手法，把什么都做得很细微。比如说我们广东的象牙球［图 8.11］，能够把象牙雕到七十几层，这种精神实际上与文艺复兴时期那些肖像画的金饰和银饰的微妙刻画精神是有共通之处的，那些大家痴迷于这种细节的研究，像文艺复兴的北方传统。那么我想，西洋的美术进入中国之后，这种书写的技术传统占据主要位置的情况就有很大的改变。特别是清末之后，随着辛亥革命的发生，新文化运动的开展，我们广东岭南画派所推行的"折衷中西，融汇古今，关注现实，注重写生"这样一个理论，就是等于在清末的中国画走到了一个无路可走的境地时，做了一个华丽的转身。这是传统中国画要达到的现代化转型。岭南画派最大的历史贡献就在于此。然后再走到我们新中国之后这几十年来的美术教育。

图 8.11　象牙透雕花鸟套球。民国。广西壮族自治区博物馆藏

**赵　超**　如许先生所说，我们是从清末才开始认识西方最好的艺术，然后对雕塑有一个比较客观的认识。明末的时候，传教士不可能搬着雕塑到皇帝面前。清末我们一流的士大夫跑去看西方的雕塑时，那些作品对他们震撼很大。从那个时候开始，一直到民国时期，到共和国，建立起了这套融合中西的教育体系。所以我们对雕塑，对西方艺术中的技术传统的认识与理解用了很长时间。

**吴为山**　我曾经把中国雕塑归纳为八种风格。第一种就是原始的印象，原始时代所有的雕塑都是印象，不管是东方还是西方，这种是最早的。第二种就是商代的诡秘的抽象，像三星堆。然后有秦代的装饰性写实，可以归纳为面和线，它跟西方的写实是不一样的，虽然有不少评论家都认为它非常写实，栩栩如生。实际上那个作品也不是那么规整，还是有很多的装饰性，这是艺术家、工匠的一种归纳。汉代雄浑的写意，像霍去病墓的石刻。另外，还有佛教理想化的造型风格。明清时期，特别是明代以前的俗情写真，虽然是写生的，但是表现一些宗教题材。此外还有一种世俗化倾向，彩塑、石刻当中的一些就是这种。[图 8.12—图 8.15]

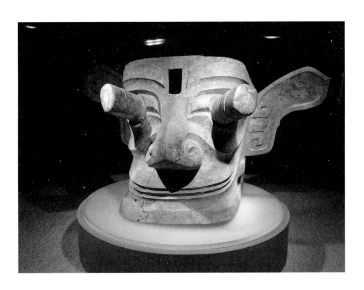

图 8.12　三星堆青铜纵目面具

图 8.13　秦始皇陵兵马俑弓兵俑

图 8.14　张玉亭，《妈祖像》。彩塑。
清代。天津泥人张美术馆藏

**许钦松**　你讲到装饰风，我就想到，其实外来的雕塑进入中国之后，应该说，我
们的艺术家、雕塑家也在思考如何体现东方文化的精神，把我们特有的
东方审美特质融入雕塑艺术中去。怎么把西方雕塑转化成为中国雕塑，
这是一个很有意义的课题。比如我们大家熟知的人民英雄纪念碑四面的
浮雕［图 8.15］，它力图把中国民间很强的一种装饰风带入画面。那种
唯美主义和写实主义的雕塑精神融合了我们中国特有的民族风格样式。
因此我看到，我们中国的雕塑家，也有一个明显的学习和转化迹象。这
进一步成为我们新的、特有的中国写意精神的雕塑传统。

　　我想从吴为山先生开始，中国的雕塑进入了一个不一样的阶段。
你的作品给我印象很深刻的是，你并没有用西方文艺复兴时期的写实
主义来百分百地呈现人物所有的一切，包括人体的解剖、衣纹的刻画
等。中国雕塑的意象的呈现在你这里达到了一个很高的水平。我看到
你关于孔子、黄宾虹及白求恩的作品。仔细去琢磨，不是百分百地按
照人形象本身那个结构去创作，但是依然能够保持关键的结构点，并

图 8.15　人民英雄纪念碑基座浮雕（局部）

表现出他们的神采。所以你的作品，一眼看上去就是很强的吴氏风格，它是一种意象的东西呈现［图 8.16］。

**吴为山**　实际上你提出了一个很重要的问题，就是在这个艺术当中，"工"的表现形式是什么？我们不能只看表面的"工"。我们看到一个磨得光光的雕塑，感觉做得很精细，就认为这个是"工"，好像这个艺术家花了很

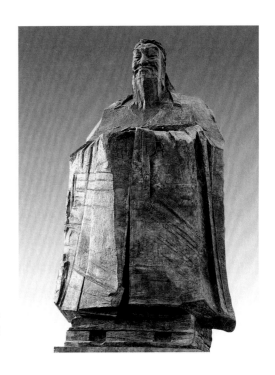

图 8.16　吴为山，《孔子像》。青铜。2010 年。立于中国国家博物馆北广场

图 8.17　吴为山，《冯友兰像》。青铜。2001 年。北京大学图书馆藏

多精力。当然，这是表面。其实里面有很多写意性甚至抽象性的东西。所以，这个"工"常常被人误解。只描摹对象的这个表面，再"工"，也不能传达深刻。我曾经做过冯友兰先生的雕像［图 8.17］。冯友兰先生的女儿专门把他去世时候的面部翻模，送到南京去给我参考。结果我越做越不像，感觉用面部翻模做出来不像，面部翻模本身也不像。因此，人是一个精神的产物。

许钦松　他人走了以后，其实就已经变了。他的精神不在了，他的躯壳也变了。

吴为山　眼睛都闭起来了，灵魂的窗户都关起来了，还有什么像不像呢？所以你做了这个"工"也没有用，这个"工"不只在外表。写意的东西也很"工"，写意是在总的表象当中，提取最精华的东西，加以准确和精妙的表现。这个准确不只是形体外表的准确，是精神，和精神对应的那一种物质。所以这个"工"，在艺术当中，不是说看表面。刚才谈到了中国的雕塑，特别是现代雕塑，从西方传承过来，克服了传统的雕

塑的装饰性写实和它的这种象征，还有抽象。它是在吸收西方写实基础上的一种跨越，或者说一种升腾。

潘玉良与滑田友、刘开渠等人均是20世纪早期留学西方的雕塑家。最近我在法国的一个亚洲博物馆看到了潘玉良的面部雕塑，其中一件是张大千［图8.18］，还有一组是他们博物馆馆长的一个塑像，做得非常写实，但是很有中国的神韵，对张大千那个嘴唇的味道把握是非常非常好的。中国这批雕塑家到西方去，尽管是学习西方，但是他们把中国的传统的思想，包括理论，都渗透到创作当中。再上溯到鸦片战争之后，一批西方殖民主义者把他们的雕像放到租界里，像巴夏礼铜像［图8.19］，表现的是一个殖民统治者，很写实。这是中国最早接触的西方写实主义雕塑。

图8.18　潘玉良，《张大千胸像》。青铜。1956年。巴黎现代美术馆藏

图8.19　《巴夏礼像》。青铜。1890年。原立于上海外滩，今已不存

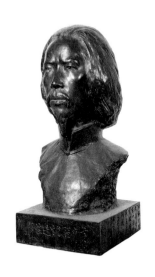

图 8.20　李金发，《黄少强像》。青铜。
1936 年。中国美术学院美术馆藏

真正中国的写实主义雕塑，实际上是刘开渠、江小鹣这一批，包括广东梅州的李金发。李金发还是象征派诗歌的一个代表，这个人很了不起，从西方留学回来，蔡元培先生第一个请他做雕像，那时候没有人做。但李金发做得很传神，很写实〔图 8.20〕。

1949 年之后，雕塑跟中国的社会主义、现实主义潮流融合在一起，出现了写实主义，所以这里面也有它的"工"。改革开放之后，学习西方的现代科技。所以中国的雕塑又进入了一个向西方学习的阶段，特别是在"工""匠"方面，也就是学习人体等，这一点可以一直投射到我们现在的雕塑创作上。但是我们今天对"工"和"匠"，不能仅从外表上看，特别是现在全国美展以后，工笔画很多，有的人一看工笔画很细，或者画得很写实，用了很多的"工"，就认为它很不得了，其实往往不一定比两三笔画出来的写意的东西好。所以这个工匠之气不能看表面，"工"要跟"匠"连在一起，"匠"要达到匠心独运，这就是艺术的境界。

齐白石画紫藤画得非常好〔图 8.21〕。我最佩服的是，紫藤绕在竹竿上，有前，有后，有空间，但是它的气不断，气是连着的，这也充分体现了他的"工"。我们雕塑也讲究一个"工"。一个写意性的，甚至很夸张的，看上去与现实不是很对应的作品，但是有一种精神，已经把对象之神、之魂、之心，完全把握住了，通俗的表现，达到了一种把"工"和"匠"都包含在里面的境界。

我们今天这个话题我觉得非常好，为什么呢？谈工匠，谈工匠之气，工匠离不开工具啊，工具也很重要。不能只强调艺术性，不强调"工"，光是意笔操作，没有一个深厚的功底，是不行的。林散之是个草圣，但是你看林散之写的小楷作品[图 8.22]，就可以看出他的功底。我收藏了一张林散之的小楷作品，是写给黄宾虹的书信，有几百个字，每一个字都像苍蝇头那么大。我做过一个试验，用电脑喷绘出来，把它放大到一米乘一米，里面的骨法、结构全部都看得很清楚。能经得起放大，这说明他的功底不得了。所以草书是建立在楷书、行书的基础上，建立在各种技艺融合基础上的一种高标准的境界。所以，跟我刚才谈的绘画一样，书法里面也存在这个"工"和"匠"的问题。有的书法写得很板，写死了，虽然看着很"工"，实际上没有"匠"，没有匠心，还谈不上匠心。只搞表面的艺术，就不容易从"工"和"匠"慢慢地进步，慢慢地升华。

刚才讲的林散之的这幅字就放在

图 8.21　齐白石，《紫藤蜜蜂》。纸本设色。北京画院藏

图 8.22　林散之,《自作诗示秋水》。纸本楷书。1960 年。李秋水藏

我的床头,为什么呢?时时告诫我自己,做任何东西,都要实实在在,从"工""匠"做起。现在社会浮躁,艺术家缺少这个东西。所以现在的艺术家要反思,第一,艺术家要强调精神世界,要强调文化。第二,要强调"工",光有文化你可能是一个哲学家,是一个文学家,而不是一个艺术家,但是光有技术,没有文化,就真正只是个"工匠"。

赵　超　我想这个对"工匠传统"非常重要,比如许钦松先生的山水画做了蛮多开拓,对西方绘画的光影、灰色层次的研究,包括一些细节、整体感的处理等,都跟传统山水画不大一样。您对"工匠传统"很重视,对西方的东西有所吸收。还有吴先生,本来雕塑是西方艺术传统中很重要的一个内核,您的创作也横跨两个文化传统。二位先生能否从各自的创作感受上谈谈对"工匠传统"的认识?

许钦松　我早年临摹过很多古画。到了近十几年,对中国山水画有了自己独特的理解。单纯从光色这个概念来讲,确实是外来的东西,但实际上光在唐宋的时候也有很好的表现。古人说"石分三面"我们看到的对山

的刻画，也是力图把山的厚重和质感表达出来。那么具体到我个人，在美术学院，我经过很严格的基础训练，从西方的素描当中，对造型、体量有了了解。现在我再介入山水画这一领域时，把我学到的对光的理解，对颜色的理解，非常自然地带入山水画，而且具有与很多的画家不一样的理解。我的光不是单纯的那种自然的光的照耀，我是给光布一种……

**吴为山** 形而上的。

**许钦松** 对，带有宗教情怀的东西。我爱给哪个山头照亮就照亮，爱给哪个地方组合一种光就组合一种光，渲染一种很神秘的感觉。把自然的光影嵌在了很神秘的山川大地上，营造那种苍茫的气象，这个是我对西洋画的吸收。另外，我个人对大片灰色的呈现与探索是很感兴趣的。因为我觉得在中国纯粹的山水画、纯水墨中，在灰色调的表现上，还有一片可供我们继续探索的领域。现在我就把画面的云、雾、烟，这样的东西，把墨的灰色极大地丰富起来，给画面一种非常微妙的灰色的变化，让它笼罩在一个灰色调里。然后，那种灵动、飘逸、升腾、临风而动的气象就产生了。我的灰色调的探索和处理是具有"工匠传统"的，这种表达方式需要很细腻的处理［图 8.23］。

**赵　超** 能否请吴先生也谈一谈，您的创作对"工匠传统"的吸收。您的作品很有中国特点，也具备很多西方雕塑的理念。

**吴为山** 我学雕塑，是从 17 岁开始的，在无锡一所工艺美校。从这个学校毕业之后，就到大学去读书。我高中上的这个学校里面，最让我受益终生的有两个体系，第一个体系，就是西洋教学体系。我的老师们是从大学里面调下来的，当时的一些老"右派"，还没有落实政策，所以暂时在我们学校工作。这些教授很珍惜他们的教学时光，这份工作给了他们相对有价值的时间，所以教学特别认真。这些老师有一些是留学日

图 8.23　许钦松，《南粤春晓》。纸本水墨。2008 年

南粤春晓　庚子辛春高闻开笔于古枝东画院　许钦松敬写　図

本的，有一些是留学法国的，所以教学主要是西方的艺术传统，当然也还有一点东洋的传统，他们从严格的西方素描开始教起。另外还有一些是当年留学苏联的。这是第一个方面。另外一个体系，是一些民间艺人当我们的老师。这些民间艺人，分两个方向。一个是手艺，另外还有一个，就是耍壶。手艺就是通过时间很短的一个授课，把一套戏曲人物捏出来，就像小孩子玩的那些泥娃娃。把泥巴捏成像面饼一样的薄片，卷起来，稍微一捏，马上就出来一个人体，服装一飘，马上感觉就全部出来了。再做出手脚扎好，十分钟，就能把一套戏曲人物做出来。这就是"工匠"。另外还有一套，叫作耍壶体系。它是成批生产。比如泥娃娃，我要一天生产几十个，或者几百个，那就要做一个模子，不可能一个一个做。模子就是一个原型，如果鼻子是鼻子，眼睛是眼睛，做得很细，到最后压炉的时候，就压不出来。所以它要求很概括。最后通过彩绘来描画细节。所以，模子就要求是概括性的，但是还要生动准确。

民间的这套体系，第一是要求速度快，在很短的时间里，把戏剧的精神表达出来。第二，就是用很模糊的手法，把对象的本质表现出来，造型还要与现实中不一样，要是可爱的、让人喜闻乐见的艺术形象，要概括。所以速度和形象的概括都是民间艺术的精华。

后来我去读大学，刚才讲的徐悲鸿从西方带来的那些石膏像，就在我的大学里面，在一个石膏房里面，全是徐悲鸿当年买回来的，没有丢掉一件。所以我上大学时就画这些素描。一个大卫头像能画两个月时间，课时就这么安排。所以，这样两种不同的学历，必然使后来我的雕塑跟学院不一样，跟民间不一样，跟西方的传统不一样，跟西方的当代也不一样。我的作品是代表中国的，是有着中国神韵的艺术。可见，民间的工艺，民间的匠心，这些东西对于我们今天的美术教育太重要了。

可是我们现在的素描教学全是画西方的石膏像，所有素描教学的光影表现，都是按照灯光打出来的，一组阴阳光的表现手法，相对有些欠妥。

**许钦松** 左右光源。

**吴为山** 对，光源。所以你刚才讲的这种形而上的光，我喜欢。想把光打在哪个山头就打在哪个山头，这实际上是非常艺术的，不是按照自然光的分布，这是心灵之光。我得益于民间艺术的学习，是非常多的。所以我现在创作，有时候会不自觉地不按西方的体块的造型方式。我可能做一个泥片出来，一捏，非常生动。而西方的造型不是这样，是慢慢地钉上来。这是我们民族的智慧。"工匠"不只是一般的底层老百姓的创作，它是整体的民族智慧。我每年都要到世界各地去考察，最近在法国，我也去看了他们的艺术家，他们喜欢用蜡片一片一片地贴起来，实际上跟我们中国的艺术有很多相似的地方。艺术是相通的，文化是一样的，融化的笔就是刀，刀就是笔。我觉得现在你画大气象的山水画，还有很多版画的成分在里面。版画强调黑白分明，强调黑白之间的分布和节奏关系。你的山水画中又有传统的山水画的成分，"远看其势""近看质"，这是中国画的精彩语录，中国画的山水皴法，勾描，等等。在山水画中你又把版画的黑白气象融会进来，使它更加概括。特别是画很大的东西，需要这样的一种整体感，如果没有整体概括的意象，从远处看去，所谓的山水是散的。把光铺上去，也不会产生强烈的心灵感应。黑白分明，特别是用黑白意识塑造空间，塑造精神，这是版画当中很重要的一点。另外你把版画里面的刀法并进了中国画的用笔之法，就是说，把毛笔的运行像刀一样，刻进作品的深处，这是你的一个很大的与众不同的地方。所以我觉得你的山水画得"大"。有的人的山水画尺幅大，但是它小，为什么呢？因为它没有一个整体的意象。艺术当中的各种百工技艺，融会在一个艺术的大同世界，会

产生无限奇想。那么工匠为什么没有上升到很高的艺术境界呢？因为工匠只在某个门类里面深耕。木工，就只做木工，从师父那里一直传承下来，没有融会，是单向的，纵向的，一条线延续下来的。而我们今天要强调的"工""匠"是不同的，不仅要融会油画、国画、版画、雕塑、书法等，来为创作服务，还要吸收东方、西方的大的人类文化，所以我们今天的路是很宽广的。今天我担心的不是人的匠心，我担心的是人身上没有匠心，我们太浮躁了。

许钦松　江湖气。

吴为山　江湖气，就是不去真正地下功夫。现在院校里面的学生，不知道当代主义是从西方的现代主义里面走出来的，现代主义又是从西方的传统，从古典主义里面走出来的，都是有根基的。年轻人什么都不去学习，一下子就走进了装置，标新立异。昨天晚上，我在陪几位同志看画，他们问我，为什么苏联、俄罗斯的艺术跟西方现当代的艺术不同？我说，这是因为教育的体制不同，现在在巴黎美术学院乃至西方的一些美术学院，如果还用素描的方式，用徐悲鸿时代的大师的方式去训练，他们会笑话你，说这个东西早已经过时了，你怎么还画这个东西啊？这已经是博物馆里面的老东西了。但是在俄罗斯，从沙俄时期到苏联，再到今天的俄罗斯，这个过程中它的美术学院的教学方法始终不变，一直就是这样子。艺术家把这些东西学好以后，再根据自己的悟性去变。所以两种不同的方式，培养出的艺术家也不一样，整个社会文化环境不一样。所以我现在很担心的是缺少真正的匠心。我们有不少作品，都是以工笔为主的，有很多人没有融会，只是把中国画往细里画，死画，追求逼真，像照相一样吸引人的眼球，实际上这条中国之路已经走斜了。真正的艺术，从把握、深入事物的形和神入手，最后走向写意，这样中国画的"工"和"匠"才会体现在最重要、最恰当的地方。我的看法就是这样。

比如在广东，就不可能不受岭南画派影响。从人文地理上来讲，广东这一带不缺思想家、改革家，康有为、孙中山，历史上的革命，广东都在最前沿。岭南画派吸收了西方的学说，再跟中国的笔墨融会在一起，使写实成为岭南画派一个很重要的特色。岭南画派和江苏的金陵画派不一样。江南地区诗情融融，逸笔草草，水气很重，傅抱石等大师就是这样［图 8.24］。而岭南画派，像"二高一陈"、关山月、黎雄才、赵少昂这一批，从他们的作品当中就可以看到很多写实的东西［图 8.25、图 8.26］。你的山水画一方面吸收了中国山水的传统，包括了以"四王"为代表的传统的这一路文脉，包括北方山水的传统；另一方面也在岭南画派这样一个大的地域传统之下，进行了更多的融会和探讨。比如说你把版画的黑白作为诗意，它不仅仅是一个方框，也不仅仅是一个构成法，实际上是一种思维方式。

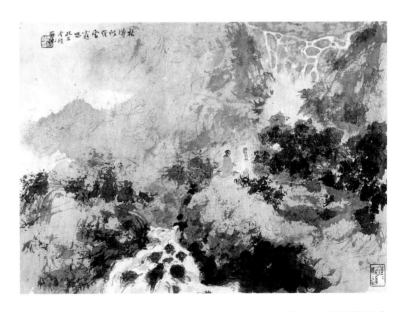

图 8.24　傅抱石，《林涛图》。纸本设色。近现代。北京故宫博物院藏

图 8.25 高剑父,《东
战场的烈焰》。纸本设
色。1932 年。广州艺
术博物院藏

图 8.26　关山月，《嘉陵江码头》。纸本设色。1942 年。深圳关山月美术馆藏

　　另外又把西洋油画的光融会进去。这个光是形而上的光，所以，自然就形成了气象宏大、扑朔迷离，同时具有生气的一个山水气象。这是我看了你的作品的一种感受。有的人的山水画得大，但是格局小。而你的画即使画幅小，也蕴含了千里气象。这是我对你的作品的一个简单的认识。

在中西方的艺术创作中，"道"与"艺"都是不可分割的，两者互相依存、互相支持。

技术作为实现艺术家创作意图的工具，需要艺术家不断去打磨、寻求突破。不同技术的使用和它们之间的关系也会影响艺术作品最终的呈现和效果，其中的权衡和选择也是需要艺术家不断去思考与判断的。

但艺术创作不仅是一种技术活动，更是一种创造性的思维活动。技术要提升至一定高度后，必须与自身文化素养和对理想境界的追求相关。只有"道"与"艺"相互协调才能创造出真正优秀的艺术作品。

——许钦松

第九讲

# 当山水画教学进入美院

对谈嘉宾：潘公凯、许钦松

主 持 人：赵　超

**赵　超**　今天很高兴来到中央美术学院美术馆，在此我们请潘公凯先生与许钦松先生谈谈中国山水画如何传承。这是一个大问题，中国艺术的传承自有一套独特的方式和样态。二位先生可以先谈谈西方的美术教育方式，然后再谈我们国家的师资传授传统，以及在现代性转型的过程中，山水画教学有一些什么样的变化。

**许钦松**　如今在中国画的教学中有很多人在思考一个问题：将西方造型艺术的教学模式直接引入中国画教学，会不会是一个需要我们重新反思的问题？我们广东岭南画派的主张就是直接吸收西方的艺术教学方法。从岭南画派产生到现在，百年的时间过去了，可以看到岭南画派在近现代中国艺术史上的影响之大，几乎没有可以与之匹敌的。但是我们仍然要清醒地知道，岭南画派在百年前提出的艺术主张是有其时代背景的。它成为中国近现代艺术改良与革命的基本思想，经受住了历史的考验，符合那个时代的特殊文化使命。在岭南画派一枝独秀的那个动荡时期，岭南的声音比较先进，受到大多数人的肯定，从而掩盖了一些其他有价值的观点，比如说中国画传统阵营坚守的价值。过去潘天寿先生就不太主张用西洋的方法来改造中国画，他的价值主要在于坚

守中国画的底线［图 9.1］。今天我们就好好地谈谈这个问题。

据我所知，历史上中国画的教学，也就是传承，一直有两个主要的方式。一种是师徒式的。在美术学院兴起之前，西方绘画的传承也主要以这个方式来开展。我们学画画的人都知道，文艺复兴的大师们都是从作坊里面出来的。那么文艺复兴之前的画家、雕塑家就更是如此了，这是西方艺术的大传统。我们看西方艺术的师徒制是看得比较清楚的，因为那个时候现代性转型，所有的情况学者们都有记述。相反，我们对中国的师徒制却看得不是很清楚，中国艺术的士大夫传统

图 9.1　潘天寿，《灵岩涧一角》。纸本水墨设色。1955 年。中国美术馆藏

使人们不大去关注这个细节。师徒制的传承方式在世界艺术史上是有普遍性的，几乎是所有文明艺术传承的主要方式。中国也不例外，在魏晋时期士大夫介入艺术创作以前，中国的艺术传承也是这种方式。在魏晋时期，代表工匠优秀传统的敦煌艺术中，我想肯定存在师父带徒弟这样的传承方式，只是没有记载而已。另外一种，就是师道的方式，不知这么说是否准确。这种艺术的传承主要在士大夫传统的内部，也在士大夫阶层内部具体实施。为什么这么说？因为唐代张彦远的《历代名画记》专门有一章论述绘画艺术的《师资传授》，他论师资传授完全是站在士大夫传统的角度上。这在世界范围内都比较特殊，可见中国艺术一开始就出现了不同于普遍规律的特殊传承方式。

**潘公凯**　许先生讲得很对，中西方的艺术，实际上是两个文化体系当中的组成部分。那么这两个文化体系之间是什么关系，其实在 20 世纪初期就一直是有争论的。有这样一个说法，认为西方是很先进的，代表的未来发展方向；那么中国就特别落后，什么都不对，可以说是我们全盘皆错，别人什么都对。这个思想是以胡适先生为代表，胡适是全盘西化的代表人物。据说"外国的月亮比中国圆"就是他说的，这样说也有他的道理。在当时的历史条件下，这是一种激进的向西方学习思潮。但是他这个认识比较短暂，就是在一定的条件当中，也就是在那个情境下，中国那个时候确实非常贫困，非常愚昧。这种观点在当时是一个主流意见，而且可以说在 20 世纪的大半都占据主要位置。

　　但是同时还有另外一种观点，叫作中西文化两源头论，就是中国的文化跟西方的文化，或者扩大一点，东方的文化和西方的文化是两个源头、两条河流，它们之间有一点交互，但整体上还是泾渭分明。这种观点强调文化的多元性，但在当时不太受重视。我的父亲潘天寿实际上就主张两源头论，不只他一个人，好多人都持这种观点。现在

回过头去看，两源头论是正确的，文化体系之间是有差别的。何为文化体系？所谓体系，我们从 1960 年代兴起的系统论这个角度来说，就是有一定的自律性、生命性的一个生命体。就像一棵树，这棵树有一套自身的生命机制，如果把其他树的枝条嫁接到这棵树上去，这棵树就会发生排异反应。这个基本的道理就是体系，如果我们把它看成体系，它就有这个性质。所以在这个问题上面，我们要分两个层面来看，一个层面就是这两个体系之间本质的关系是什么，另一个就是在特定的历史阶段当中，我们需要强调什么样的策略。这是一种行为实践，是一个做的问题。比如胡适先生当时强调西方的都好，我们样样不如人，"样样不如人"是他的原话，有一定的道理。鲁迅先生也把中国传统批得体无完肤，激进在一定的时期是存在的。但是从长远看，这两个体系的机制是不一样的，矫枉过正，这是一个很简单的道理。最近这种观点在欧美，尤其是欧洲的学界又开始成为一个新的思潮：两个庞大又非常有历史的体系之间应该拉开距离。

许钦松　不是要融合。

潘公凯　不是要简单融合，那为什么呢？东西方文化经过了两百年的融合之路，实际上是印度和英国文化融合了三四百年，中国晚一点，只有一百多年。经过了这一段，仍然觉得有很多东西简单融合就是属于层次还不够。现在这个新观念是对欧美的汉学的反思。最近在法国有一个非常重要的哲学家，也是汉学家，他原来是希腊古典哲学的学者，同时汉学也非常好。他提出一种新的观点叫作"间距"，就是要和对象拉开一定的距离，互相看，我们看它，它看我们。在看的过程当中，就会形成一个场域，这个场域是一个不确定的、两者之间不断翻译的过

程。[1]当然，两个体系之间的翻译，他用"非常困难"来形容。他认为体系之间的翻译几乎是不可能的。他是一位汉学家，中文非常好。他说中文的很多概念在英语或者法语系统，乃至欧洲语言系统当中，都找不到对应词。不仅如此，他找不到对应的概念，甚至连对应的结构都没有。所以他就觉得以前的汉学，研究了一两百年，只停留在表层的互译，表层的互译就是大概意思过得去，但深究起来都没翻对。他认为这种状况在以往这样一个历史发展阶段当中也是必要的，因为总是从浅到深，不可能一下子就到深，但是也不能只停留在这样浅层的阶段，这就需要为当代的汉学往前走指出一条新的路。所以他提出了"间距"说，"间距"说首先不赞成拿来主义，随便弄一点凑合凑合，嫁接在一起就行了。他认为这样不是不好，而是不够深。那怎么深？他有这么一个观点：深就要互相照应着观察，不断去观察，对方观察我，我观察对方。在不断地观察的过程当中形成张力，这个张力又会形成深层次的东西。这个观点跟我个人的观点是比较接近的，也跟我父亲的观点比较接近。

**许钦松**　中西方文化相互交流、学习的天平并不是持平的。我们都知道，西方人自己也都清楚。因为进入现代以来西方人一直都是新文明的缔造者，所以他们心中"西方中心论"的念头是根深蒂固的。在汉学领域，他们的基本精神应该是"了解"，作为一种特殊的知识来了解。现在我们所看到的像孔子学院，像刚才你所讲到的在西方兴起的"汉学热"，主要还是从语言文字这个角度研究。但是对于中国的美术，我就感觉到他们非常不了解。这个不了解当然是指普通民众、画家这个层面的群体，也可以代表整体情况吧。汉学家还是比较专业的。

---

[1]　弗朗索瓦·于连，《间距与之间：论中国与欧洲思想之间的哲学策略》，卓立、林志明译，台北：五南图书公司，2013年。

一般来讲，我们说西方汉学中的美术史学开始于 19 世纪末，特别是到 20 世纪初，真正意义上的西方艺术史领域中的中国美术史是从喜龙仁这第一代的中国美术史家开始。一直到现在，三代人过去了，中国美术史已经开花结果，取得了很多成就。他们的学问有些地方做得比中国人还要好，但是在比较关键与核心的领域还有很多不足之处。相比之下，我们对西方艺术的了解是比较全面与深入的。这不仅体现在美术领域，更是在整体的学术领域。有一些西方的学者常常感到很惊讶，说中国人对西方学术的关注度很高，西方有什么杰出人物的著作出版了，汉语翻译很快就会出来。相比之下，中国人的著作在西方倒是鲜有人知道。我们对西方文明、西方艺术的了解，很大一个不同在于我们是一个学习的心态，很大程度上是直接的学习。这个特点在我们近现代美术发展上的体现是十分明显的，所以才会有岭南画派的出现。就美术教育上说，依然是这样，我们从西方学来了现代的美术学院制度，在这种现代的教学系统和模式下开展艺术的传承活动，甚至在具体的教与学的方法上我们都学的是法国和苏联的。

**潘公凯** 这个很自然，因为中国过去被打败，既落后又贫穷，老百姓对现代文化完全不了解。鸦片战争以后一直到 20 世纪，向西方学习是必然的，也是应该的，而且这个学习的结果也是非常有好处的。中国原来没有美术学院，自 1918 年北平艺专跟 1928 年杭州艺专建立以后，就全面引进了西方的美术教育体系。这对中国当时的艺术界来说是引进了一个让人耳目一新的教育体系，使我们睁开眼睛看到了别人的存在，看到了他者的存在。这是非常重要，非常有意义的。问题在于，矫枉过正的时间太长了，导致对我们自身文化的一种轻视或者是过多的、不加选择的批判，那么就会造成一种偏颇。所以这个事情有两面，一方面它有很大的积极意义，另一方面如果我们的美术教育的主持人没有

清醒的头脑，就会令自身的传统文化断裂。在 20 世纪上半期，这个断裂实际上不断地在发生。20 世纪 50 年代以后，全面引进苏联的美术教育体系，其实也没什么不好的，人家有画得好的地方，为什么不学？比如说油画，我觉得现在我们的油画发展得很快，但是五六十年代我们的油画真的不如苏联好，这也应该承认。有好的东西就该学，但是不能因此把传统的东西都看得没有价值，这就是一个冲突，这两个方面都要重视。当然这个事情说起来容易，做起来很难。因为在传统里面，到底什么是糟粕，什么是精华，这个问题在这一百年都说不清，所以就造成了很多困惑，这个我想我们大家都感受到了。

**许钦松** 我觉得像油画、雕塑、版画、水彩画，这些西方绘画的形式，多少还是可以直接向西方学习的。油画是这样一个表达方式，语言的特点就是这个。但是中国画直接套用西方这样的教学模式，中国画系的学生也要画石膏、画素描，这样一种直接嫁接的办法，似乎越来越不合时宜。

**潘公凯** 嫁接关系到我刚才说的两大体系，两个源头论的问题。就是关于体系的基本性质，它是自律、自洽的，自洽就是各个部分之间配合默契。你如果把其中的一个部分换掉了，它们的互相的配合就开始出现问题。这一点在中西绘画交流的初期一般人是看不到的。它内在核心不相融的这一点在初期是看不到的，岭南派就有这个问题。岭南派有很大的成绩，在当时很激进，而且是符合中国革命、社会改革的需求，这是很大的功劳，但是他们对艺术本质、艺术本体的看法是比较浅的，因为他们的这方面观念来自日本，从黑田清辉那条线来的［图 9.2］。岭南派那个时候还没有这么深入的认识，认识到两大体系各自的自洽性和内部的局部结构不能互相替换。这是当时的情况，我们不能用现在的观点和认识去要求当时的岭南派，这是不公平的。

图 9.2　黑田清辉，《湖畔》。布面油画。1897 年。东京国立博物馆藏

　　那个时候他们只能认识到这个程度，我们现在应该在这个基础上往前走，看到文化体系各自的自洽性，把这边机器的一个部件安到那个机器里面，它就转不好了。就像两个马达，一个是德国生产的，一个是美国生产的，零件就不能互换，就是这个道理。关于这一点，其实在五六十年代，已经有比较深入的思考，这个思考就表现在当时的中国人物画的教学当中。如何处理素描问题，比如方增先先生［图 9.3］，我想他的一辈子，尤其是后半生，思考的重点就是这个，但是他也没想出一条好的路来。这个里面最大的问题就是，素描是观察世界的一种方法，中国画的写生是观察世界的另一种方法。从视知觉心理学或者绘画心理的运作这个角度来说，这是两种不同的方法。我在 20 世纪 80 年代中期写过一篇文章，专门论中国绘画和西方绘画在心理运作上的不同，就是两大绘画的心理学差异。[1]

[1]　潘公凯，《中、西传统绘画的心理差异》，载《新美术》，1985 年第 3 期，第 20—23 页。

图 9.3　方增先,《粒粒皆辛苦》。纸本
水墨设色。1955 年。中国美术馆藏

　　心理学差异,就是一个图像在大脑当中的演变,有两种不同的演变方法。第一种,我把它叫作中国画的"概略表象"的运作方式。第二种是油画写生"巨细表象"的运作方式。这两种表象的运作方式造成了这两个体系的自治结构的完全不同,里面的理路是不一样的。明暗跟线是对立的、不能并存的。从理论上讲,从大脑的这个运作上讲,它是两套方法。我 1980 年代写的文章现在已经被这种新的心理学——视觉心理学所证明。它就是我们所说的"表象","表象"这个

词现在大家望文生义，理解为"表面现象"。其实"表象"不是"表面现象"，"表象"是一个心理学当中的词，原意是视觉以后的记忆残留。比如我们现在这样一个场景，我看一眼眼睛闭起来。你这个脸在我的脑子当中会继续存在两秒钟，这个叫"视觉后象"。"视觉后象"实际上就是对你的形象的记忆。这个记忆有"巨细"的，还有"概略"的。表象从这个地方就开始分成两种操作方式。油画是"巨细表象"的操作方式，中国画是"概略表象"的操作方式，素描就是"巨细表象"操作方式当中形成的科学方法。中国人不太对着景写生，只看看走走，凭记忆回来默写，回来画，这个就叫"概略表象"。中国人在"概略表象"的运作当中，投入了大量主观的成分。"以形写神""似与不似之间"，从心理学上讲就是建立在概略表象运作的基础之上。我就用这样的角度把方增先先生一直在探索、一直想不清楚的东西给想清楚了。

这个问题实际上不是他一个人的问题。这个问题是中国画，尤其是中国人物画，在 20 世纪所面临的最本质、最深层的问题。所以我在给舒传曦先生的画册［图 9.4］写的序言[1]里面就讲到，每个文化体系内部都有一个硬核，很不容易打破，最后的矛盾就是这两个硬核开始打架。这是从深层的本体论的角度去分析的。从实践的角度，从中国画教学和创作的角度，我们中西融合这条路还是有很大的成就的。这个成就主要表现在它解决了社会学要求的问题，很好地反映了我们社会主义建设的成就。

**许钦松**　现实题材。

---

[1]　潘公凯，《寻求大跨度的构架——评舒传曦的艺术探索》，载《美术》，1987 年第 10 期，第 24—27 页。

图 9.4　舒传曦，《钟》。纸本水墨设色。1997 年。中国美术馆藏

**潘公凯**　现实题材反映了，而且很好地描写和歌颂了社会主义建设所取得的成就。那个主人翁就是工农兵，就是广大的人民群众。对人民群众的描写和创造性的表达，这个方面做得很好。那么在深层次的本体论的问题上，现在也有从各个不同的角度的努力，不断地在进步，也不断地取得一些深层的成果。这些深层的成果，同理论性、本体论的那个核心问题的解决其实也还有距离，但是我们在发展过程当中所取得的这个巨大的进步和成果，是完全应该肯定的。这是公认的，没有什么问题。

**赵　超**　刚才二位先生深入地探讨了在中西方文明、艺术根本差异下的各种艺术中的观看心理和表达方式的不同，也指出了近现代以来中国艺术现代转型的种种困难与障碍。我们是否可以从现代中国画教学的角度谈谈这种困难？

**许钦松**　在教学上，我认为美院中国画的本科教育有一定的问题。刚才我们所讲到的中西两个体系，一个是理性的，一个是默记的。中国画根本性的精髓正是玄想式的东西，比较玄妙，偏主观。我们本科教育出现的问题就是，不管什么画种都给予了西方那种理性、科学的表达，没有从中国画最核心的内里加以教育和引导。这个基础性的教育当然也有一定的好处，但这种观察方式与思维方法会在后面影响到学生的艺术创作，要扭转这样一种思维方法和表达方法非常之困难。

在岭南画派艺术思想的影响之下，吸收与消化西方艺术的精髓成为整个20世纪中国艺术史的主要倾向。这其中有一个很显著的特点，就是这种变革主要体现在中国画的人物画这个画种里面。在20世纪中国艺术革命的浪潮中，完全按照西式的艺术手段来创作的艺术家是很多的，有的也用西方的造型方式来画中国的思想。现在还有所谓的"油画民族化"论题。这些在欧洲学油画与雕塑的艺术家，两广的人物占据了大多数。他们其实不存在这个矛盾，直接按照西方的那一套来训练、教学、创作就行了。但是中国画的改良、革命要吸收西方的那一套何其难。这种革新主要是在人物画这个领域中展开的。原因很简单，首先人物画在西方艺术中居于核心地位，从古希腊、古罗马时期开始就是这样，这是西方艺术的一个大传统［图9.5］。要学习和吸收西方艺术的精髓来改良当时陈腐的中国画，从他们的核心画种开始试验是最佳选项。其次是由人物画的功能性决定的。人物画从来都有宣扬政治的传统。"成教化，助人伦"是历史上伴随着人物画产生的功能。在凸显现实题材的动荡中国，人物画必须与群众互动，要让普通民众一看就懂［图9.6］。在这个基础之上教化民众，比文字直接多了，所以人物画特别受重视。花鸟画和山水画的地位则一落千丈，在"文革"的时候差一点被取消。一直到现在，中国人物画的变化是非常大的。

人物画的教学也贯彻了很多西方艺术的原则甚至基本方法，比如人体解剖、素描、速写等等。

**潘公凯** 是，刚才说到两个文化体系之间的关系，最集中表现在人物画上。山水画这个东西跟西方相距就比较远。一般来说，现在的美术学校已经

图 9.5 《珀尔赛福涅被劫》。墓室壁画。公元前 340—前 330 年。希腊马其顿

图 9.6 黎冰鸿，《南昌起义》（画稿）。布面油画。1959 年。中国美术馆藏

不会把中国的山水画当作西方的风景画来教，但是这里面仍然有两种不同的教学思路之间的碰撞。其实山水画跟西方绘画中的风景画最大的不同，就是山水画修身养性，以养性为主。它原来的目的不是去表现山和水，而是表现人的心境、人的主观。表达自然是一个途径，是一个方法，一个切入点，表达内心是它的实质，是它的目标。

这样一个基本的结构，跟西方的风景画不一样。西方的风景画原来是作为人物的背景的，画风景画的一套方法跟画人物是一样的，它也是透视，也有结构，和解剖差不多，所以这与中国的山水画是两种不同的思维方式。西方的那个我把它称为"巨细表象"的运作，中国这个我把它称为"概略表象"的运作。这两种表象具体是如何运作的？以看山为例，你看这个地方山石很粗糙，纹理是什么样，阳光照到的地方偏暖，背光的地方偏冷，把这些眼睛所看到的所有的细节都搬到画面上去，这个就叫"巨细表象"的运作。而中国画不是的，中国画的画家今天上午去看，有朝霞，这块山石偏红；今天下午去看，那边有晚霞，那边反面也偏红。至于什么时候偏红，什么时候不偏红，对中国的画山水的画家来说，这是表面现象，是可以忽略的。像黄宾虹先生画的山水，他一会儿说这是栖霞岭的早晨，一会儿说这是晚上，所以两张画放在一起看是一样的［图9.7］。他把早上、晚上这些外在和具体的细节都忽略了。这个亭子是三个角、四个角，还是五个角，对他来说都无所谓，这个亭子是不是在这一个位置也无所谓。从心理学的角度来说，我就把它称为"概略表象"的运作。它把很多具体的记忆在脑子当中组合了以后，进行筛选，有一些局部的细节的记忆就忘记了。

中国人画的是留下的那一部分，忘记的那部分可以不画，这就是中国人的写生。西方人是所有的看到的都得画，但是可以把它虚化，

虚化不是忘记，是一个处理方法。中国人不画那些细节，不是虚化，是忘记，是视而不见，这是中国画的一种方法。这种方法其实也不仅仅中国有。在埃及，画中的人身体是侧面的，脸是正面的，或者身体正面的，脸是侧面的［图 9.8］。这就是"概略表象"，从发展阶段的角

图 9.7 黄宾虹，《栖霞山居》。纸本水墨设色。1953 年。中国美术馆藏

度来说，要比顾恺之早多了。但是问题就是"概略表象"在埃及文化中没有持续往前走，后面没有了。而中国画从顾恺之以后的发展越来越蓬勃，所以中国是四大文明古国的活化石，一直活着，一直在发展。中国的"概略表象"系统一直在发展，从黄宾虹到现在，我们山水画用的还是"概略表象"这个方法。那么现在的问题就是，如果山水也用素描去画的话，会发生什么现象呢？素描画得越好，默写就越差。因为它们是两种思维方式，两种"概略表象"开始打架，这就是两个内在核心不能融洽之处。

许钦松　确实是这样，人物画之间的共同点蛮多，山水画与风景画的差异就很大了。从根本上说，山水画其实是中国绘画的核心画种，它的形态要改变是比较困难的。正如你说的那样，越核心的东西改变就越难。我们看到西方的艺术法则，诸如透视法、光色传统等，在山水画里面是没有的。解剖就更无从谈起。它没法去硬生生地介入到山水画中去。我们广东人胆子比较大，岭南画派就倡导了山水画的现代性转型。我

图 9.8　《踏种的山羊与过运河的牛群》。石灰石彩绘，提墓浮雕。公元前 2450 年—前 2350年。埃及萨卡拉

们知道，高剑父他们的艺术实践其实主要是在山水画中。那个时候其实他们的传统的功底、根基还是比较好的，但被放到了一边，开始"折衷中西、融汇古今"。他们的山水画实践中西结合的思想本来没有什么问题，也取得了很大的艺术成就，但是现在我们不得不说，这种结合还是有一些生硬，不够深层。

在山水画的教学上，岭南画派还是肯定传统的东西的，要是直接套用风景画的法则，这肯定进行不下去。在岭南画派的宗旨里面，注重写生是一个很重要的原则。我想这个原则就是山水画"折衷中西"的一个途径，或者说是一个机制吧。原本在岭南画派的山水画实践中，写生就是一个重要的内容，在早期还引发了巨大的争论。这种争论正是因为岭南画派开创的写生的方式并不是传统中国山水画的写生，而是对景写生。这就是西方风景画的范畴了。其实岭南画派的"注重写生"是指要在创作中吸收现实的气息，体现关注现实的精神，他们真正进行山水画创作的时候并没有直接把写生的东西当作最后的作品。比如高剑父与关山月两位先生的作品［图9.9］，都不只是直接的写生。所以大家可能对岭南画派的写生有一些误解。写生现在一直作为山水画教学一个不可或缺的部分，正是因为它具备山水画现代性转型的功用，是一个比较现代的机制。现在美院山水画都要求写生，可能有些老师并不大清楚写生的缘由，就会有一些误解。其实古人一样写生，石涛也说"搜尽奇峰打草稿"嘛。写生作为"折衷中西、融汇古今"的一个重要机制，我想还是比较有意义的，所以我在教学中也很重视写生。但作为岭南画派的后学，我在写生上也有自己的认识。对景写生对我来说并没有那么重要，我比较讲究想象的写生。这样更有诗意，更能够与创作融合起来。

**潘公凯**　是这样的。借鉴、融合，一定要是内在的、深层次的、精神上的借鉴

图 9.9　关山月，《长征第一山》。纸本水墨设色。1962 年。中国美术馆藏

和融合才更有价值。这个思想其实跟现在的多元文化的趋势，或者多元文化下大家的共同追求是密切相关的。如果说世界只要一种统一的文化的话，我们刚才谈的议题就不存在。两个源头最后要流到一起去，这就是全球匀质化和扁平化。那么现在整个趋势是反对匀质化和扁平化，我个人也是反对的，反对文化体系之间简单的一个凑合，或者说简单的嫁接。比如素描放到山水画的教学当中去，就是一个嫁接，它还不是融合。准确地说，融合和嫁接的概念是不一样的。嫁接就是这一棵桃树长得很粗壮，但是桃花不好看，我把它剪掉，然后从桃花很好看的另外一棵树上剪一根枝子插上去，活了以后这棵树上就长出很好看的桃花，但是旁边的枝干还是老样子，这就叫嫁接。我们现在这种所谓的中西融合，真正达到融合程度的其实很少，大部分是嫁接。不是说不需要嫁接，嫁接也挺好的。一棵桃树上面有白花，有红花，有好几种花，也挺好看的，但是这不是深层次的理解和操作。

**许钦松** 您认为精神上的融合应该是怎样一种状态？

**潘公凯** 精神层面的融合实际上就是指高端的或者说是深层次的一种理解，理解是可以融通的。比方说我刚才讲到的那个法国哲学家弗朗索瓦·于连（Francois Jullien），他写了一本挺好的书就是《淡之颂》[1]，浓浓的"淡"。他研究中国文化、中国美术当中的"淡"这个概念，写了整整一本书，用法文写的，写得非常好。为什么呢？法语系统和英语系统当中没有"淡"这个概念，就是没有把"淡"作为审美对象，"淡"不是一个审美范畴。他们的审美范畴主要是两个，一个叫优美，一个叫宏壮或壮丽，没有"淡"。中国的"淡"是很高的审美范畴，他就要想办法把这个"淡"说得让西方人明白，所以写了厚厚一本书。这说明什么呢？他是一个法国人，母语是法语，他要理解中国文化结构当中这个"淡"，在他的脑子里融会贯通，但是并不要求马上画出画来，只是一种理解，比如说如何深刻地理解西方写实艺术的好处。这种高层次的融通，不是融合，是一种贯通，是一种理解性的贯通。贯通的目的不是说我向你靠近或者你向我靠近，而是从贯通当中反思我和你的不同之处，我把我的不同发扬出来，这个就是贯通的效果或者说贯通的正面意义。所以弗朗索瓦·于连现在所做的是主张两端。我在1980年代提出了"两端深入"这个口号，他的意思其实跟我的差不多，就是两端可以融合，但是不要把这个融合作为我们现在的主攻方向，而是要把两端各自研究清楚，我争取非常懂对方，对方也争取努力地非常懂这边。这样懂的结果我们就明白了，原来我是黄种人，你是白种人，你是黑种人。我们的不同强项在哪里？黑种人体育运动好，腿长，跑步快。跑步快是我的长处，为什么要丢掉这个长处呢？我怎么进一

---

[1] 弗朗索瓦·于连，《淡之颂：论中国思想与美学》，上海：华东师范大学出版社，2017年。

步发挥跑步快的长处，就是融通的结果。从很长的历史阶段，两百年、三百年、五百年来看，这种融通一定会产生深层次的沟通和融合，但时间会比较长。

赵　超　我们刚才谈到了不同文明之间艺术的核心差异，以及非核心差异的可融合的部分。碰撞与融合在中国近代绘画史上有一个基本的格局，就是岭南画派，以及海上画派到浙派，这样两个主要支流，他们在山水画教学上有什么不同？

潘公凯　采用什么样的学习方法，是师傅带徒弟，还是五年制的本科、三年制的硕士这样的学院式教学方法，还是用一种高研班的方法，我觉得都可以，这个是无所谓的，关键是教什么、学什么。所以教学的问题本质上是内容，而不是形式。老师和学生火车上谈谈也是教学，或者是在游山玩水的时候一块儿聊聊也是教学，所以我觉得形式的问题不大。至于教什么、学什么，就要求我们的老师和中国画教学的组织者从深层次理解两个文化之间的关联性。所以我们刚才说了那些，其实都是为讨论山水问题服务的。

赵　超　许先生作为一个山水画家是怎样教画山水的？您是怎样在教学活动中进行深入的山水画教学的？

许钦松　我不像潘院你有那么多学生。因为我在画院工作，单位的主要任务就是创作和研究，教学是次要的，我近几年才开始教学生。我认为山水画的教学，在技艺这方面，学生年轻，有些天赋也好，学起来很快，经过一定时间的实践就能很好。但是中国画，特别是山水画要达到一定的高度，需要时间。从更高的层面来说，它要有好几十年的工夫才能达到一定境界。我对学生的教育多半还是从思想方法的角度来给一些引导。在教学的过程中，并不要求大家来学我山水画创作的风格、面貌，而是依照他们每个人的特点，引导他们形成个人风格。依照他

本身的性格、文化修养、个人审美的倾向，引导他往自己的方向去发展。比如带他们出去写生，我就比较强调不要像画油画的风景那样，坐在那里面对着那一处来进行，而是教他们如何观察周边整体的自然环境，全面地了解对象，然后再根据记忆与实地观感的结合，进行一种写生，或者也可以说是创作。

**潘公凯** 您这个做得很到位，我很赞成。一是在中国画教学当中，不必太鼓励学生直接学老师的风格。因为老师的风格是根据自己的特点创造出来的一条路，那么学生，就要在吸收老师优点的基础上，走出自己的另外一条路。这样教学才是最成功的，所以你刚才这个想法我觉得非常对。另外一个就是在山水画写生当中，完全对景，这是西画风景的写生方法。塞尚家的窗户外头就是维克多山，他每天画维克多山［图9.10］，这个就叫对景写生，这棵树就一直在这儿。中国画是第一张画上这棵树在这儿，第二张这棵树就搬到旁边去了。中国画是可以移动的，画家遗忘了这个对象以后，留下一部分东西，本质性、结构性的东西，然后在脑子里进行组合，是这么一种心理学的运作方式。所以中国画的山水写生，不能完全对着一座山，这里只有一座山峰，他觉得山峰太孤单，就把旁边那座山峰搬过来，这个就是中国画的方法。油画就不可以，怎么可以把旁边那座搬过来？这不是现实，是违背现实的，是捏造。两个系统对这个问题的看法是很不一样的，所以我非常赞成你这个教学方法。

**许钦松** 另外，现在美院中国画、山水画的教学整体上有一个比较重要的缺失：不太重视书法的训练。我觉得如果没有把书法的功夫做深，那就很难提升中国画的整体水平。为什么有一些课程的设置没有把书法考量进去？这其实是很遗憾的事情。我们从简单一点的技术层面上来说，书法的练习会在笔法上给予山水画很大的帮助，也会把学生带到整个中

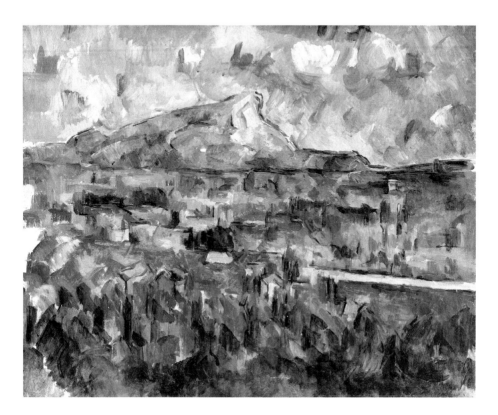

图 9.10　保罗·塞尚，《圣维克多山》。布面油画。1902—1904 年。费城艺术博物馆藏

国古代山水画传统中去，直接在山水画创作中为画家带来很好的气质，更不用说深层次的文化内涵了。从中国画的根本传统上说，书法与绘画是一体的。张彦远说"书画同源"嘛。山水画本身也与书法有很大的关系。山水画起源的时候，王微就提倡要用书法的笔法来画山水。真正在山水画史上有很高建树的人，一流的艺术家，书法水平都是很高的，这一点是有目共睹的。所以，在美术学院的山水画教学里，我想应该增加书法的比重，这个真的很重要。

**潘公凯**　这个就有一个大家理解的过程。其实在 1962 年、1963 年有一个很重要

的变化，就是当时潘天寿提出人、山、花分科教学，就是因为当时只有人物画，山水、花鸟是配景。他认为山水、花鸟继续当配景教的话，就不能成为一个独立的画种。所以他为了拯救这些独立的画种，向文化部提出一定要分科教学。文化部同意在浙美试点，中央美院也吸收了一部分。浙美是人、山、花分别招生，分别教学，分别考试，分别毕业，这样就有了真正的单纯的山水画家和花鸟画家。如果没有这个变革，中国画就只有人物画，没有山水画和花鸟画了，这对"文革"以后的师资起了一个奠基的作用。但是山水的教学要进一步往前走的话，确实是要建立起自己的一整套教学系统。这个教学系统里面，有一个关键性的核心是笔墨的教学。山水的特点一个是有形象，另外一个是表达这个形象要有语言，形式语言，这个形式语言在中国画里面就叫笔墨。那这笔墨从哪儿来的呢？笔墨是跟书法密切相关的，这就是为什么要学习书法。不学习书法，笔墨就上不去；学了书法，笔墨就会提高。当然不是说学了书法，画画就一定好，但是书法当中关于书法用笔的一整套评价标准，跟绘画当中关于笔墨的评价标准是一致的、相通的。书画同源，就是在这个评价标准上是一致的，有一定中国传统文化修养的人都知道这里面的关系是非常密切的，是密不可分的。这就是我们要学习书法的原因。那么问题是，很多美院组织教学的人不懂，觉得画画的人干吗要学书法，书法是另外一个专业，这就缺乏基本常识。

**许钦松** 潘天寿先生在这点上做得很好，对中国画的传承问题有很大的前瞻性。比如说分科，一方面是挽救中国传统绘画的一个大事情，另外他还推动了中国画现代性的转化，这是我的一个看法。另一方面就强调书法的重要性，我想他有"师道"的成分。不光是书法，他还强调要读书，这些其实很"师道"。

潘公凯 读书还不是一个师道传承的问题，读书是这个文化结构的一个非常重要的组成部分，对传统文化的那些文本要熟悉，要理解它们的深层含义，要能继承，这个才是文化修养，也是读书的目的。书法其实也是一种修养，有了这两种修养，山水画就能画得更好。那么为什么西方风景画不需要这种修养，中国山水画则需要这种修养，这就是更加深层次的问题，就是我刚才所讲的弗朗索瓦·于连想探究的问题：中国绘画和西方的绘画的核心内在精神究竟是什么？要把这两个东西在互相比照下揭示出来，更进一步地去理解对方，而不是急着把对方的那一小块拿过来用一用。他认为这是当代汉学应该做的最前沿的事情。而一百多年来，我们一般的画家不太会那么深入地去思考这个问题，就算是康有为这样的国学大师都有点走偏了。他其实对中国画是非常懂的，鉴赏力也很好，但是看了欧洲的写实绘画以后，就觉得中国画太落后了，欧洲的写实才先进，其实这个认识是比较肤浅的。如果康有为再多活五十岁或者一百岁，他的观点一定会变。

许钦松 在当时那个时代潮流下，人都很激进。陈独秀都提出说要革王画的命，以革命来根本改变传统中国画那时的状态。

潘公凯 就是特定的历史时期，所以我刚才讲，要分开两个层面来讨论。一个是特定的历史时期该怎么做，这是一个策略性的问题。另外一个是从长远的本体论的角度，怎么思考这两个文化体系之间的关系，这是另外一个问题。我觉得这两个问题是可以分开来谈的。

许钦松 另外，潘天寿先生把原本我们中国画的"画分十三科"，归纳为人物、花鸟、山水。这对推动中国画的教学的发展起了一个关键的历史性的作用。我们现在依然按照这样的方式培养学生。

潘公凯 培养了一批"文革"以后可以教书的苗子，不然教师没有了。

许钦松 对，现在回过头来看，这是一个历史性的贡献。

**潘公凯**　现在是蓬勃发展。

**许钦松**　是的。但是在山水画的当代发展中，我觉得新理论的建设是缺失的，在近三十年还没有完全有效地建立起来。我们广东做过很多山水画的专题展览，画家也很多。但山水画一直没有出现新理论，这是目前最头痛的问题。山水画的教学理论也没有得到很好的探讨。山水画应该如何学习，如何教，这些都是学问。我们应该有一个反思和总结，为日后的山水画发展做铺垫。当然最受西方影响的是人物画。我们在第十二届全国美展的评审过程中，看到大量人物画以写实、素描的西方造型模式塑造形象，工笔也占了绝大部分。那么写意精神或者意象的精神、思维、表达就有一个很大的缺失。所以山水画的教学，在目前这种状况下应该在哪些方面改革？有哪些理论值得我们再进一步地梳理，来形成更强有力的价值系统？这应该是接下来中国山水画发展的一个重要问题。

**潘公凯**　我觉得现在山水画的发展应该还是一个很好的历史时期，因为不像以前那样非得要求山水画里面画两根电线杆，画一座桥，画一辆拖拉机，现在没有这个要求。现在山水画家可以自由地在学术上进行探讨，我觉得这是非常好的一个大环境。在这样一个情况下面，我觉得山水画家要进一步去钻研山水画自身的规律性，而不要老想着素描或者写实的体系，画家心里要明白这是两个体系，不是说哪个好哪个不好，而是两个不同的体系。打个比方，川菜跟淮扬菜硬要融合，融合以后就没有特点了，既不是淮扬菜也不是川菜，不知道是什么菜了，这就是个问题。弄清楚川菜到底好在哪里，就把它的长处发扬出来。粤菜的系统很完整，就把粤菜做好。那么正像刚才我们讲到的，这里面有一个比较大的缺失，关于在理论上怎么去进一步研究中国的山水画的传统，包括它的内在的特色，比如说创作中的心理运作这个基本的问题，

还有山水画的文化修养方面，山水作为一个艺术画种，跟整个文化体系之间的内在的紧密关联性，等等，这些都需要从理论上深入地进行探讨。在这个方面，现在我觉得各大院校的美术史论的教学有一个比较大的问题，搞史论的年轻人不会看画，看不懂画。理论到理论，文章到文章，概念到概念，抄来抄去，这样是很致命的，美术史论要搞得好，一定要看得懂画。看不懂画就说不到要害点上，这个是现在史论教学比较弱的地方。史论专业的学生跟画画的同学其实应该整天混在一起，有一个熏陶的过程，否则研究就只停留在字面的注释上，就是用这段话来阐释这个思想，用这个思想来发展这段话，从文本到文本，从文字到文字，从概念到概念，一直走不出来。

赵　超　二位先生对近现代的国画教学有了一个深入探讨，也回顾了在近现代国画教学中占据重要位置的、令人尊敬的潘天寿先生。我们再谈谈《芥子园画谱》吧，潘老对这部集大成的国画教学著作非常推崇。

潘公凯　《芥子园画谱》［图 9.11］当然很重要，不要以为它是好多年前编出来的，好像有点陈旧，其实它是一个非常好的教材。原因就在于它把中国画历史当中所形成的那些层次结构，作为一种谱系呈现出来。树有多少种画法，石头有多少种画法，亭子有多少种画法，这样的一个对于绘画层次、绘画语言的归纳，是学习中国画的最基本的体系。中国画的教学问题应该是从民国开始的，在抗战时期的重庆，潘天寿和吕凤子就有一场争论。当时吕凤子是校长，曾经当了很短时间的教研室主任，潘天寿是教授，两个人在排课的时候有不同的意见，是写生课排在前面，还是临摹课排在前面，吕凤子是画人物的，认为写生应该排在前面；潘天寿则认为，如果没有层次化的对语言性的基本掌握，写生是没法进行的，所以要求一定要把临摹课排在前面，为此两人争执不下。

图 9.11　王概,《芥子园画传》。康熙年间彩色套印本

**许钦松**　现在看起来潘老是对的。《芥子园画谱》对任何一个山水画家或者是任
何一个中国画家来说都是一部非常有价值的文献。它其实是清代初期
考据学派思想在中国画艺术上的呈现。《芥子园画谱》的最大贡献是在
对中国画的大总结上,它是站在一个很大的文化视野上来进行研究的,
所以对后世影响极大。我小时候画画就临过《芥子园画谱》,那时候没
有画册,只能对着《芥子园画谱》来学中国画。现在想起来收获很多,
它用最简单的方法让你认识到整个中国画的大传统。

　　我觉得你说的心理学的角度非常有意思。比如说山的"龙脉",这
个东西写生是写不出来的,对景写生是看不出来的,在直升机上才看
得见,中国人在这个山上走来走去,脑子当中就把"龙脉"构建出来

了，这就是"概略表象"。

赵　超　在没有高清范本的年代，国画教学材料以《芥子园画谱》为主。有高清的范本之后，国画教学可以直接临摹真迹的照片，这对山水画教学也有很大的影响。潘先生，可不可以讲一讲央美建立以来的山水画教学？它有什么和我们浙江那边很不一样的特点？

潘公凯　这个有点不太好说，为什么？因为老师不一样，教的不一样。现在北京和杭州没有什么原则性的不同，而是不同的老师有不同的教学方法。

许钦松　有没有一个总的教学纲领？

潘公凯　大致上是向浙美学习。浙美建立的山水课是最完整的，比如说一年临摹 18 张画，这个画的目录是浙美定的，我们这儿也用。

许钦松　这个非常重要。

潘公凯　18 张画，是规定的，仔细选过的，这 18 张临下来，对传统就有了基本的了解，大家都觉得这选得很好。

许钦松　浙美其实是传统画保存得比较好的。

潘公凯　现在都跑到外面去写生，对这个临摹课不重视，下的功夫不够。

许钦松　临摹，其实是一个一辈子都得训练的事情。

潘公凯　当初岭南画派强调写生的时候，在广东那边，其实争议也很大。

许钦松　后来李可染先生［图9.12］、罗铭先生［图9.13］、张仃先生［图9.14］，他们的这个写展［图9.15］，是在 1950 年代。

　　　　像岭南画派那批画家，在 1920、1930 年代左右，就写生得很精到了。

潘公凯　在这些写生的画家中，李可染先生的水平很高。因为他在这之前，对传统文人画的那一套已经相当熟练了，心里已经有了层次。比如他画树，不就是《芥子园画谱》里来的吗？他如果没有临摹过，如何有这个水平？李可染早年的小品，人物后面画点树，画一丛花，前面一头

图 9.12　李可染，《雨亦奇》。纸本水墨。1954 年

图 9.13　罗铭，《西湖》，纸本水墨设色。1954 年。中国美术馆藏

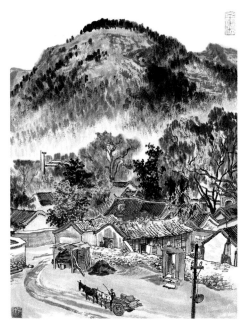

图 9.14 张仃，《富阳村头》，纸本水墨设色。1954 年。中国美术馆藏

图 9.15 李可染、张仃、罗铭 1950 年代写生展

牛，说明他当时的笔墨功夫经过了很长时间的训练。

**许钦松** 我们的文化发展到现在，其实已经跨到另外一个发展阶段了，应该要有前瞻性的东西出来。不管是理论上的总结、创新也好，还是艺术家的创作实践也好，都显得很有必要。

**潘公凯** 应该有另外的一种革新。我觉得最主要是要深化研究。文化这个东西，不是一个人拍脑袋就拍得出来的，而是要靠传统的积累，所以一定要站在巨人的肩上，你才能体验到。你想从一个小孩子一下子长成一个巨人，这是不可能的。历史上这些大画家的成就，都是充分继承了传统各个方面的成就，他在上面再加一点点，才能形成高度。

山水画教学应该以意境为主。

临摹是学习山水画的"不二法门"，我早年主要临《芥子园画谱》。

临摹古代山水画是基石。既要临摹古代山水画，也可以临摹现代的山水画。

我们应该向自然、生活学习。

要求学生们多在书法上下功夫，引导学生在艺术上找到自己，鼓励他们提高文化修养和涵养。

——许钦松

# 后　记

赵　超

　　山水画是轴心文明中最独特的景观绘画传统。四个轴心文明只有欧洲的两希文明和中国文明中存在景观绘画这个边缘性质的画种。风景画在西方艺术史中并不占据中心位置，而山水画在中国艺术史中是毋庸置疑的主流绘画艺术形式。这足以证明，山水画是中国文化在文明史上最独特的创造之一。

　　中国人为什么要"画山水"？一千五百年前，南朝名士宗炳专门写下第一篇山水画论《画山水序》，阐释他"画山水"的目的、意义和方法。这种阐释在艺术理论史上是一种价值的设定。宗炳以玄学和佛学的二元哲学为依据开创了"画山水"的意义，山水画由此起源。从明末利玛窦携西画来华以来，山水画的发展逐渐出现了微妙的变化，东西方的景观绘画传统开始碰撞。20 世纪是中国革命激荡的百年，山水画在 20 世纪的衰败是一个不争的事实。

　　以传统儒学为价值基础的山水画早已远去，那么，现代中国人为什么还要"画山水"？作为中国文明文化的传承者，总是有一些有志于斯的人展开对文化意义的追求。许钦松先生正是这样一位以山水画为志业的画家。作为当代一线的山水画大家，许钦松先生对山水画有自己的认识。他在多年的艺术生涯中，塑造"新山水画"的意义形态，为人们留下了深刻的印象。他如何看待山水画，如何认识古代山水画，如何面对山水画的古典结构，如何以自己的方式

来展开现代山水画的建构……所有这些都是一个真正意义上的山水画家绕不过去的大问题。于是，作为一个山水画研究者，我拟邀请当代最有影响力的艺术理论家余辉先生、朱良志先生、邵大箴先生、郎绍君先生、吴为山先生、潘公凯先生、薛永年先生、易英先生、尹吉男先生和山水画大家许钦松先生展开讨论，由此理解许钦松先生所建构的山水画意义形态，亦以一个个重要个案来深入理解当代山水画的意义建构。

前三个议题是古代山水画家面对的元问题，是一个画家之所以是山水画家的基本前提。"道统"探讨的是"画山水"的意义。一个人选择画山水而不是其他，一定有自己的理由。山水对中国人来说意义太大，坚定选择山水画为毕生奋斗的志业并不是泛泛之辈所能为。山水画本身又有宏大的历史意义，只有个人意义与历史意义重合才能体现出一个山水画家思想与艺术的高度。"修身"原本是古代山水画起源和发展最重要的原因，是"画山水"行为的本质，可以说不懂修身就无法理解古代山水画。现代山水画家是否修身，如何修身，也是山水画中十分重要的问题。"性情"是中国艺术史中评判个人风格的重要概念，但它的意蕴远比西方艺术史中的"风格"更深厚。中国绘画的品评标准并不像西方艺术评价体系那样，只以专业的眼光来审视艺术家精神外化的作品，而是从外化的作品深入到人的精神等方面，进行整体的欣赏。这种在魏晋时期形成的品评方式，既关注了画家的道德修养属性，又关注了他们独特的个人气性，在世界艺术史上独树一帜。在我对古代山水画的理解中，这三个核心的观念是山水画的元观念。

接下来的三个议题"笔墨""术能""教学"是次一级的问题。"笔墨"是古代山水画的基本元素，一个画家的道德修养、个人气性，以及修行的境界、画中的意境，都经由此关键处体现出来。故可知"笔墨"在古代山水画中的重要性。今人画山水，"笔墨"还重要吗？"笔墨"意义何在？这是在1990年代"笔墨等于零"观点之后出现的重要问题，需要人们冷静看待。"术能"是重提

工匠传统的意义，重新面对西方艺术的高技术性，重审中国古代工匠传统、技术传统的意义及其对当下的启示。在当下的艺术创作中，对"术能"的过度忽视与过度强调都是要反思与批判的。"教学"突出的是中国山水画乃至中国艺术的传承方式。古代中国的艺术传习方式与西方不同。16 世纪后期，西方现代的艺术教学机构——美术学院兴起，成为世界艺术传承的主要方式。而中国山水画有其特殊性，其教学与传承亦然。山水画如何教与学？这是当下需要思考的重要问题。

如果说前六个议题主要涉及山水画的"体"，那么最后三个议题"传统""体外""革新"自然要涉及当下山水画之"用"。在 20 世纪中国画革命的浪潮之后如何面对传统，如何真正认识传统，是当代山水画家亟须反思的命题。"体外"指的是，中国画无论革命还是革新，实质都是对西方艺术传统的"应战"。山水画与风景画这两个世界仅有的景观绘画类型，应该保持如何的姿态和位置，也需要当下的山水画家深入思考。最后是"革新"，古代山水画的重大改革与转折，以及当代画家如何具体实施"新山水画"意义的追求，是这个议题的中心。

这九个议题对于现代山水画的意义再探讨尤其重要。我们只有深入地思考这几个问题，才能认识现代山水画的意义，进一步推进山水画的建设。

许钦松先生与九位理论家的对谈自 2014 年 9 月开始筹备，2017 年 7 月结束，前后近三年。我们从这些对谈中能够看到当代山水画大家的山水精神和当代山水画的内部结构与意义。学术侧重点不同的九位先生如此丰富的知识与宽广的视野，为我们展示了当代中国艺术理论的广度与高度。

文景

Horizon

社 科 新 知　文 艺 新 潮

## 中国山水画对谈录

许钦松 编著

出 品 人：姚映然
特约策划：张彦武
责任编辑：王　萌
营销编辑：高晓倩
装帧设计：周伟伟

出　　品　北京世纪文景文化传播有限责任公司
　　　　　（北京朝阳区东土城路8号林达大厦A座4A　100013）
出版发行　上海人民出版社
制　　版　北京印艺启航文化发展有限公司
印　　刷　北京启航东方印刷有限公司

开　本：787mm×1092mm　1/16
印　张：19.75　　字　数：266,000
2024年1月第1版　　2024年1月第1次印刷
定　价：98.00元
ISBN：978-7-208-18115-1/J·661

图书在版编目（CIP）数据

中国山水画对谈录/许钦松编著. —— 上海：上海
人民出版社, 2023
　ISBN 978-7-208-18115-1

Ⅰ.①中… Ⅱ.①许… Ⅲ.①中国画–山水画–绘画
研究–中国 Ⅳ.①J212.052

中国版本图书馆CIP数据核字(2022)第256665号

本书如有印装错误，请致电本社更换　010-52187586